KB068266

혼자 보는 미술관

혼자 보는
미술관

오시안 워드 지음
이선주 옮김

나만의 감각으로
명작과 마주하는 시간

RHK
알에이치코리아

프롤로그 TABULA RASA:
아무도 없이, 누구나 쉽게

Prologue A New Way of Seeing the Old

고전 미술 작품 앞에서 심한 거리감을 느끼는 것은 어찌 보면 당연한 일이다. 다른 시대와 장소로 건너가지 못한 채, 역사와 수수께끼, 이야기와 신앙과 우상으로 가득한 세계로 들어가지 못한다면 작품은 그저 알 수 없는 존재일 뿐이다. 작품이 우리 바로 앞에 놓여 있어도, 아득하게 존재하는 것처럼 느껴질 수 있다. 고전 미술은 보통 엄숙한 분위기가 지배적인 박물관 고급 벽지 위에 걸려, 액자나 유리 벽 안에서 치밀하게 보호받고 있다. 은은한 조명을 받는 작품을 우리는 그저 경건하게 감상해야 한다. 긴 세월을 뛰어넘어 그 작품이 처음 만들어졌을 때를 상상하기란, 당시 작가의 의도와 생각을 꿰뚫어보기란 정말 어렵다.

'고전 미술의 위대한 작가'라는 수식어는 여러 측면에서 오해받기 쉬운 개념이다. 정확하게 이 책에서는 20세기 이전(1840년대부터 1890년대까지 활동한 작가들은 '새로운 시대의 작가'로 분류하는 게 더 맞을 수도 있다)의 위대한 작가들을 다루려고 한다. 사실 위대한 작가라는 말 때문에 그들을 더욱 머나먼 존재로 느낄 수도 있다. 그 말 자체가 작가를 강력한 능력과 천재성을 가진 존재로 격상시켜 평범한 인간은 가까이 다가갈 엄두조차 낼 수 없다고 느끼게 만들기 때문이다. 나는 이 책에서 지난 시간을 완전히 뛰어넘지는 못해도, 적어도 작가들과 우리 사이의 거리는 좁히고 싶다.

고전 미술에 크게 관심을 갖지 않는 데는 다른 이유도 있다. 접근하기도, 활용하기도 쉬운 현대 미술이 우리 사회에서 가장 새롭고 인기 있고 매혹적인 논쟁거리를 계속 제기하며 우리의 구미를 당기게 만들기 때문이다. 따라서 고전 작품을 전시하는 박물관은 표를 팔기 위해 새로운 관람객을 끌어들여야 한다는 압박감을 당연히 갖는다. 하지만 아직까지는 대규모 고전 미술 작품 전시에 상당히 많은 사람이 모여들고 있으며, 박물관 소장품을 보러 오는 관람객 수도 크게 줄어들지는 않고 있다. 그러나 그 정도에 머물러서는 안 된다. 박물관은 지금보다 더 많은 역할을 수행할 수 있다. 고전 미술이 얼마나 매력적인지 젊은 관람객들에게 소개하면서, 고전 작품이 오늘날에도 신선하고 혁신적으로 보일 수 있다는 사실을 알려주고 작품 속에 숨어 있는 의의들을 다시 한 번 조명받도록 만들 수 있다.

고전 미술을 정의하는 말 자체가 현 시대와 동떨어진 존재로 느끼게끔 만든다는 게 또 다른 문제다. '누구도 뛰어넘을 수 없는 탁월한 천재가 창조'했기에 보통 사람은 가까이 다가갈 수도 없고 알 수도 없다고 생각하면 그 작품과는 가까워질 수 없다. 우리는 보통 작가가 언제 태어났고, 작품이 언제 만들어졌는지 확인한 다음 미술사 연표에서 르네상스나 바로크 같이 쉽게 분류

할 수 있는 범주에 밀어넣는다. 매너리즘, 로코코, 상징주의 등
많이 익숙하지 않은 양식이나 시대도 있다. 보통 수백 년씩 이어
진 예술의 흐름을 설명하기 위한 구분이어서 각각의 시대가 어
떤 것을 의미하는지 명확하게 인지하고 있지 않으면 고전 미술
을 이해하는 게 더 어려워질 수도 있다. 그림이 그려졌던 시기와
비교했을 때 너무 많은 것이 달라져 의미를 알 수 없는 작품도
많다.

미술사는 원시 미술에서 시작해 최고의 회화적 완성도를 보이기
까지 놀랄 만한 아름다움이나 깊은 생각, 끝없는 이야기를 지닌
뛰어난 작품들을 우아한 방식으로 '구속'하려고 한다. 얽히고설
킨 복잡한 이론으로 거대한 장벽을 만들어 사전 지식이 없는 사
람이 고전 미술을 감상하기 어렵게 만든다. 지금은 알 수 없는
그 시대의 정치적 사회적 상황, 개인의 사고방식에 대해 미술사
는 우리를 친절히 안내하지만, 너무 복잡한 정보를 주기도 한다.
그 때문에 우리가 그림에 다가가지 못할 때도 많다. 미술사 교재
에서 배울 게 없다고 말하려는 게 아니다. 전시장 벽에 붙어 있
는 설명이나 전시 카탈로그를 읽기 전에, 우리는 우리 눈앞의 그
림만 보고도 읽어낼 수 있도록 훈련을 해야 한다.

고전 미술 작품을 다루는 수많은 책이 고전 미술을 이해하는 데

도움이 되지 않는다고 주장하는 책을 읽는다는 게, 아이러니하다고 느낄 수도 있다. 나는 전에 썼던 책에서 미술 작품을 이해하려면 말이나 글을 통해 정보를 얻기 전에 먼저 자신의 눈으로 제대로 볼 줄 알아야 한다고 주장했다. 존 버거 *John Berger*는 40여 년 전 《다른 방식으로 보기 *Ways of Seeing*》에서 아이는 말하기, 읽기, 계산하기를 배우기 전에 보는 법부터 배운다고 설명했다. 아이는 두뇌의 전자 신호와 뉴런으로 주위 환경에 반응하면서 새로운 지식을 얻는다. 이런 시각적인 지각 행위 다음에 생각과 언어 반응이 잇따라 일어난다. 거의 같은 방식으로 작품은 맨 처음 눈을 자극하고, 두뇌를 자극하고, 마지막으로는 (아마도) 펜을 자극해 글을 쓰게 한다. 다시 말해 우리는 예술작품을 읽으려고 노력하기 전에 보는 법부터 익혀야 한다. 하지만 성인인 우리는 보통 넘쳐나는 다양한 자극에 너무 시달린 나머지 어떤 일로 크게 놀라거나 충격을 받지 않는다. 그래서 세상을 더 이상 아이처럼 천진난만하게 보기가 어렵다. 오랫동안 찬찬히 꿰뚫어 보기보다 방어적인 자세를 취하면서 회의적이고 부정적인 눈으로 흘끗 보려고 한다.

데이터가 빠른 속도로 끊임없이 쏟아지는, 디지털이 지배하는 시대를 핑계로 우리 주위를 천천히 돌아볼 수가 없다고 버거처

럼 한탄하지 말고, 고전 미술을 제대로 평가하는 데 필요한 기술에 집중해보자. 현대 미술작품을 감상할 때, 작품에서 가장 중요한 요소가 무엇인지 우리는 정확히 알아내기 어렵다. 앞뒤를 보고 위와 아래를 보고 주위를 모두 둘러보아야 한다. 하지만 고전 미술은 보통 틀 안에 들어 있는 그림만 보면 되기 때문에 그럴 필요가 없다. 캔버스에 그린 그림이든, 벽이나 천장에 그린 그림이든, 진열함 안에 보관된 그림이든 존재하는 그 틀 안에서 감상하면 된다.

그러나 고전 미술, 조각상, 공예품을 볼 때 우리는 어디서부터 보아야 할지 무의식적으로 파악한다. 자유분방한 요소들이 어떻게 모여서 작품이 되었는지 끊임없이 이리저리 시선을 던져봐야 하는 현대 미술과는 다른 차원이다. 고전 미술과 마주할 때 우리는 먼저 그림 전체를 훑어본 후, 물감의 붓 터치와 세부적인 부분까지 눈여겨보게 된다. 현대 미술은 잔뜩 신경을 곤두세우게 되지만, 고전 미술은 안락의자에 앉은 듯 편안한 마음으로 샅샅이 살펴볼 수 있다. 맥락을 놓칠까 봐 두려워하지 않아도 된다.

지나치게 심오한 현대 미술 작품과 마주할 때 의심과 좌절을 느끼는 것처럼, 고전을 감상하면서도 같은 두려움을 느낄 수 있다. 박물관에서 옛날 그림이나 조각을 처음으로 감상할 때, 하늘에

서 내려오는 천사들이나 알 수 없는 남자의 초상화를 보면 당황
해서 문화적 공황 상태에 빠질 수도 있다. 현대 미술을 잘 이해
하는 사람이라도 역사화를 볼 때는 쩔쩔 매기도 한다.

이 책에 등장하는 고전 미술 작품을 잘 알고 있다면, 오히려 익
숙하기 때문에 환멸을 느낄 수도 있다. 유명 작가의 작품을 감상
할 줄 알아야 한다는 사실은 알지만, 이유는 모를 때가 많기 때
문이다. 영웅으로 칭송받는 작가들을 위계에 따라 한 줄로 늘어
놓는 게 미술사의 잘못은 아니다. 케케묵은 명성이나 해석을 무
조건 신뢰하고, 스마트폰이나 태블릿 PC, 박물관의 오디오 가이
드와 안내 책자, 전시장 벽에 붙어 있는 설명이나 해석을 도와주
는 온갖 자료에 의지한 채 자신의 눈으로 보려는 의지는 없는 관
람자의 잘못이기도 하다. 작품에 대한 정보가 너무 많아지면 그
게 걸림돌이 되어 무감각한 눈으로 그림을 본다. 스스로의 감각
이 아니라 이미 주어진 온갖 자료에만 의지하는 게으른 관람자
가 되어버린다.

예술작품을 제대로 체험하지 못하게 하는 사전 지식의 폐해에서
벗어나 고전 미술에 대해 두려움을 느끼지 않도록 하는 게 이 책
의 목적이다. 이를 설명하기 위해 '체험'이라는 단어를 선택한
건 적절했다고 생각한다. 예술작품 체험은 단순한 시각 훈련 혹

은 역사적인 사실을 얼마나 기억해내는지 지적인 능력을 시험하는 게 아니다. 예술이 우리 삶에 영향을 미치고, 우리 기분을 바꾸며, 관습에 도전하는 방법이 될 수도 있다는 사실을 받아들이는 일이다. '내가 무엇을 좋아하는지 아는데, 이것은 아니야'라면서 자신의 취향을 본능적으로 파악하는 사람도 있다. 하지만 '이 작품의 작가나 양식, 시대에 대해 하나도 아는 게 없어'라면서 외면하거나 '이 작품에서 꼭 알아야 할 내용이나 특징을 놓치면 어쩌지' 걱정하다 창피를 당할까 두려워 얼른 다른 작품으로 넘어가는 사람도 많다. 이 때문에 안전한 선택으로 쉽고 예쁜 그림을 감상하는 것을 '초콜릿 상자 효과'라고 부른다.

고전 미술에 익숙하지 않은 사람들이라면 작품 앞에서 몸이 자연스럽게 반응하도록 내버려두라고 권하고 싶다. 작품에 대해 잘 모르기 때문에 잘못 반응하거나 제대로 감상하지 못할까 봐 걱정할 필요는 전혀 없다. 작품을 꼼꼼히 살피면서 평가하는 일은 그다음에 해도 된다. 눈과 몸이 먼저 반응하고, 그다음에 머리가 따라가도록 해보자. 등을 곧게 펴고 가슴은 앞으로 내미는 바른 자세를 취하라는 말은 아니고, 몸의 반응에 조금 더 집중하면서 적극적으로 작품을 보라는 뜻이다.

앞뒤로 왔다 갔다 하면서 바라보면 그림 속 인물이 커졌다가 작

아졌다 하면서 그 그림에 참여하고 있다는 느낌이 들 수 있다. 실물 크기로 그린 인물인 경우 앞으로 다가가서 보면 마치 부르는 거 같고, 뒤로 물러서서 보면 저만치 떨어져 있는 듯하다. 작가는 작품을 보는 사람과 소통하기 위해 그림 속으로 걸어들어 갈 수 있다고 느끼게(시간과 공간을 훌쩍 뛰어넘어야 하지만) 할 때도 있다. 물론 유명한 작품 앞에서 혼자 조용히 감상한다는 것은 상상조차 하기 어렵다. 보통 수많은 사람이 작품을 둘러싸고 있다. 사람들에 떠밀려 움직여야 하는 대규모 전시에서는 누군가의 머리 위로, 스마트폰 화면으로, 사진 촬영을 하는 관광객 사이로 작품을 30초 정도밖에 보지 못할 수도 있다. 유감스럽지만 이것도 현대인이 고전 미술을 체험하는 과정 중 일부다. 밀쳐대는 사람들과 가득한 소음 속에서도 아랑곳하지 않고 작품을 제대로 감상하려면 특별한 사고방식이 필요할 수도 있다.

꼼짝하지 않고 그림 앞에 서 있기만 한다면 작품을 제대로 탐구할 수 없다. 규모가 큰 작품은 어느 정도 거리를 바꿔가면서 보아야 하고, 비교적 작은 작품은 가까이 다가가 자세히 들여다보아야 한다. 조심스럽게 다가서거나 적당한 거리를 유지해야 할 수도 있고, 은밀하게 바라보면서 밀고 당기는 시간을 가져야 할 수도 있다는 점에서 예술작품 감상은 둘이 추는 춤과 비슷하다.

둘의 관계가 완전히 형성되기 전에 반드시 거쳐야 할 과정이다. 보자마자 첫눈에 반하는 그림도 있는 반면 시간을 두고 작품 안에 숨어 있는 의미와 아름다움을 제대로 체험할 수 있기까지 기다려야 하는 작품도 있다. 이렇게 작품과 관계를 맺고 교류하다 보면 서로의 위치와 역할이 바뀌어서 작품이 우리의 생각 혹은 삶 자체를 반영할 수도 있다.

어떤 그림이든 시야를 넓혀서 볼 때 더 잘 파악할 수 있다. 그림 주위는 어떤 분위기인지, 어떻게 장식되어 있는지부터 그림이 어떤 건물(박물관, 성당, 궁전, 영주가 살던 집 등)에 걸려 있는지 등 작품을 전시하는 환경까지 살펴야 할 수도 있다. 우리가 관람하고 있는 바로 그 장소를 위해 그린 작품이거나, 보존을 위해 옮겨온 작품일 수도 있다. 작품이 한 장소에 뿌리내리고 있으면 강력한 힘과 여운을 느낄 수 있지만, 주인이나 전시 장소가 여러 번 바뀐 경우도 있다. 게다가 전시 주제에 따라, 함께 걸리는 작품에 따라 그때그때 해석이 달라지기도 한다.

하지만 이는 그 그림이 처음에 어떤 목적으로 그려졌는지 시간을 거슬러 올라가 과거의 상황에서 상상해보라는 권유가 아니다. 지금 우리가 갖추고 있는 지식과 능력을 활용해 고전 미술 작품을 다르게 체험해보기를 바란다. 수많은 사건, 다양하게 변

화해온 프로파간다 속에서 수백 년, 심지어 수천 년의 세월을 견디면서 살아남은 작품은 지금의 감상자들을 다른 시대로 안내하는 창 역할을 한다. 하지만 모든 것을 떠나 이 작품은 지금 여기, 내 눈앞에 있다. 그 작품은 우리에게 어떤 언어로 무슨 말을 하는가? 먼 옛날에 그려진 그 작품이 어떻게 우리 삶과 관련이 있을까? 이 그림이 21세기에 사는 우리의 관심을 사로잡을 수 있을까?

아이러니하지만 나는 현대 미술에 관한 첫 번째 책을 렘브란트 판 레인*Rembrandt van Rijn*의 자화상으로 마무리했다. 그래서 이 책은 그 위대한 화가의 다른 작품인 〈에스더의 연회에 참석한 아하수에로 왕과 하만*Ahasuerus and Haman at the Feast of Esther*〉으로 시작하고 싶다. 렘브란트 작품 세계의 본질이 드러나는 후기 양식으로, 어두운 바탕 위에 밝은 색의 물감을 겹겹이 칠해 인물과 보석을 묘사했다. 에스더가 남편인 페르시아 왕 아하수에로(크세르크세스*Xerxes* 1세라고도 불린다)에게 자신이 유대인이라는 사실과 하만의 계략을 밝히는 성경 속 이야기를 그린 작품이지만, 시간이 흐르면서 교인이 아니면 내용을 파악하기 어렵게 되었다. 그림 자체도 시간이 흐르면서 변화한 것으로 보인다.

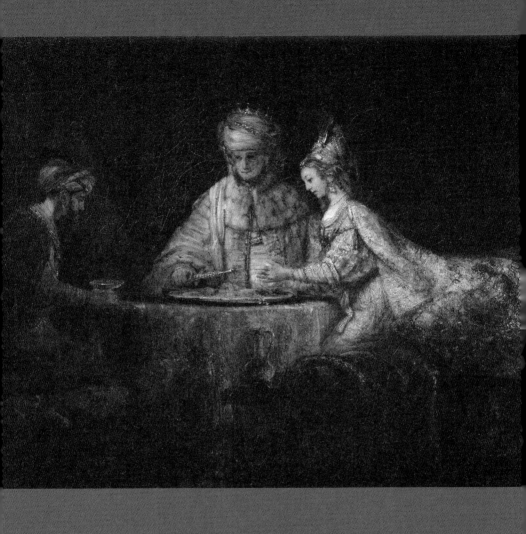

렘브란트 판 레인,
〈에스더의 연회에 참석한 아하수에로 왕과 하만〉,
1660년.

훼손된 그림에 복원까지 잘못하는 바람에 표면이 갈라져 유리 뒤에 있는 작품을 거의 알아보기 어려울 지경이다. 하지만 이 때문에 탁자를 두고 벌어지는 이야기의 음울한 분위기는 한층 고조되었다. 아하수에로 왕은 탁자 너머에서 허공을 응시하고, 우리는 수백 년이 지나 표면이 갈라진 그림을 통해 그를 다시 바라본다. 렘브란트의 뛰어난 예술적인 기교 때문에 350여 년 전의 그림이 현대적으로 느껴진다.

현재 시점으로 해석해보자는 말은 고전 미술 작품을 지나치게 단순화하거나 최신 유행에 맞추어서 보자는 게 아니다. 우리를 꼼짝 못하게 만드는 역사의 무게에서 벗어나 위대한 작가의 작품에 직접 접속하자는 뜻이다. 과거의 명작들을 귀중하게 보존해야 할 유산으로만 여기지 말고, 해석하고 의문을 던지고 평가하고 캐물으면서 논쟁을 벌일 수 있다고 느껴야 한다. 어떤 작품이라도 비평할 수 있어야 하고, 어떤 작품이든 쉽게 다가갈 수 있어야 하며 궁극적으로는 이해할 수 있어야 한다.

T. A. B. U. L. A.

나는 고전 미술을 각자 독창적으로 감상할 수 있는 방법으로 열 단계인 '타불라 라사*TABULA RASA*'를 제시하려고 한다. 타불라 라사는 원래 아무것도 쓰여 있지 않은 백지 상태를 뜻하는 말로, 철학 사조 중 존 로크*John Locke*로 대표되는 인식론에서 막 태어난 인간의 마음 상태를 설명할 때 등장한다. 우리 또한 예술작품을 감상할 때, 아무 선입견 없이 깨끗한 마음으로 시작해야 한다. 백지상태에서 작품을 감상하면서 이리저리 무의식에서 떠오르는 것들을 해석하면 된다. 앞으로 등장할 T. A. B. U. L. A. R. A. S. A.는 작품 감상 방법의 각 단계를 나타내는 약자로, '타불라 라사'를 기억하면 차례대로 감상하기 쉽다.

앞의 여섯 단계는 이미지를 읽는 데서 시작해 이해하고 평가하기까지 우리의 무의식 과정과 비슷하다. 시간*Time*, 관계*Association*, 배경*Background*, 이해하기*Understand*, 다시 보기*Look Again*, 평가하기*Assess*의 (순서에 상관없이) 단계를 거치고 나면 다음 단계인 리듬*Rhythm*, 비유*Allegory*, 구도*Structure*와 분위기*Atmosphere*를 적용할 수 있다. 단계마다 미술사에 등장하는 작품을 사례로 들어 이 방법을 어떻게 적용할 수 있는지 '집중 조명'할 것이다.

Time

시간 : 오래, 자주, 계속의 힘

예술작품을 얼마나 오랫동안 감상해야 하는지에 대한 뚜렷한 지침은 없다. 공연이나 영상 같이 일정한 시간 안에서 이루어지는 예술, 음악이나 문학처럼 일정한 시간 동안 감상하게 되는 작품이 아니기에 대부분 미술 작품은 언제부터 언제까지 감상해야 하는지 알기가 어렵다. 특히 너무 오래전에 창작된 작품이라 제대로 이해하기 어렵다면 한참 들여다보고 있을 수도 있다. 고대 조각을 보면서 정확히 어떻게 만들어졌는지 알아내고, 캔버스에 그린 그림을 보면서 처음 붓질한 부분과 마지막에 붓질한 부분을 찾아내기란 거의 불가능하다. 작가가 이 작품을 창작한 의도, 제작 당시 정치적 맥락 등 외부 요인이 어떻게 작품에 영향을 끼쳤는지 정확하게 알아낼 수도 없다.

탁월한 미술사학자 T.J. 클락*Timothy James Clark*은 자신의 책 《죽음의 광경*The Sight of Death*》을 준비하며 몇 주, 몇 달에 걸쳐서 매일 두 점의 회화를 반복해서 보았다. 사실 나도 틈만 나면 찾아가서 보다가 오랜 친구처럼 된 그림들이 있다. 대규모 전시장에서 나와 한두 점의 그림을 보려고 작은 미술관에 찾아갈 때도 많다. 아무리 많이 보러가도 계속 탐구할 게 있다는 사실을 느끼기 때문이다. 내가 경험으로 찾아낸 가장 간단한 방법은 작품 앞에서 세 번 심호흡하기다. 각각의 작품 앞에서 몇 번 길게

숨을 들이마시고 내쉬어보라. 뭔가 명상을 하는 과정 같아 보이지만 사실 예술작품 감상에 가장 적합한 태도이기도 하다. 이 책은 가능한 천천히 작품을 감상하라고 권하지만, 때로는 가차 없이 판단하면서 재빠르게 보는 훈련도 필요하다. 시간은 소중하기 때문에 마음을 사로잡지도 흥미를 불러일으키지도 않는 작품 앞에서 너무 오랫동안 시간을 끌 필요는 없다.

몇몇 예술가와 작품들을 특별히 높이 평가하는 이유는 많다. 우리는 이런 작품을 볼 때 분위기를 되살리거나 세상을 정확하게 묘사하는 능력, 그림 솜씨에 감탄하면서 빠져든다. 하지만 어색하고, 지나치게 번잡하고, 너무 감상적이고, 뽐내는 듯하고, 완전 따분한 작품도 많다. 그런 작품은 그저 가능한 한 빨리 건너뛰는 게 좋다. 사실 런던의 내셔널갤러리처럼 방대한 미술관을 한 번에 다 돌아보기는 어렵다. 인내하면서 훈련하는 과정을 거쳐야만 이렇게 재빨리 작품 수준을 알아보는 능력을 갖출 수 있다.

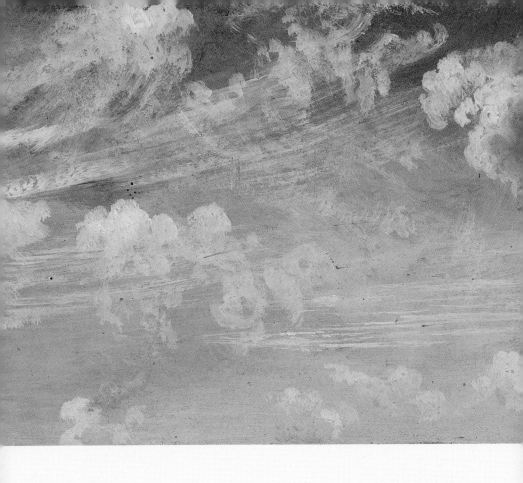

존 컨스터블,
〈새털구름 습작〉,
1822년.

존 컨스터블의 시간

어두운 회색 바탕 위에 듬성듬성 칠해놓은 흰색 물감을 보면 하늘을 가로지르며 지나가는 몽실몽실한 구름이 금방 떠오른다. 존 컨스터블*John Constable*이 '하늘 보기'라고 부르면서 집중적으로 야외의 풍경을 연구할 때, 런던의 햄프스테드 히스에서 종이에 그린 그림이다. 그는 1822년 7월부터 10월까지 작업실에서 벗어나 여기저기 그림 여행을 다녔고, 몇몇 유화 스케치에는 '아침 10시에 동쪽을 보니 부드러운 바람이 동쪽으로 불었다' 등 정확한 날짜와 시간을 기록해놓았다. 옆 페이지에 실린 그림의 경우 뒷면에 그저 '새털구름'이라는 단어만 적혀 있다.

컨스터블의 날씨 묘사는 너무 정확해서 역사가들이 그 시대에 벌어진 사건들의 날짜와 시간을 알아내는 데 도움을 줄 정도였다. 과학적인 접근으로 구름층을 정확하게 그려냈기 때문에 언제 그린 작품인지 나중에 추정할 수 있는 작품들도 있다. 그렇다 해도 이 그림은 사진처럼 하늘을 기록했다기보다 문득 올려다본 하늘에 이리저리 떠다니는 구름 떼를 발견했을 때의 느낌을 표현했다고 할 수 있다. 하늘을 표현하려고 애쓴 그의 끝없는 노력에 비해 그 장면 자체는 너무 순식간이어서 거의 붙잡을 수 없는 무언가를 좇으려는 개념 미술이나 오래 끄는 행위예술의 계속되는 작업과 비슷하게 느껴진다.

Association

관계 : 말을 걸고 마음을 나누고

어떤 작품을 오랫동안 감상할 만한 가치가 있는지에 대해 시시
각각 생각이 바뀌듯 작품과 관계를 맺는 일도 변덕스러울 수 있
다. 작품과 처음으로 관계를 맺으려고 할 때 우리 삶 전체를 활
용해보자. 그 그림의 내용이나 배경은 잊어버리고 우리의 본능
을 따라가보면, 예쁘거나 그런대로 괜찮은 그림일 수도 있다. 하
지만 그 그림이 우리에게 말을 걸어오는가? 활기가 넘치고 명랑
한 장면인가, 아니면 조용하고 침착한 분위기인가? 그림 속 인물
들은 나에게 말을 걸어오고 있는가, 아니면 그들의 감정이나 이
야기를 설득력 있게 전하고 있는가? 아름답게 묘사된 그림자나
허공을 멍하니 바라보는 시선 등 특이한 부분에 마음이 쏠려 고
개를 돌리고 천천히 감상하게 되는 작품이 있다.
보통 개인의 취향에 따라 사람들은 그림을 본능적이거나 시각적
으로, 혹은 지적으로 감상한다. 그림이 실감나게 묘사하고 있는
분위기나 풍경, 시간대가 우리 자신의 삶을 반영하거나 기억나
게 해서 특별히 이끌릴 수도 있다. 그림에서 엄마와 아들, 형제
나 자매 사이의 다정한 모습을 보고 이끌릴 수도 있고 누군가의
얼굴에서 친구를 떠올릴 수도 있다. 고전 작품은 기본적으로 인
물이나 형상을 묘사하기 때문에 현대 미술보다 사람들에게 더
쉽게 다가온다. 아름다운 얼굴이나 느긋하게 움직이는 인물을

보면서 그 그림에 공감할 수도 있다. 반대로 못생기고 지저분하고, 갈등하고 고통받으면서 어려움을 겪는 인물에 사로잡히기도 한다.

작품과 관계를 맺기까지 시간이 별로 걸리지 않을 수도 있다. 눈 깜짝할 사이에 그림에 공감할 때도 많다. 작품 안에 숨어 있는 감정과 여러 요소가 그 짧은 순간에 모두 드러날 필요는 없다. 고전 미술 작가의 의도를 충분히 파악하기도 전에 작품을 보자마자 곧 일어날 사건, 격렬함, 에너지, 위험, 슬픔, 후회, 우스꽝스러움, 재난, 공간, 시간, 아름다움과 신비 같은 것을 느낄 수도 있다.

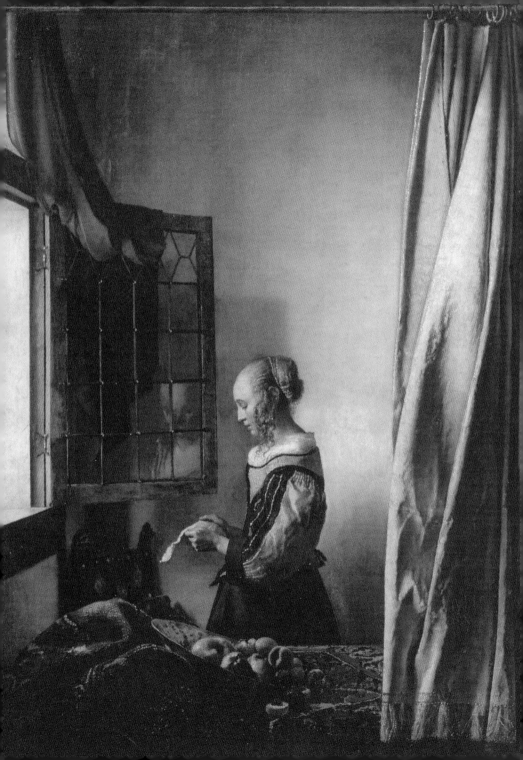

요하네스 페르메이르,
〈열린 창가에서 편지를 읽는 여인〉,
1657~1659년.

페르메이르의 관계

그림의 중앙에 똑바로 서서 편지를 움켜잡고 있는 여성, 특히 그
의 표정은 극적인 순간을 집약해서 보여준다. 네덜란드의 위대
한 화가인 요하네스 페르메이르*Johannes Vermeer*가 자주 되풀이
해서 그렸던 장면이다. 그 여성은 팔꿈치를 옆구리에 단단히 붙
이고 긴장한 채 양손으로 편지를 들고 열심히 읽고 있다. 아마도
멀리 있는 연인(열린 창문은 감옥 같은 집에서 도망치고 싶은 여성의
간절한 바람을 보여준다)이 기다리던 소식을 보내온 것 같다. 우리
가 모두 이 그림과 관계를 맺게 되는 순간이다.

우리 삶을 바꾸라고, 방향을 돌리거나 정신을 고양하라고 강력
하게 권유하는 것처럼 느껴진다. 옆방이나 고급 커튼 뒤에서 가
장 은밀한 순간을 들여다보는 느낌이지만, 페르메이르는 이렇게
사적인 장면에 보편적인 의미를 부여하면서 우리와 그림 사이를
연결한다. 창문에 비친 모습이나 주변 물건들은 모두 주인공에
게 집중하도록 돕는다. 주인공을 돋보이도록 그림자 또한 같은
색감을 선택해 어둡게 칠했다. 앞쪽에 금단의 열매인 사과가 있
는 것을 이유로 이 여성이 스캔들의 주인공이라고 주장하는 미
술사학자들도 있다. 그렇든 아니든 우리는 그 여성에게 공감하
면서 함께 아픔을 느낄 뿐이다.

Background

배경 : 아름다움의 출처를 묻는 일

미술사에 등장하는 고전 미술 작품을 보면 보통 왕실에서 의뢰
한 작품일 거라고 우리는 추측한다. 그러나 미술사는 옛 시대의
아마추어 화가나 그저 그런 예술가, 이름 없이 애쓴 사람에 대해
기록하지 않는다. 하지만 아주 오래전에 활동한 정말 위대한 예
술가 중에는 무명으로 남아 있거나 나중에 '대가의 제자' 같은
보편적인 이름 혹은 잘 알려진 예술가의 작업실에 일한 '누군가'
로 불린 사람도 많다. 스스로 명성을 쌓기 전에는 유명인의 이름
을 빌리는 게 유리해서다. 렘브란트, 미켈란젤로*Michelangelo
Buonarroti*, 티치아노*Vecellio Tiziano* 같은 위대한 작가는 모두 이
름만으로 작품의 수준을 보장하기 때문에 우리는 보통 그들의
작품을 보면서 경외심을 느끼고 열렬히 감탄한다.

하지만 작가 이름을 무턱대고 맹신해도 괜찮을까? 위대한 화가
가 그렸다고 알려졌던 작품이 기술이나 연구 방법의 발달로 수
백 년이 지난 뒤에 사실은 다른 작가의 작품으로 밝혀지기도 한
다. 작가가 잘못 알려진 작품은 아직도 많이 존재하고 있다. 이제
까지 믿어 의심치 않았던 작품의 명성이나 진품 여부에 대한 문
제 제기가 끊임없이 이어지고 있는 이유다. 유명한 작가를 중요
하게 여길 수밖에 없다는 게 문제가 아니다. 전시장의 다른 작품
은 모두 무시하고 이름 있는 작가들의 작품 앞으로만 몰려간다

는 게 문제다. 우리는 유명 작가에게 붙은 천재라는 딱지를 당연하게 받아들이면서 문제의식을 가지고 주의 깊게 보지 않는다. 작품의 제목과 작가, 제작 시기만 알아도 작품 감상을 시작하기에 충분하다. 벽에 붙어 있는 설명을 보고 정보를 조금 더 얻어 작품의 몇 가지 특징을 파악할 수도 있다. 아니면 이야기 속에 담긴 종교적인 의미만 알면 다른 정보를 찾아서 읽지 않아도 충분히 감상이 가능하다. 하지만 이해하기 힘든 성경 장면이나 신화 장면 때문에 당황할 때도 있기 마련이다. 이런 경우에는 자료를 더 찾아 나서기보다 여러분의 직감을 믿고 여러분 자신의 능력을 활용하는 게 좋다. 언제나 그림을 먼저 찬찬히 감상하고 난 다음 설명을 읽어야 한다.

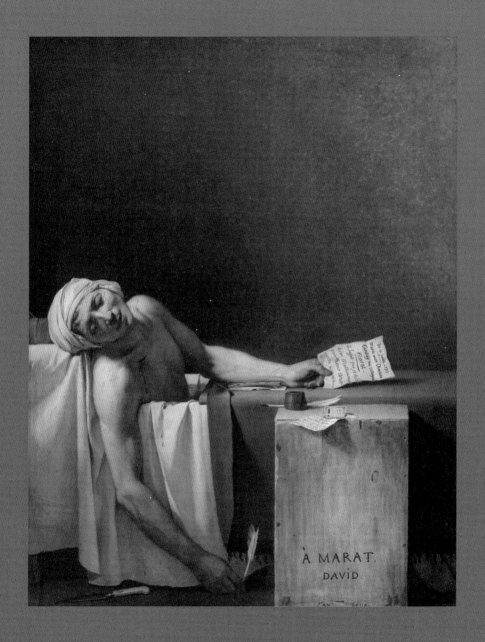

자크 루이 다비드,
〈마라의 죽음〉,
1793년.

자크 루이 다비드의 배경

프랑스혁명이 일어난 지 몇 년 후 자크 루이 다비드*Jacques Louis David*가 그린 이 선동적인 작품은 예술과 정치가 어떻게 만날 수 있는지 보여준다. 자크 루이 다비드는 프랑스 혁명으로 왕정이 무너지자 행렬이나 기념식을 준비하면서 혁명 정부의 선전 업무를 책임졌다. '민중의 친구'인 장 폴 마라*Jean Paul Marat*의 초상화를 그릴 때, 빛의 효과를 이용해 그를 극적이면서도 영웅적으로 묘사하면서 죽음을 순교처럼 표현한 것은 그의 이력을 생각해보면 전혀 놀랍지 않다. 피부병에 시달리던 마라는 증세를 가라앉히기 위해 목욕을 하다가 젊은 여성의 손에 죽임을 당했다. 그 여성은 그림 속 마라가 쥐고 있는 거짓 편지를 이용해 마라를 만났다.

분명 아픈 상태였고 젖은 수건을 쓰고 있지만, 마라의 얼굴을 보면 죽어서도 하나님의 은총을 받은 듯하다. 그리스나 로마 조각상의 모습을 떠올리게 하는 평온하고 부드럽고 깨끗한 얼굴이다. 마라의 축 늘어진 몸은 십자가에서 내려진 그리스도의 모습과 비슷하다. 미켈란젤로의 유명한 조각상 〈피에타*Pieta*〉의 자세와 닮았다. 다비드는 마라의 죽음이라는 구체적인 사건을 있는 그대로 묘사하지 않고, 여러 요소를 거리낌 없이 바꾸면서 피에타를 떠올리게 하는 작품으로 만들었다. 마라의 죽음을 모든 인

간의 몸부림과 고통으로 해석하기 위해서였다. 수백 년 전의 작
품인 피에타의 영향력은 그때까지 살아남아 마라의 마지막 순간
을 묘사한 다비드의 그림에서 그의 존재감을 증명했다.

Understand

이해하기 : 얼마나 마음을 열 수 있는가

감상은 '유레카'의 순간처럼 갑자기 이해되는 것이 아니다. 훑어보고, 샅샅이 살펴보고, 골똘히 바라보아야 이해된다. 하지만 몇 단계를 거쳐 이해하고 나면 그 작품의 의미나 다른 점들에 대해 다시 생각해볼 수 있다. 우리는 눈으로 보고 머리로 생각하면서 눈앞의 수수께끼를 풀었고, 몇 분 동안 그림을 가만히 바라보았다. 아마 그림 속 이야기나 인물에 이미 마음을 빼앗겼을 수도 있다. 어려운 그림을 이해하기 시작하면서 누구, 무엇, 어디를 그렸는지 어느 정도 파악했을 수도 있다.

이 그림이 왜 중요한 작품이 되었는지 생각했을 수도 있다. 반대로 벽에 걸어둘 가치조차 없는 그림이라는 의심이 서서히 생겼을 수도 있다. 어떤 생각을 떠올렸든 이 과정에 이르렀다면 진일보했다고 생각하자. 그림에 대한 첫인상이 좋았을 수도 있다. 아니면 더 깊이 이해하는 데 필요한 바탕을 찾아냈을 수도 있다. 적어도 처음 시작할 때는 우리 자신의 직감을 따라가는 게 좋다. 그래도 의심스럽다면 다음 단계로 넘어가자.

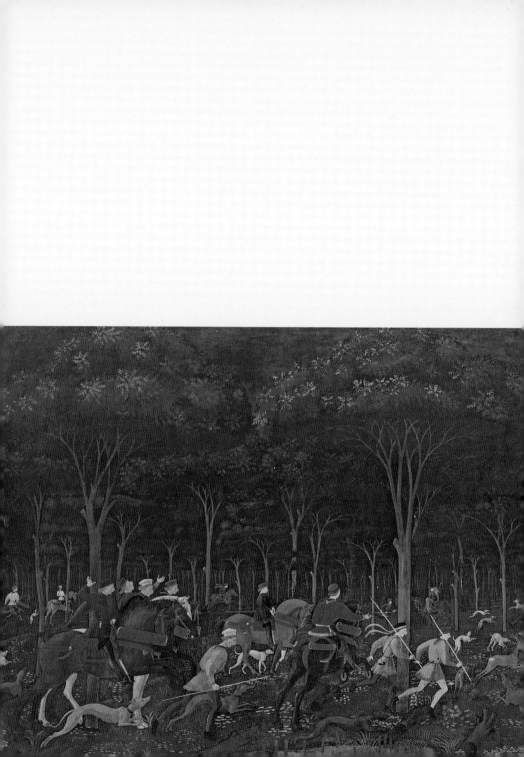

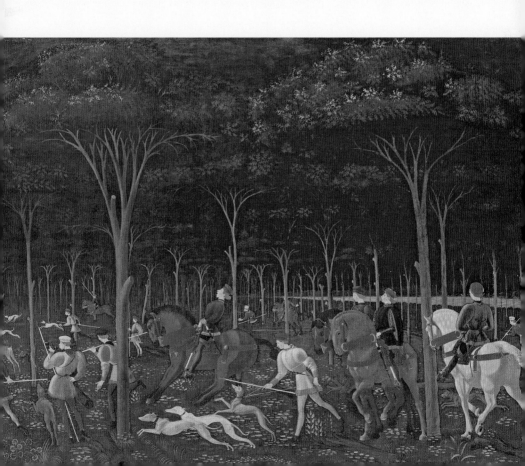

파올로 우첼로,
〈숲속의 사냥〉,
1465~1470년.

우첼로 이해하기

사냥꾼들이 어두운 숲으로 달려간다. 주인이 고삐를 당겨서 앞으로 나가지 못하는 말도 있고, 곧장 사냥터로 뛰어드는 말도 있다. 앞으로 나가려다 줄에 팽팽히 당겨져 있는 개도 있고, 알 수 없는 사냥감을 향해 달려나가는 개도 있다. 이 길쭉한 구도의 그림에서 이렇게 묘한 밀고 당기기가 벌어지고 있다. 파올로 우첼로*Paolo Uccelo*는 벽걸이용 융단처럼 사물을 나란히 배치한 이 그림에서 가까울수록 크고 멀수록 작게 그리는 원근법을 활용해 공간감을 표현했다. 풍경의 위를 보면 나뭇잎들이 금색으로 반짝이고, 아래에는 사냥꾼이 입고 있는 조끼와 고삐의 빨간색이 눈에 띈다. 뒤에 작게 보이는 나무들 안쪽에는 모든 것을 빨아들이는 블랙홀이 있는 것 같다.

파올로 우첼로는 화가 동료들에게 원근법을 전파하면서 암흑 같은 시대에서 벗어나 새로운 시대로 끌어들이려고 했다. 블랙홀이 그런 노력을 보여주는 듯하다. 평면적으로 그림을 그려내던 시대에서 깊이와 공간감을 느낄 수 있게 그리는 시대로 바뀌었음을 보여주는 이 작품이 15세기 중반에는 아마도 3D 영화, 가상현실처럼 새롭고 놀라웠을 것이다. 이 그림에는 우리가 모르는 부분도 많다. 잃어버린 지식으로 비어 있는 부분은 미스터리나 수수께끼로 계속 남게 된다.

Look Again

다시 보기 : 작품도 내 마음도 매번 다를 때

우리는 다른 사람의 의견을 구하는 일처럼(다른 사람과 함께 작품을 보고 있다면 그렇게 할 수도 있다) 작품을 다시 보면서 스스로에게 물어보아야 한다. 처음 볼 때 놓친 게 무엇일까? 너무 성급하게 생각하지는 않았는가, 처음 추측한 게 옳은가? 우리 모두는 사물 또는 사람의 겉만 보고 판단하기 쉽다. 다시 보기는 우리가 제대로 보지 못했을 수도 있다는 사실을 받아들이는 일이다. 고전 미술 작품은 보통 형상을 묘사하고 있기 때문에 비전문가도 쉽게 알아볼 수 있지만, 더 샅샅이 살펴보아야 할 정보와 암시가 남아 있을 수 있다. 몸짓이나 표정을 잘못 읽었을 수도 있고, 풍경이 무엇인가를 암시할 수도 있다. 눈에 띄게 놓아둔 양초, 초상화 주인공이 입은 화려한 장식의 옷이나 호사스러운 장신구에도 숨겨진 의미가 있을 수 있다.

작품의 의미가 새로워지면서 단순해 보였던 장면이 갑자기 극적이거나 으스스한 장면으로 바뀌기도 한다. 아주 작은 부분에서 새로운 의미를 깨달으면서 보는 즐거움을 느낄 수도 있다. 처음 보는 사람은 비밀에 싸여 있는 작품에 매혹되면서 스스로 탐구하고 싶어진다. 널리 알려진 유명한 작품도 한번 휙 보고 단번에 의미를 이해할 수는 없다. 계속 탐구해야 한다. 수없이 논의된 레오나르도 다 빈치*Leonardo da Vinci*의 모나리자를 떠올리라고

하고 싶지는 않다. 하나의 아이콘이 되어 엽서에 자주 등장하기는 하지만 모나리자는 그저 우리가 알아야 할 수많은 작품 중 하나일 뿐이다.

피에로 디 코지노와 다시 보기

서로 마주 보는 두 개의 초상화는 왜 우리가 미술 작품을 다시
보아야 하는지 알려주는 완벽한 예다. 이 작품을 처음 보면 그저
아버지와 아들의 초상 같다. 각자의 초상 밑에는 그들의 직업을
명확하게 나타내는 물건이 놓여 있다. 밑에 제도용 컴퍼스와 깃
펜이 놓여 있는 젊은 남자는 건축가이고, 악보가 놓여 있는 나이
든 남자는 음악가다. 두 그림은 한 액자 안에 들어 있다. 하지만
위쪽의 하늘을 연결하는 구름이나 아래쪽 선반의 줄무늬가 살짝
어긋나는 등 통일성이 부족한 부분을 통해 각기 다른 시기에 그
려진 두 개의 독립적인 초상화라는 사실을 알 수 있다. 먼저 그
려진 것으로 보이는 아들은 아버지와 눈을 마주치지 않는다. 시
선을 천천히 밖으로 돌려 관람자를 바라본다.

반면 나이 든 남자는 기념주화나 메달 등에 새긴 원로 정치인의
공식 초상 같다. 당시에는 정말 혁신적이었을 초상화다. 데스마
스크 같은 옆모습이나 움푹 들어간 뺨을 볼 때 아버지의 초상은
사망 후에 그렸을 것이라는 주장도 있다. 피에로 디 코지모*Piero
di Cosimo*에 대해 더 자세히 조사한 결과 아버지가 건축 관련 일
도 했고, 배경에 보이는 오르간을 연주했을 수도 있다는 사실이
밝혀졌다. 아버지를 열렬히 사랑하는 아들이 곁에 영원히 머물
고 싶은 마음을 표현하기 위해 의뢰한 작품으로 보인다.

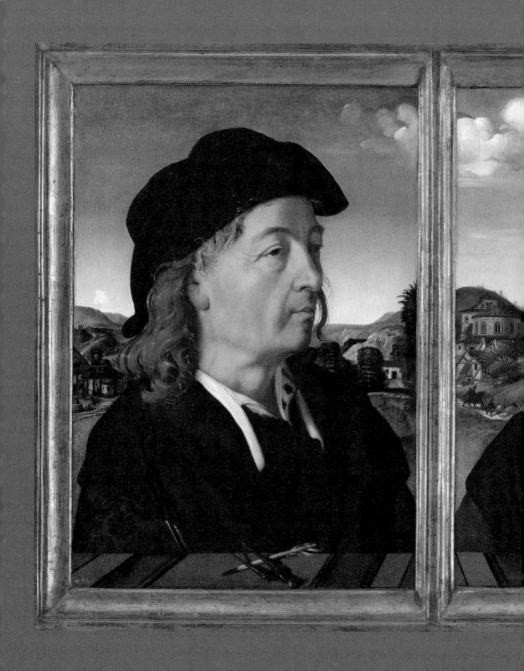

피에로 디 코지모,
〈줄리아노와 프란체스코 지암베르티 다 상갈로의 초상〉,
1482~1485년.

Assessment

평가하기 : 정답이 없다는 말은 정답이다

이제 작품을 잘 살펴보고 내 마음에 저장할지 말지 결정해야 할
때다. 예술작품을 보는 눈은 주관적이기 때문에 누군가에게는
아름답게 보이는 작품이 다른 사람에게는 이상하게 보일 수도
있다. 옳고 그름을 가릴 수 없으니 정답이 없다는 뜻이다. 일단
우리는 어떤 작품을 평가할 때 시간을 너무 끌지 말아야 한다.
작품을 평가하느라 즐기기도 전에 따분해질 수 있기 때문이다.
앞에서 설명한 분석 방법은 대부분 직감 위주였기 때문에 쉽고
빠르게 훈련할 수 있다. 작품을 얼마나 많이 보았는지, 얼마나
친숙한지에 따라 각 단계가 짧아질 수도 있고 늘어날 수도 있다.
그러나 작품을 감상할 시간이 부족하거나 작품에 전혀 공감하지
못할 수도 있다. 예를 들어 혼자 성당에서 제단 뒤의 제단화祭壇
畵를 바라보고 있을 수도 있다. 그 그림의 배경을 전혀 모르면 어
떤 의미인지 쉽게 이해할 수가 없다. 몇 분 동안 그 작품을 다시
보면서 질문을 반복하지만 계속 거기에 있어야 할 이유를 찾지
못한다. 이때는 작품을 평가하기 어렵다는 사실을 받아들여야
한다. 이 단계는 여러 단계 중 하나일 뿐이고, 미술 감상은 어떤
명확한 결론을 내리자는 게 아니기 때문이다. 아무리 친숙해 보
이는 작품도 결코 속속들이 알 수는 없다. 평가하기 어렵다면 좀
더 알아볼지 아니면 그냥 무시할지만 결정하자. 이게 마지막 기

회가 아니기 때문이다. 어려운 고전 미술을 재미있게 감상할 수 있도록 콕 집어 알려주는 조언이 작품을 평가하는 데 도움이 될 수도 있다. 고전 미술 작품은 지금과는 너무 다른 관습, 취향, 규범 속에서 만들어졌기 때문에 우리 눈에 정말 낯설 수밖에 없다.

얀 반 에이크에 대한 평가

미술사 전체에서 '최후의 심판'을 주제로 한 그림이야말로 평가 능력을 시험하기에 가장 좋다. 하나님이 사람들의 영혼을 지옥으로 내던지거나 천국으로 끌어올리는 장면을 묘사한 작품을 살펴보자. 우리가 보고 있는 이 작품은 어느 쪽으로 갈까? 무엇으로 그 작품을 평가하기 시작했는가? 기술적인 완성도, 전체적인 느낌, 발상이나 공감 중 무엇으로 평가했는가? 물론 그 모든 게 평가의 출발점이 될 수 있다. 여기에 실린 얀 반 에이크*Jan Van Eyck*의 작품에서 우리는 그의 넘치는 재능과 솜씨를 발견할 수 있다. 너비가 각각 20*cm*밖에 되지 않는 자그마한 작품에 복잡한 장면을 자세하고 꼼꼼하게 그려 넣었다. 힘이 넘치는 구도에 강렬한 감정이 느껴지는 작품이라 보고 있으면 작은 그림이라는 사실을 잊어버린다. 왼쪽 '십자가에 못 박힘'도 분명 뛰어난 작품이지만, 애도하는 사람들과 군인들을 묘사한 장면이 오른쪽 '최후의 심판'에서 날개를 펴고 지옥을 지키는 해골 위에 천사들이 나타나는 장면에 비해 독창적이거나 매력적이지 않게 느껴질 수 있다.(원래 3폭 제단화였는데, 중앙에 들어가야 할 그림을 잃어버렸다는 주장도 있다.)

'최후의 심판'이나 '십자가의 못 박힘'이라는 주제 자체는 우리의 마음을 사로잡지 못할 수도 있다. 하지만 빽빽하게 그려 넣은

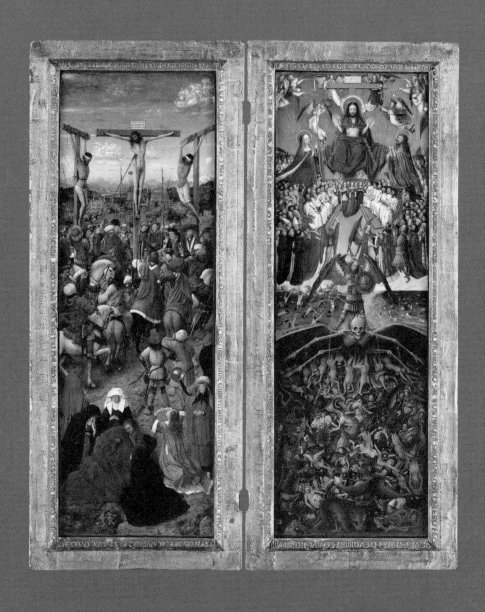

얀 반 에이크,
〈십자가에 못 박힘; 최후의 심판〉,
1440~1441년.

능수능란한 솜씨만으로도 감상할 만한 걸작이라 할 수 있다. 결국 각자의 주관에 따라 작품을 평가할 뿐이다. 그림을 돌아보면서 그 그림의 장점들을 정리했다면 이제 그 다음 단계의 감상법인 R. A. S. A.로 넘어가 좀 더 탐구해보자.

R. A. S. A.

T. A. B. U. L. A.는 복잡하고 어려운 현대 미술을 다루기 위해 만든 감상 방식이다. 동시대의 모든 쟁점을 경계 없이 거의 그대로 반영하는, 방대한 현대 미술을 다루는 데 필요한 방법으로, 어떤 형식이나 형태라도 다룰 수 있어 고전 미술에도 활용할 수 있다. 그림과 소통하면서 이미지를 받아들이고, 작품을 순식간에 훑어 보면서 맥락이나 메시지를 파악해야 하는 건 고전 미술도 마찬 가지다. 어떤 작품이든 재빨리 이해하고 평가하는 능력을 갖추면 의미를 하나도 모르는 그림도 잘 감상할 수 있다.

박물관이나 미술관은 이미 고요한 분위기이기 때문에 마음을 가라앉히거나 작품 하나하나에 집중해야 한다는 생각이 잘 들지 않을 수도 있다. 난해한 현대 미술과 비교하면 고전 미술은 복잡하지 않아서 더 이해하기 쉽다고 짐작하기도 한다. 하지만 그림 감상은 그림 그리기와 비슷한 경향이 있어서, 영감을 받아야 하고, 몰두해야 한다. 우리가 유념해야 할 시각 훈련의 다음 단계를 소개한다. 리듬*Rhythm*, 비유*Allegory*, 구도*Structure*와 분위기*Atmosphere*의 약자인 R. A. S. A.다.

Rhythm

리듬 : 간격과 박자와 배치의 유쾌함

'리듬'이라는 단어 자체가 이미 음악적인 의미를 함축하고 있다.
배치, 화음(조화), 음조(색조), 음의 높낮이 등 음악 작품의 특징은
그림을 감상할 때 고려해야 할 요소이기도 하다. 음악 작품마다
어떻게 연주할지 알려주는 기호가 있다. 회화에서는 이런 기호
가 그림을 반짝이게 하고, 물결치게 하고, 살아 움직이게끔 만든
다. 즉흥적으로 재빨리 그린 그림은 음을 하나하나 끊어서 연주
하는 스타카토로 비유할 수 있다. 농도를 서서히 바꾸면서 그린
그림은 낮고 단조로운 리듬의 차분한 음악으로 비유할 수 있다.
빠르든 느리든, 커지든 작아지든 분명 그림에는 그만의 리듬이
있다.
구도가 조금 더 형식적이고 명확한 기준이라면, 리듬은 그림의
전체적인 흐름이나 조화를 의미한다. 리듬은 이성보다 직감과
감성에 호소하기 때문에 좀 더 먼저 파악할 수 있다.
몸을 움직이면서 보는 작품도 있고, 자세를 바꾸면서 보아야 할
작품도 있다. 거대한 역사화는 오른쪽과 왼쪽, 앞과 뒤로 왔다
갔다 하면서 보는 것이 더 효과적이다. 더 작은 그림도 가까이
다가가 들여다보고 물러서서 바라보면 그림 속의 빛과 어두움,
인물, 풍경, 몸짓이 자아내는 리듬을 음미할 수 있다.

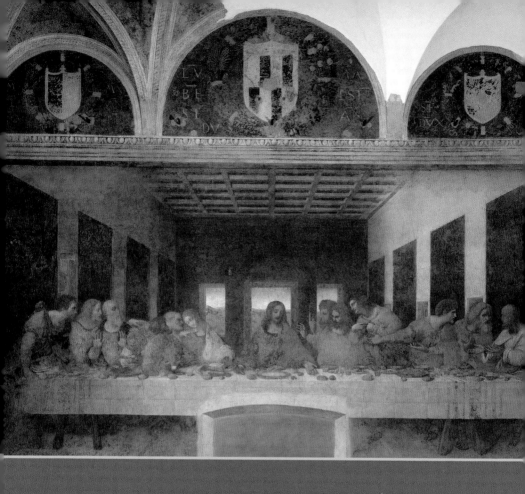

레오나르도 다 빈치,
〈최후의 만찬〉,
1494~98년.

레오나르도 다 빈치의 리듬

레오나르도 다 빈치*Leonardo da Vinci*의 〈최후의 만찬*The Last Supper*〉만큼 유명하거나 조화로운 그림을 찾기도 어렵다. 그 그림을 보면 예수, 제자들과 같은 식당에 앉아 있는 느낌이 든다. 나란히 배치된 창문과 문들에서는 규칙적인 리듬을 느낄 수 있다. 아래에는 메트로놈이 박자를 맞추듯 일정한 간격의 식탁 다리가 보이고, 인물들의 다리가 그 사이에서 리듬을 깬다. 그림 속 열두 제자는 세 명씩 나눌 수 있다. 제일 왼쪽의 무리는 가장 내향적으로 보인다. 그 옆의 무리는 예수에게서 물러나는데, 그 중 가룟 유다가 보인다. 예수 오른쪽에 앉은 무리는 '이 중에 누군가가 나를 배신한다'는 말씀을 들으려는 듯 예수 쪽으로 몸을 기울인다. 맨 오른쪽 세 명의 머리가 앞으로 튀어나와 시선을 앞으로 돌려놓는다.

인물과 몸짓을 능수능란하고 자연스럽게 묘사한 덕에 속삭임, 시선, 표정 등 서로 소통하는 전체적인 분위기의 흐름이 잘 드러난다. 다 빈치가 과학적 원칙뿐 아니라 음악적 리듬을 중요하게 여기면서 이 작품을 그렸음을 알 수 있다. 여기저기 흩어진 빵에서 엇갈린 손짓까지 모든 요소가 그림에 활력을 불어넣는다. 그러면서도 우리 시선이 그리스도에게 온전히 집중되도록 도와준다.

Allegory

비유 : 그럴듯한 생각과 있음직한 사실들

고전 미술에는 신화, 전설적인 영웅, 성경 이야기와 도덕적 교훈
이 담긴 이야기 등이 풍부하게 등장한다. 그러나 현대인의 눈에
는 고전 미술에 담긴 이야기들이 낯설게 보이고, 참고할만한 기
준이 없는 경우가 많다. 오랫동안 잊힌 이야기거나 절판된 책에
있는 이야기거나 그저 지금의 시대 분위기와 달라서 이해하기
어려울 수도 있다. 비유 단계는 여러 나라 문화, 고전 문학이나
민담 등 그림 속에 담긴 풍부한 내용을 해석하는 게 아니라, 그
그림 밑에 숨어 있는 상징, 의미, 징후를 읽어내는 것이다.

사람, 물건이나 사상을 다른 형태로 바꾸어서 은유하는 작가들
의 전형적인 기법을 '알레고리'라고 부른다. 이럴 경우 그림에
등장하는 사물을 곧이곧대로 보지 말고 다른 의미로 해석해야
한다. 쉽게 이해되지 않는 이미지에서 새로운 이야기를 발견할
수도 있다. 작가들은 알레고리를 활용해서 거창한 사상을 다루
고 일상적인 주제를 수준 높은 도상圖像으로 바꾸는 능력을 보여
주곤 한다. 그런 면에서 알레고리를 활용한 고전 미술은 현대의
개념 미술과 비슷하다. 가장 지적인 예술 형태인 개념 미술처럼
알레고리가 언어와 비슷한 역할을 하면서 평범한 이미지 안에 깊
은 의미를 숨겨 놓는다. 우리는 그 이미지에서 언어를 끌어내 설
명하면 된다.

다시 말하지만, 그림 속 비유를 해석하기 위해 미술사나 그림 내용의 상징성에 대해 자세한 지식을 갖출 필요는 없다. 개인마다 주관적으로 그 작품에 공감하면 된다. 정말 시대를 뛰어넘는 그림이라면 어떤 방법으로든 우리에게 말을 걸어올 것이다. 아니면 오늘날에 적용할 수 있는 의미와 내용을 찾아 시간을 거슬러 올라가다 보면 그림과 중간쯤에서 만날 수도 있다.

조반니 바티스타 티에폴로,
〈행성과 대륙의 알레고리〉,
1752년.

티에폴로의 비유와 상징

조반니 바티스타 티에폴로 *Giovanni Battista Tiepolo* 는 독일 뷔르츠부르크의 프레스코 천장화를 의뢰 받아 준비하면서 소용돌이 치는 듯한 그림을 그려냈다. 베네치아 화가인 티에폴로는 2년여 기간을 들여 $600m^2$에 달하는 천장화를 완성했다. 전형적인 알레고리 양식을 보여주는 이 그림의 등장인물은 모두 신화에 등장하는 존재나 천체天體, 대륙을 상징한다. 태양의 신인 아폴로는 그림에서 거의 정중앙에 있다. 그리고 그 옆에는 주위를 돌고 있는 행성들이 보인다. 각 행성은 신의 모습을 하고 있다. 수성은 곤두박질쳐서 중앙으로 내려오고 있고, 금성과 화성은 아래쪽 어두운 구름에 앉아 있다. 달의 여신인 다이애나는 머리 위의 작은 초승달 모양 때문에 확실하게 알아볼 수 있다. 사방에 배치된 인물은 지구의 네 대륙을 의미한다. 아시아는 코끼리 위에 앉아 있고, 아프리카는 낙타 상인들에게 둘러싸여 있다. 아메리카 원주민은 악어를 제압하고 있고, 유럽은 문명화되고 세련된 곳에 앉아 있다. 티에폴로는 방대한 그리스 신화의 내용을 혼합해(여러 무리 중 운명의 여신 세 자매도 등장한다.) 하나의 지붕 아래 하나의 그림 속에 우주와 인간, 신앙을 압축적으로 보여준다. 우리 관점에서는 이렇게 복잡한 상징이 낯설게 느껴지겠지만, 그 상징은 티에폴로가 살았던 시대를 보여주는 역할도 한다. 그

시대의 식민지 건설, 성차별, 인종차별, 팽창 정책이 고스란히 드러나는 작품이다. 이 그림은 현재 우리가 그 시대에 비해 얼마나 변화했는지, 또 바뀌지 않고 남아 있는 요소는 무엇인지 생각하게 하는 역할도 한다.

Structure

구도 : 그림 속 풍경, 액자 밖 프레임

리듬이 그림의 음색, 흥얼거림이나 전체적인 흐름이라면 구도는 그림의 짜임새, 뼈대, 토대, 구성 요소다. 기하학적인 선, 형태와 구획 혹은 지평선, 수평선, 소실점이 구도가 될 수도 있다. 이 모든 요소가 우리의 시선을 좌지우지한다. 그저 오래 바라보는 건 감상이 아니다. 화가의 구성 의도를 파악하는 일도 굉장히 중요하다. 대부분의 그림은 직사각형의 제한된 틀 안에 들어갈 수 있는 부분만을 담고 있기 때문에 창문을 통해 들여다보는 느낌을 준다. 하지만 제한된 틀 안에서도 작품을 보는 방법은 무궁무진하다. 사각형 안을 바둑판처럼 나누는 전통적인 방식으로 볼 수도 있고, 빛이 들어오는 대각선 방향으로 볼 수도 있다. 우리는 거의 무의식적으로 밑에 깔린 구도에 따라 그림을 감상한다.

그림의 밑바탕에 깔린 구도를 깨닫고 나면 그 그림이 얼마나 깊이가 있는지, 전체적인 구성이 얼마나 눈부신지 분명하게 알 수 있다. 사람이나 물건은 공간에 3차원으로 놓인다. 그들과 우리 사이에 보이지 않는 구획, 거미줄같이 복잡한 구도와 원칙을 활용해 자신의 세계를 능수능란하게 보여주는 작가들도 있다. 하지만 엄격한 원칙을 적용하지 않고 그림 전체에 초점을 분산시키는 구도를 좋아하는 작가도 있다. 어떤 방법이든 관람자는 시선을 집중하거나 옮겨 가면서 풍부하게 감상할 수 있다.

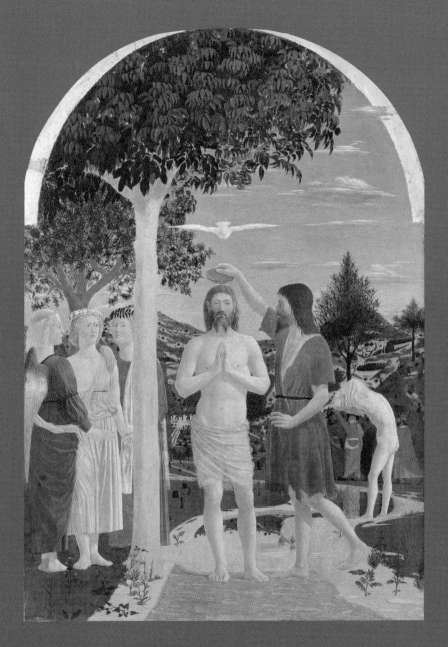

피에로 델라 프란체스카,
〈그리스도의 세례〉,
1437년 이후.

피에로 델라 프란체스카의 구도

피에로 델라 프란체스카*Piero della Francesca*가 그린 이 세례 장면의 머리 위에는 반원 모양의 틀이 있다. 그 반원과 그리스도의 허리를 감싼 천의 곡선을 연결하면 원이 된다. 그리스도의 머리 위로 떨어지는 작은 물줄기, 그리스도의 기도하는 손과 배꼽을 연결하면 수직선이 된다. 수평으로 펼친 비둘기의 날개와 구름 한 점은 원을 반으로 나눈다. 세례 요한의 한쪽 다리는 대각선으로 뻗어 있고, 팔은 왼쪽 구석을 향해 있다. 수직선, 수평선, 대각선과 기하학적인 형태를 질서정연하게 결합한 앞과 자연의 풍경이 펼쳐진 뒤가 대조를 이루면서 땅과 하늘이 분리되어 있지만, 그리스도의 모습은 흔들림 없이 고요하다.

우리는 이 그림에서 피에로 델라 프란체스카의 수학자적인 면모에서 감탄하지만 말고 그가 어떻게 공간을 구성했는지 잘 살펴보아야 한다. 그는 우리의 시선을 그림 속으로 끌어들이면서 우리가 그림의 질서정연한 격자 구조를 뚫고 들어가 저 멀리 구불구불한 언덕과 길을 탐색하게 한다. 왼쪽에서 세 번째 천사는 우리와 눈을 맞추면서 피에로의 세계로 더 깊이 들어갈 수 있도록 이끈다.

Atmosphere

분위기 : 느낌은 아우라가 된다

우리가 작품의 리듬에 몸을 움직이고, 담긴 알레고리를 보면서 감탄하고, 구도를 찾아내면서 바로 눈앞의 풍경이 정말 대단하다고 느꼈다면 여기에서 더 나아가 미술은 우리에게 어떤 영향을 미칠 수 있을까? 그림에 감동한 후 그 영향이나 여운, 말하자면 분위기를 계속 느낄 때가 많다. 이런 분위기는 휘슬러*James Whistler*가 그린 19세기 후반 런던의 공기에 맴돌던 뿌연 스모그, 안토넬로 다 메시나*Antonello da Messina*의 작품 〈연구실에 있는 성 히에로니무스*St. Jerome in his Study*〉에서 느껴지는 수도사 같은 평온함, 고야*Francisco de Goya*의 이른바 '검은 그림'의 위협적인 느낌 혹은 틴토레토*Tintoretto*가 하늘로 날아가는 인물을 그린 작품의 들뜬 기분일 수도 있다.

분위기는 작품을 바로 앞에서 실제로 보았을 때 가장 잘 알 수 있는 전체적인 느낌, 여운을 뜻한다. 광택이 나는 책에 실린 사진 혹은 고화질 사진이나 화면으로 작품을 보는 게 맨눈으로 직접 보기보다 더 또렷할 수도 있다. 하지만 고전 미술을 물리적으로 가까이에서 볼 때의 느낌과는 비교할 수 없다. 책에 실린 평평한 이미지로 보면 그 작품의 진짜 분위기를 가늠하기 어려워서다. 화면이나 사진을 통해서 볼 때는 그림의 질감, 그림 표면을 비추는 빛의 효과, 화가의 손길을 제대로 느낄 수 없고 어느

위치에서 보느냐에 따라 달라지는 느낌도 사라진다. 이 마지막
단계에서 작품이 우리 마음에 와닿으면서 의미 있는 존재가 될
수도 있고 아닐 수도 있다. 우리는 이제 다음으로 넘어갈 수 있다.
다음 장부터는 좀 더 폭넓은 주제로 작품들을 하나하나 구체적
으로 탐구해나갈 것이다. 예를 들어 첫 번째 장에서는 중세시대
까지 거슬러 올라가 작품에 담긴 사상을 들여다보고, 두 번째 장
에서는 지나간 시대를 충실하게 재현한 작품이 어떻게 수백 년
후 보는 사람의 마음을 사로잡을 수 있는지 살핀다. 철학, 정직
성 등 그림에서 엿볼 수 있는 사상이나 드라마, 아름다움, 공포
와 역설도 다룰 것이다. 이런 주제로 다양한 시대와 양식, 유파
의 작품들이 등장하고, 한 작품이 여러 주제를 담기도 한다. 시
대를 앞서 간 예술가들을 통해 우리가 살고 있는 지금의 사회를
비추어보자.

터너의 분위기

노란 햇살이 퍼지면서 모든 사물이 흐릿해진다. 폐허가 된 성의 푸른 윤곽, 형체를 알 수 없는 존재만이 희미하게 보인다. J. M. W. 터너*Turner*는 여러 번 스코틀랜드 국경을 보러 갔지만, 〈노엄 성, 해돋이*Norham Castle, Sunrise*〉를 완성하려고 다시 찾아갈 필요는 없었다. 순전히 그의 기억과 색을 활용하는 그의 능력을 바탕으로 나온 작품이기 때문이다. 한 번도 전시된 적이 없어 이 작품을 미완성으로 남겨 두었다고 믿는 사람들이 많았지만, 가진 독특한 분위기 때문에 이 그림은 터너의 가장 위대한 예술적인 성취 중 하나로 재평가 받고 있다. 바로 그 미완성의 느낌 때문이다.

터너가 이 성을 찾았을 때 진짜 경외심을 표현했는지, 그의 유언으로 유명한 '태양은 신이다'라는 말을 했는지는 알 수 없다. 하지만 그가 자연의 힘이 사람들에게 끼치는 영향력에 대해 경외심을 느꼈다는 사실은 확실히 알 수 있다. 눈에 보이는 대로 그리지 않고 감각과 감정을 담았기 때문에 이 그림은 따뜻하고 희망적인 분위기를 자아낸다. 더불어 예술은 보는 데서 그치지 말고 느껴야 한다는 메시지를 전한다. 터너는 시각을 바꾸어서 세상에 대한 완전히 새로운 반응, 측정하거나 기록할 수 없는 반응을 제시하는 게 화가의 목표가 되어야 한다고 생각했다.

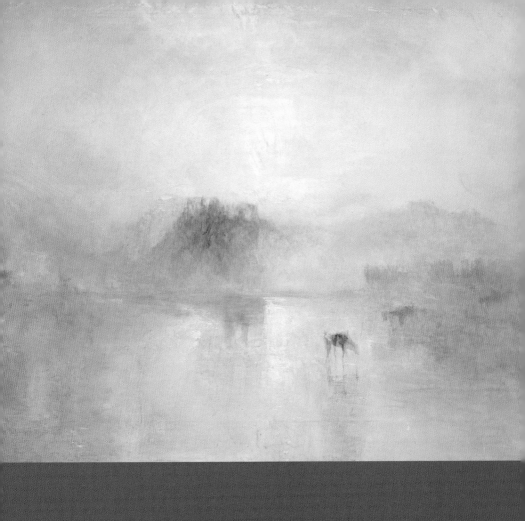

J. M. W. 터너,
〈노엄 성, 해돋이〉,
1845년.

CONTENTS

프롤로그 TABULA RASA: 아무도 없이, 누구나 쉽게 4
 A New Way of Seeing the Old

1 사유는 붓을 타고: 철학이라는 캔버스 64
 Art as Philosophy

2 보이는 그대로, 마음이 느낀 대로: 진짜 같은 장면의 속내 90
 Art as Honesty

3 그림은 무대고, 조명이고, 주인공이다: 화폭 속의 명연기 118
 Art as Drama

4 탁월함에는 논쟁이 없다: 아름다움의 기준 144
 Art as Beauty

5 가장 그리기 어렵고 가장 느끼기 쉬운: 공포와 두려움 166
 Art as Horror

6 어울리지 않는 것들의 하모니: 모순의 암시 190
 Art as Paradox

7 빗대어 비웃는 그림들: 진지하게 건네는 농담, 풍자 212
 Art as Folly

8 액자 너머의 그림을 읽다: 그리는 이의 마음을 보는 법 240
 Art as Vision

작품 목록 262
참고한 책 276

1

사유는 붓을 타고
: 철학이라는 캔버스

Theme 1 Art as Philosophy

풍요로운 생각이 얼마나 강력한 영향력을 발휘하는지
직접 경험해본 사람만이 우리 마음에서
어떤 열정이 용솟음치는지 이해할 것이다.

요한 볼프강 본 괴테 *Johann Wolfgang von Goethe*

미술의 역사는 철학의 역사이기도 하다. 미술사에 등장하는 위
대한 작가들은 소위 삶의 '거창한' 문제들을 전문적으로 탐구했
다. 우리는 왜 여기에 있을까? 누가 우리를 여기로 데려왔을까?
삶은 무엇으로 이루어져 있을까? 누가 우리 마음을, 우리 주변의
모든 것들을 지배할까? 위대한 작가들은 아름다움에 대한 인식,
진리, 정의와 같이 근원적인 질문도 파고들었다. 그런 질문은 뒤
에 나오는 몇몇 장의 기초를 이루면서 각각 과거의 미술을 새로
운 차원에서 이해할 수 있도록 안내한다.
예술적인 표현은 이미지뿐 아니라 생각을 전달할 때가 많다. 작
가들은 내밀한 욕망, 공포, 형이상학적인 마음의 작용을 그림 속
의 인물, 장소, 상황으로 바꾸어 표현하며 속속들이 들추어냈다.
위대한 작가들이 수백 년 전에 창작한 이 작품들은 지금도 깊은
생각에 잠길 만한 기회를 제공할 수 있다.

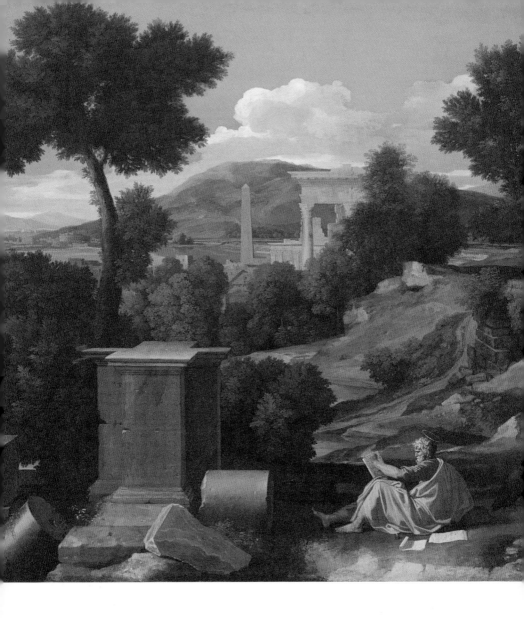

니콜라 푸생,
〈파트모스 섬의 성 요한과 풍경〉,
1640년.

니콜라 푸생Nicolas Poussin의 작품 〈파트모스 섬의
성 요한과 풍경Landscape with St. John on Patmos〉에
서 우리는 성 요한이 폐허의 풍경 속에서 ('요한계
시록'으로 잘 알려진) 생애 마지막이자 가장 격렬한
글을 쓰고 있는 모습을 볼 수 있다. 하지만 습격하
는 네 명의 기사나 '해가 검은 천처럼 새까맣게 되
고 달은 온통 핏빛으로 변하는'(요한계시록 6:12) 종
말을 맞이하는 듯한 환상은 보이지 않는다. 그 대
신 성 요한이 조용히 혼자 앉아서 성경 구절을 쓰
고 있다. 성 요한 주위에 흩어져 있는 그리스와 로
마의 유적은 이전 세계의 질서가 뒤집혔음을 상징
하며, 신약을 옹호하는 듯하다. 푸생은 이 작품에
서 금욕주의나 영원한 믿음을 지키기 위한 자신의
성향뿐 아니라 우주 중심에 있는 신성하고 체계적
인 정신인 '로고스logos'도 드러낸다. 푸생은 또한
내적 혼란의 보이지 않는 소용돌이에 시달리면서
도 깊은 사색에 잠긴 성 요한을 보여주면서 최고의
금욕주의적인 행위를 묘사하고 있다.

〈아테네 학당*The School of Athens*〉이라는 제목으로 알려진 산치오 라파엘로*Sanzio Raffaello*의 프레스코 벽화는 고대 철학의 원리를 한눈에 보여준다. 바티칸 미술관에 있는 작품이지만, 안톤 라파엘 멩스*Anton Raphael Mengs*가 실물 크기와 비슷하게 그린 복제화가 런던의 빅토리아 앤 앨버트 박물관에 있다. 열심히 책을 읽는 왼쪽의 소크라테스부터 기호학의 기호를 그리고 있는 오른쪽의 유클리드(혹은 아르키메데스)까지 그리스와 로마의 위대한 철학자들을 포함해 고대의 수많은 사상들에게 존경을 표현하는 작품이다.

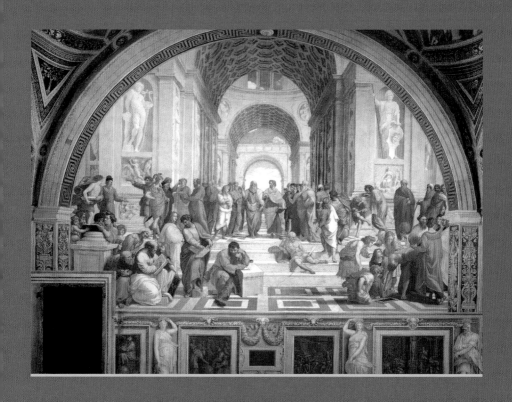

산치오 라파엘로,
〈아테네 학당〉,
1508~1511년.

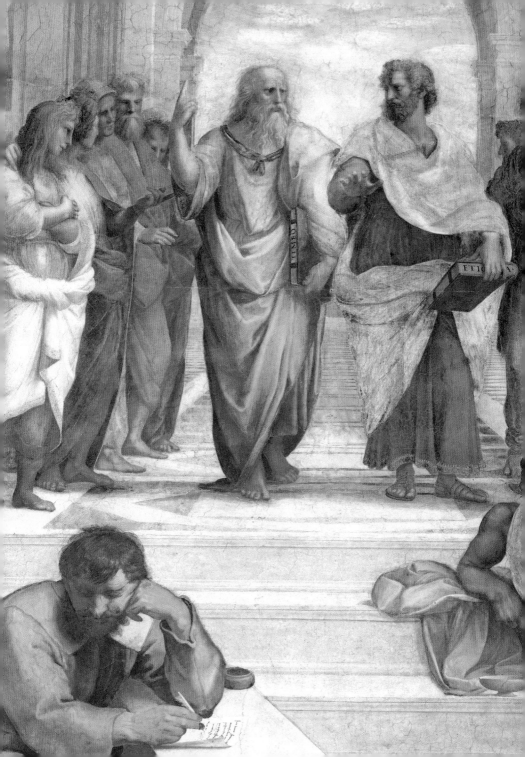

중앙에 서 있는 인물 중 플라톤은 하늘을 가리키며 초월의 존재인 이데아가 가진 힘에 대한 자신의 믿음을 나타내고, 아리스토텔레스는 땅을 향해 손짓하며 구체적인 세계와 자연과학에 우선 집중하는 자세를 보여준다.

라파엘로가 동료 작가들과 비슷한 모습으로 그려 넣은 인물들을 찾아보자. 대리석 덩어리에 몸을 기대고 있는 미켈란젤로, 플라톤처럼 꾸민 레오나르도 다 빈치와 검은색 베레모를 쓴 채 아치의 오른쪽 뒤에서 바라보는 라파엘로 본인이 보인다. 하지만 이렇게 인물의 이름을 모두 알아맞히는 게 거의 불가능할 뿐 아니라, 이 그림을 보는 지금의 우리에게는 별로 의미 없는 일이기도 하다. 우리는 라파엘로의 이 웅장한 그림에 감탄하면서 이 빽빽한 벽화를 채우고 있는 인간의 폭넓은 교양과 지식에 압도된다. 여러 세대에 걸쳐 축적된 온갖 지식 혹은 깨달음의 순간을 향해 나아가는 인간의 진보를 표현하고 있는 그림이기 때문이다.

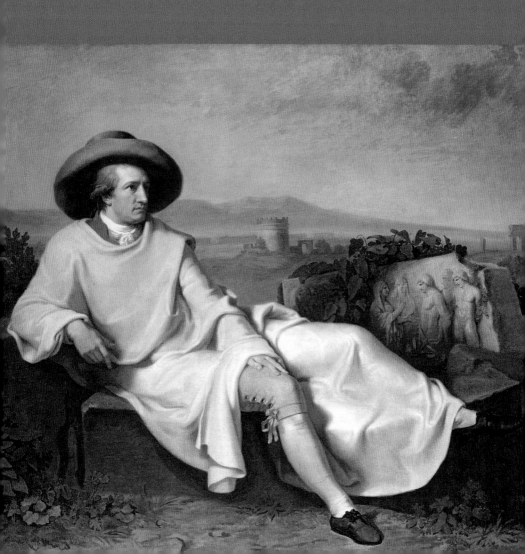

요한 하인리히 빌헬름 티슈바인,
〈캄파냐에서의 괴테〉,
1787년.

유명한 화가만 위대한 사상가를 그릴 수 있었던 건 아니었다. 독일 문학과 계몽주의 사상의 거장인 괴테의 가장 유명한 초상화를 처음 보면, 겉멋을 부리면서 낭만을 추구하는 록스타를 멋지게 그려놓은 것처럼 느껴진다. 당시엔 별로 유명하지 않은 화가인 요한 하인리히 빌헬름 티슈바인*Johann Heinrich Wilhelm Tischbein*이 그린 〈캄파냐에서의 괴테*Goethe in the Roman Campagna*〉에서 이탈리아 풍경을 배경으로 어색한 자세를 취하고 있는 괴테의 모습은 사실 그의 팬인 티슈바인이 만들어낸 약간 우스꽝스러운 이미지로 묘사되어 있다. 하지만 이 그림에도 한 가지 장점은 있다. 티슈바인은 자신이 위대한 우상으로 받드는 괴테의 사상, 인간과 자연이 긴밀하게 연결되어 있다는 개념을 구도로 보여주었다. 물론 생각을 불러일으키는 회화라고 실제 철학자를 직접 그려야만 하는 건 아니다. 하지만 적어도 보는 사람이 자신의 존재에 대해 질문하도록 만들어야 한다. 느긋하게 앉아 있는 괴테처럼 그 모든 의미를 추측하면서 몇 시간씩 보내려면 보통 게을러 빠지거나 공상을 좋아하는 사람이어야 가능하다. 그렇다 해도 그림을 바라보면서 골똘히 생각하는 시간은 절대 헛되지 않다. 작품에서 철학적 통찰을 얻으려면 사실 게으르고 따분하게 보내는 시간이 필요할 수도 있다.

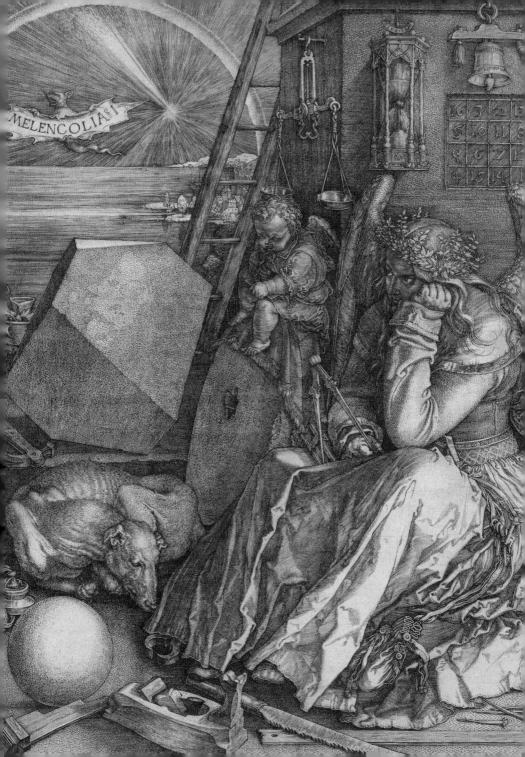

알브레히트 뒤러,
〈멜랑콜리아 I〉,
1514년.

〈멜랑콜리아 1*Melencolia I*〉라는 제목이 붙은 알브레히트 뒤러
*Albrecht Dürer*의 동판화는 날개를 접은 의기소침한 천사의 모습
이 담겨 있다. 아기 천사는 슬픔에 잠긴 채 시선을 떨구고, 충직
한 개도 주인(천사)을 따라 우울한 기분을 드러낸다. 수많은 측정
도구나 공예 도구를 마음대로 사용하지 못해 우주(무지개와 혜성
으로 꾸며진 이글거리는 하늘 위로 보이는)의 위대한 신비를 도무지
알 수 없는 수수께끼로 남겨 두어야 하니 천사의 마음도 밝을 수
가 없다. 이 작품은 창작의 고통에 몸부림치는 뒤러 자신의 자화
상으로 해석될 때가 많다. 하지만 상상력이 가지고 있는 무궁무
진한 가능성을 유념하면서도 고된 일상을 버텨내는 예술의 힘
(천사의 눈이 갑작스러운 깨달음으로 반짝이는 게 보인다)을 그림으로
완벽하게 표현했다고 평가하기도 한다.

전통적인 화가들이 가장 하찮은 주제로 여겼던 고된 일상(일상적인 장면을 그린 그림과 간단한 물건들을 배치해서 그린 정물화 혹은 소위 '장르화')조차 철학이 지원군이 되면 고상함을 가질 수 있다. 별 의미 없어 보이는 장 밥티스트 시메옹 샤르댕*Jean Baptiste-Siméon chardin*의 작품 〈물컵과 커피포트*Glass of Water and Coffeepot*〉는 물컵과 커피포트, 마늘 세 통과 선반에서 굴러떨어지는 허브 가지밖에 보여주지 않는다. 이 그림에는 겉치레가 전혀 없다. 불필요한 물건은 하나도 없고, 과장된 표현도 없다. 물컵의 동그란 테두리를 비추는 빛이 퍼져나가면서 물컵 표면 전체에서 어롱거리지 않았다면 이 그림에서 다른 의미를 찾아낼 필요조차 없었을지도 모른다.

샤르댕은 거의 실제라고 느낄 정도로 물건들을 견고하게 그렸고, 이 견고함은 탁자와 배경을 추상적인 모호함으로 만들어버리는 여백, 그림자, 허공과 대조를 이룬다. 프롤로그 중 '분위기*Atmosphere*'에서 이야기했던 것처럼 그림의 이런 애매모호한 부분 덕분에 우리는 이제까지와는 달리 개방적인 사고를 훈련할 수 있을 뿐 아니라, 자유롭게 생각할 수 있는 시간과 권한을 가질 수 있다. 예를 들어 이 그림에 등장하는 물건들을 가족이라고 상상할 수도 있다. 정확히 사람을 지칭할 순 없지만 최소한 물건들을 보면서 은유적인 상상을 해볼 수는 있다.

장 밥티스트 시메옹 샤르댕,
〈물컵과 커피포트〉,
1761년.

피터르 클라스,
〈해골과 깃펜이 있는 정물〉,
1628년.

서론에 나오는 또 다른 A(Allegory)를 활용하면 상징적인 의미와 어려운 은유가 가득할 때 그림 속의 가장 사소한 물건들까지 이해하는 힘을 발휘할 수 있다. 한번 의미를 찾아내고 나면 별것 아닌 단서들로 작품 속에 숨겨진 메시지를 느낄 수 있다. 라틴어로 덧없음을 의미하는 바니타스*Vanitas*에서 이름을 따와 '바니타스 정물화'로 알려진 회화의 경우 특히 그렇다. 죽음에 직면한 인간의 허무함, 재물의 덧없음을 상징하는 그림이다. 네덜란드 화가 피터르 클라스*Pieter Claesz*의 〈해골과 깃펜이 있는 정물*Still Life with a Skull and a Writing Quill*〉은 의심할 여지없이 바니타스 정물화의 특징을 보여준다. 속이 빈 해골부터 뒤집힌 유리잔, 말라가는 잉크, 방금 꺼진 양초까지 모든 사물이 죽음에 관해 이야기하고 있다. 깃펜 밑의 나달나달한 종이는 끊어진 탁자 모서리와 거의 나란히 놓여 있고, 이 때문에 탁자에서 아래로 떨어지는 부분이 훨씬 더 명료해졌다.

그림 속의 모든 요소가 누구든 피할 수 없는 결말, 즉 죽음을 이야기한다. 하지만 제한된 시간 가운데도 책에 담긴 지식, 문학과 사람들의 삶에 관한 이야기는 분명 읽어볼 만한 가치가 있다고 일깨워준다. 클라스는 예술과 정신을 작품의 중심으로 삼으면서 자신이 뛰어난 정물화가일 뿐 아니라 철학자이기도 하다는 사실을 보여준다. 해골을 비추는 부드러운 빛은 죽음을 극복하지는 못한다. 그러나 최소한 침울한 생각을 떨쳐내고 책을 쓰거나 예술 작품을 창작하면서 불멸의 영혼을 추구하는 끈질긴 정신력, 머릿속에 가득한 깊은 상념을 우리에게 상징한다.

스페인 화가 프란시스코 데 수르바란*Francisco de Zurbarán*의 〈하나님의 어린 양*Agnus Dei*〉은 곧 죽음을 맞이할 동물을 통해 피할 수 없는 죽음을 처량하게 묘사해냈다. 정물화나 장르화와 비슷한 양식이지만(이런 그림을 싸구려 식당이나 주점을 뜻하는 스페인어 보데곤*bodegón*이라고 부른다), 죽음을 앞둔 느낌 때문에 바니타스 이미지로 분류될 수도 있다. 아니면 진지한 종교적인 주제의 그림으로까지 격상될 수 있다. 우리는 이 그림이 십자가에 못 박힌 예수를 상징하는지, 아니면 그저 양을 그린 것인지 의문을 가질 수 있다. 우리 죄를 대신할 희생양일까, 아니면 저녁 식탁에 오를 양일까?

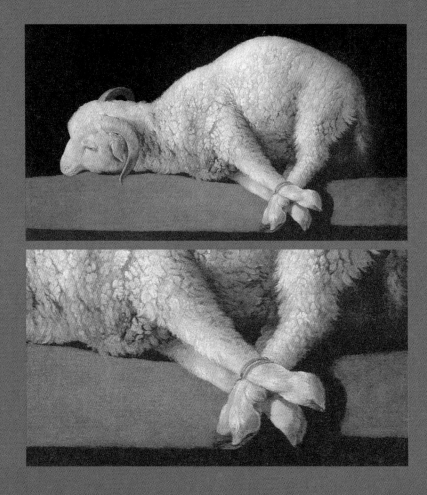

프란시스코 데 수르바란,
〈하나님의 어린 양〉,
1635~1640년.

이때 리듬, 알레고리, 구도, 분위기의 원리를 활용해 재빨리 훑어보면 도움이 된다. 사진작가의 작업실처럼 양이 정면으로 환하게 조명을 받고, 그 뒤는 새까맣기 때문에 리듬은 단조로워 보인다. 좀 더 가까이 다가가서 들여다보면 양털이 삶의 흔적을 보여주고 있는 건 아닌지 흥미를 갖게 한다. 우리 시선은 화면을 가로질러 어린 양의 묶인 다리로 내려간다. 단순하고 꽉 짜인 구도에서 십자 모양으로 묶인 다리를 묘사한 이 아랫부분이 작품의 절정이다. 수르바란은 이 주제를 열 번도 넘게 되풀이해서 그리면서 복잡한 요소를 하나씩 버리고 가장 본질적인 작품으로 만들어나갔다. 그 과정에서 머리 위 후광과 글자가 새겨진 회색 석판을 없애 관람자가 참고할 만한 요소를 거의 남겨 두지 않았다. 밝은 색조와 어두운 색조가 대조되면서 이상하게 과장되고 부자연스럽게 보이는 장면이 연출되어 분위기 효과도 줄어들었다. 마지막으로 알레고리 덕분에 우리는 이 그림을 희생양이 된 하나님의 아들, 예수를 그렸다고 상상할 수 있다.

이런 상징들은 그림에 깊고 복잡한 생각을 담을 수 있다는 사실을 명백하게 보여준다. 수르바란은 죽임을 당하는 양을 인간의 죄를 대신해 죽음을 맞이한 예수라고 해석하거나 우리 존재의 덧없음을 일깨우는 정물화로만 그린 게 아니다. 그의 그림은 사람들의 유대관계에 대한 긍정적인 상징으로도 읽을 수 있다. 정말 철학적인 그림은 한 가지 학설이나 한 가지 주장만 뒷받침하는 게 아니라 자유롭게 해석할 수 있는 가능성과 모호함을 품고 있다. 어두운 배경은 죽음, 하얀 양털은 삶을 암시한다고 해석할 수도 있다. 우리가 감상할 때의 성향과 기분에 따라 작품의 전체적인 의미가 바뀔 수 있다.

고전 미술은 논리로만 접근해서는 이해하기 어렵다. '아르카디아도 나는 있다The Arcadian Shepherds or Et in Arcadia Ego'라는 원제의 알쏭달쏭한 푸생의 〈아르카디아의 목자들〉처럼 거미줄 치듯 복잡한 상징, 어지럽게 얽힌 알레고리 사이에서 헤매게 하는 작품이 많다. 세 명의 남자와 한 명의 여자가 모여 있는 무덤의 묘비에는 '나는 이제 천국에 있다'라는 의미의 글귀가 새겨져 있다. 이 그림을 처음 보면 이렇게 파릇파릇한 풍경 속에서 어둡고 음울한 교훈을 전하고 있는 것처럼 느껴진다. 하지만 묘비명(Et in arcadia ego)에 쓰인 라틴어는 '나는 이제 천국에 있을까?'라는 익살스럽거나 역설적인 질문으로 해석되기도 한다.

유토피아나 아르카디아는 실제로 존재한다기보다 우리 모두 찾아 나서지만 절대 찾을 수 없다는 의미를 지닌 허상의 개념에 더 가깝다. 이 작품은 병을 앓는 사람을 위해 그렸거나, 최근에 사망한 누군가 그리고 천국에 숨어서 기다리는 죽음 자체('여기 아르카디아에도 나는 있다')에 경의를 표하기 위해 그렸을 수도 있다. 아니면 푸생이 그림을 보는 사람에게 세련된 농담을 건네는 것일 수도 있고, 그저 그리스 펠로폰네소스 산맥의 한적하고 목가적인 곳에 있는 실제 아르카디아를 그렸다는 사실을 보여주는 표시일 수도 있다.

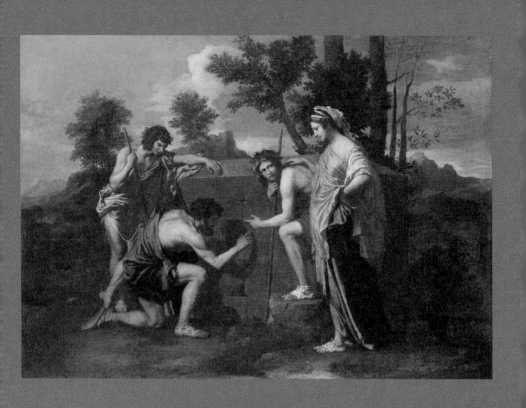

니콜라 푸생,
〈아르카디아의 목자들〉,
1638~1640년.

여기에서도 비유*Allegory*를 적용하는 게 가장 적당해 보인다. 푸생이 그린 양치기들이 당신을 대신해 이 그림의 수수께끼를 풀 거라고 상상해보자. 웅크리고 있는 두 명은 손가락으로 글자를 가리키고 더듬어 나가면서 이를 해석하려고 한다. 그들의 이런 행동은 인간이 어떻게 최초로 그림을 그리게 되었는지를 보여준다. 1세기, 고대 로마의 철학자 플리니우스는 '멀리 떠나게 될 연인을 잊지 않으려고 벽에 비친 그의 얼굴 그림자를 따라 그린 게 최초의 그림이 되었다'라고 그림의 기원을 설명했다.

이후의 세련된 작품들은 각기 풍부한 사상을 담고 있다는 점에서 가장 기본적인 그림과 차이가 난다. 명확한 내용을 숨겨 겹겹의 의미를 지니게 된 푸생의 그림이 그렇고, 눈에 보이는 그대로 그리기보다 마음 상태를 보여주는 현대 미술과 개념 미술 작품이 그렇다. 우리는 그림 뒤에 숨겨진 사상을 중요하게 생각하는 것이 전통에서 벗어나려고 노력한 20세기 작가들이 추구했던 현대적 발상이라고 여기곤 한다. 하지만 오래전부터 그림의 지적인 가능성을 시험한 고전 미술 작품도 많다. 이처럼 철학적인 고전 미술 작가들은 그림 속 인물과 사물에 상징적 의미를 불어 넣으면서 흥미진진한 알레고리를 보여주고 있다. 그림은 아주 오래된 우화를 다시 이야기하는 데 그치지 않는다. 그림 자체가 깊은 실존적인 생각을 불러일으키고, 철학적인 문제를 탐구하게 한다. 고전 미술 최고의 작가들 역시 그 사실을 알았다.

2

보이는 그대로,
마음이 느낀 대로
: 진짜 같은 장면의 속내

Theme 2 Art as Honesty

진실은 인간이 지켜야 할 가장 높은 가치다.

제프리 초서*Geoffrey Chaucer*, 1390년.

현실을 그대로 묘사하는 그림은 눈에 보이는 세상을 정확하게 전달하려 노력한다. 플리니우스가 기원전 5세기 고대 그리스의 화가 제욱시스의 이야기를 보면 이런 그림이 눈을 즐겁게 할 뿐 아니라 속이기까지 한다는 사실을 알 수 있다. 제욱시스가 그린 포도송이를 새들이 진짜로 착각해 날아와 따먹으려고 했다는 이 야기는 유명하다.

이런 그림 솜씨는 칭찬할 만하다. 그러나 현실을 그대로 묘사하면 보이는 장면을 전달하는 일밖에 되지 않는다. 형태와 이미지를 복잡하게 섞어서 생각을 불러일으키는 1장의 작품들과 달리 실제와 똑같이 그린 그림을 감상할 때는 그저 닮았다는 사실 이상의 의미를 찾기가 어렵다. 보이는 그대로 똑같이 그리려면 최고의 그림 솜씨가 필요하지만, 맹목적인 모방은 감상자의 눈과 마음을 자극하지 못할 수도 있다.

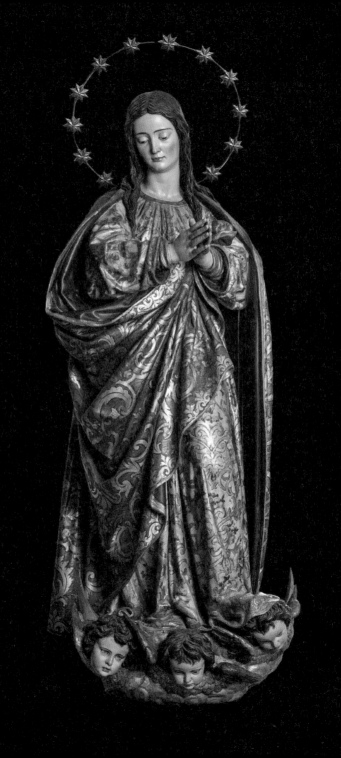

후안 마르티네스 몬타네스와 무명 화가의 공동 작품으로 추정,
〈무원죄의 잉태〉,
1628년.

스페인에서 종교 행사 때 사용하는 성모 마리아나 그리스도의 아름다운 조각상들을 잔뜩 보기 전까지는 나도 그렇게 생각했다. 소나무, 삼나무, 사이프러스 등을 정교하게 조각한 후 색칠해서 만든 나무 조각상들은 눈은 유리, 눈물은 수정으로 박아 넣고, 예수의 못 자국 상처에서 흘러나온 핏자국까지 그려 넣는 등 모든 부분이 너무 실제 같아서 행사에 모인 사람들의 열렬한 신앙심을 자극했다.

연극 무대 같은 조명을 설치한 전시장에서, 영감과 영향을 서로 주고받은 스페인의 위대한 작가들이 그리고 조각한 수도사, 신부, 성모 마리아, 그리스도와 성인聖人을 나란히 전시했다. 그런데 디에고 벨라스케스Diego Velázquez의 유명한 그림 〈처녀의 몸으로 잉태하신 성모 마리아The Virgin of the Immaculate Conception〉에서 성모 마리아가 양손을 맞대고 있는 자세는 가까이에 전시된 후안 마르티네스 몬타네스Juan Martínez Montañés의 3차원 조각과 똑같다. 벨라스케스의 그림이 완성된 지 고작 10년 후에 몬타네스의 조각이 만들어졌기 때문에 벨라스케스의 영향을 받았음을 알 수 있다. 무신론자라도 그렇게 능수능란하게 표현한 성상聖像이라면 그림과 나무 조각상이 곧 살아난다고 믿을 수도 있을 것 같다.

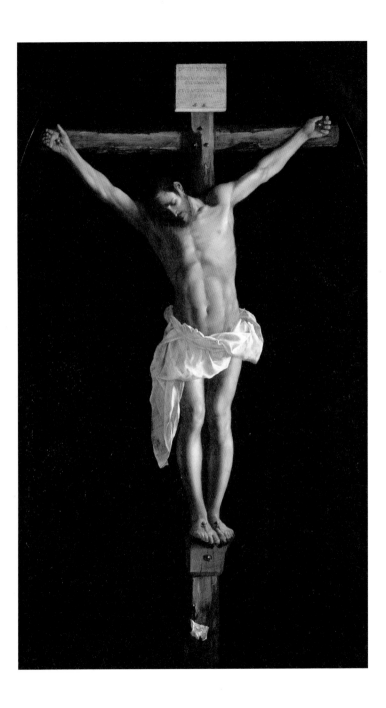

프란시스코 데 수르바란,
〈십자가에 못 박힘〉,
1627년.

이렇게 굉장히 사실적인 조각상을 보면 인간과 인
간, 인간과 성상이 서로 소통하는 것 같다. 사진이
등장하면서 다른 형식의 사실주의가 나타나 이런
정도로 생생하게 사실적으로 표현할 수 있기까지
최소 200년이 걸렸다. 하지만 미술사에 등장하는
위대한 작가들은 완전히 똑같이 묘사하려는 노력
보다 좀 더 진정한 의미에서 정직하게 표현하는 방
법을 찾으려고 했다.

조세프 니세포르 니에프스*Joseph Nicéphore Niépce*가 세계 최초로 사진을 촬영했던 해에, 같은 프랑스인 외젠 들라크루아*Eugène Delacroix*는 지나치게 사적인 공간을 담은 사실적인 수채화를 그렸다. 아침에 일어난 후 정돈하지 않아 어지러운 화가 자신의 침대를 그린 작품으로, 〈흐트러진 침대*Le Lit Défait*〉라는 간단한 제목이 붙어 있다. 들라크루아는 너무 흔하고 익숙해 사람들이 촬영하지 않을 장면을 그리겠다고 마음먹은 듯하다. 하지만 현대 미술에서는 정돈하지 않은 침대가 중요한 주제로 등장한다. 영국 작가 트레이시 에민*Tracey Emin*은 〈내 침대*My Bed*〉라는 제목으로 자신이 썼던 침대 매트리스와 때 묻은 이불, 잡동사니들을 모아 설치작품을 만들었고, 미국 작가 펠릭스 곤잘레스 토레스*Felix Gonzalez-Torres*는 세상을 떠난 연인의 흔적이 남아 있는 베개를 촬영해 사진 작품으로 남겼다.

〈흐트러진 침대〉 역시 들라크루아가 뭔가 자신의 모습을 투영해 그렸을 수도 있기 때문에 왠지 모르게 가슴 아프게 느껴진다. 우쭐거리는 멋쟁이로, 열정적이고 정치적이며 폭력적인 그림을 그렸던 이 유명한 화가는 사실 외롭고 쓸쓸했을 수도 있다. 구겨진 이불은 인간이 누웠던 흔적을 보여주고, 유령 같은 형태 때문에 들라크루아가 같은 해에 그린 서사적인 역사화 〈사르다나팔루스의 죽음*The Death of Sardanapalus*〉에서 살해되어 침대에 쓰러진 애첩의 모습을 떠올리게 한다. 하지만 나는 그 거대한 역사화와 비교하기보다 이 작은 수채화 자체에 담긴 슬픔과 정직성에 집중하고 싶다. 그림이 진실하고 보편적인 느낌을 주려면 사물을 정확하고 충실하게 묘사할 뿐 아니라 앞에 있는 사물이나 상황의 의미를 이성적으로 명확하게 이해한 상태여야 한다.

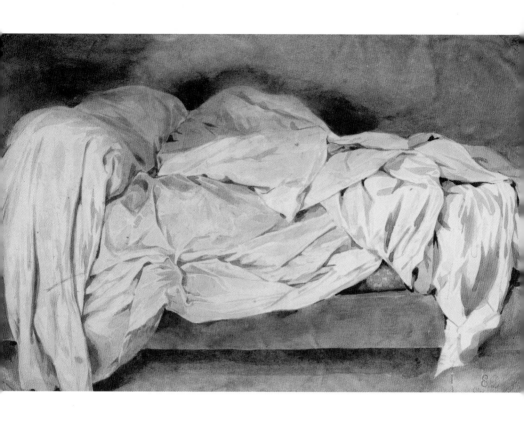

외젠 들라크루아,
⟨흐트러진 침대⟩,
1825~1828년.

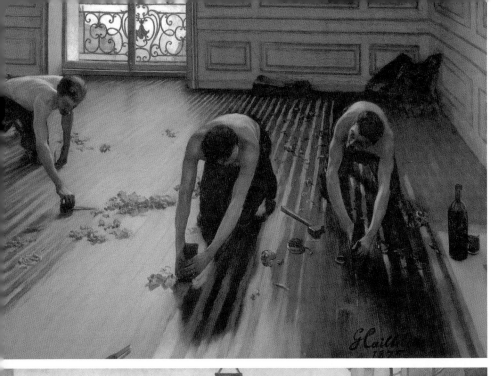

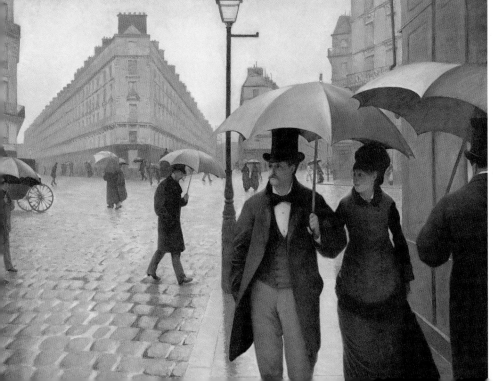

귀스타브 카유보트,
〈마룻바닥을 대패질하는 사람들〉,
1875년.

귀스타브 카유보트,
〈파리 거리; 비오는 날〉,
1877년.

19세기에는 들라크루아뿐 아니라 많은 화가가 이렇게 새로운 방식의 사실주의를 탐구했다. 그들은 가장 단순한 주제를 새로운 영웅주의로 다시 한번 묘사했다. 귀스타브 카유보트*Gustave Caillebotte*의 〈마룻바닥을 대패질하는 사람들*The Floor Planers*〉은 마룻장을 벗기고 있는 세 명의 노동자를 보여준다. 카유보트는 그들을 그림으로 남길 만한 가치가 있는 인물 정도로만 생각한 게 아니었다. 그들만의 영원히 영광스러운 순간을 만들어갈 줄 아는 장인으로 그들의 위치를 높였다. 카유보트는 또 다른 유명한 그림 〈파리 거리; 비오는 날*Paris Street; Rainy Day*〉에서 평범한 거리를 반사하는 빛과 마술적 리얼리즘이 만나는 구도로 바꾸어 정직하게 그리면서도 초월적인 느낌을 자아냈다.

1850년대에는 소작농, 농장 노동자, 돌 깨는 노동자 등의 현실을 그리는 사실주의가 등장해 산업혁명 이전의, 좀 더 단순했던 농업사회를 되돌아보면서 사회 하층민의 위치를 재평가했다. 물론 이런 그림이 주목받기 시작한 게 이때가 처음은 아니었다. 네덜란드 화가 피터르 브뤼헐*Pieter Bruegel*이 일찍이 3세기 전에 이런 고된 노동을 정말 멋지게 탐구해 그려냈다. 웅장한 구도의 〈추수하는 사람들*The Harvesters*〉은 계절의 변화를 여섯 부분으로 나누어 보여주는 그의 연작 중 하나다. 햇살을 받아 반짝이는 밀밭에서 밀을 수확해 식탁에 올릴 빵을 만드는 데까지 필요한 노동, 밀을 베어 거둬들이고 묶어서 말리는 과정을 묘사한 그림이다. 그의 그림에는 농부들이 힘들게 일할 뿐 아니라 나무 밑에서 먹고 마시고 농담하면서 휴식하고 있는 모습도 보인다. 농부들이 일하고 휴식하며 회복하는 과정은 밀을 수확해 묶고, 곡물, 빵, 맥주로 만들어 먹기까지의 과정과 비슷하다.

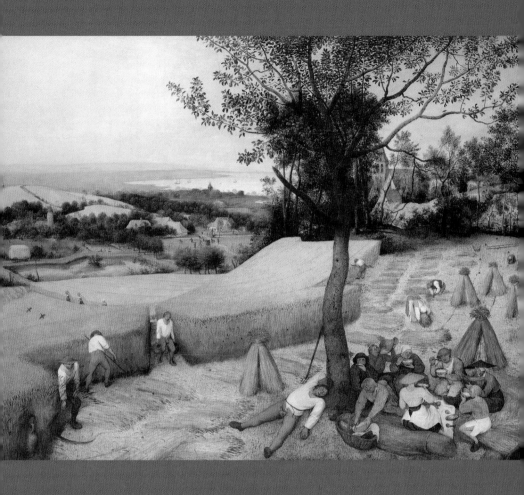

피터르 브뤼헐,
〈추수하는 사람들〉,
1565년.

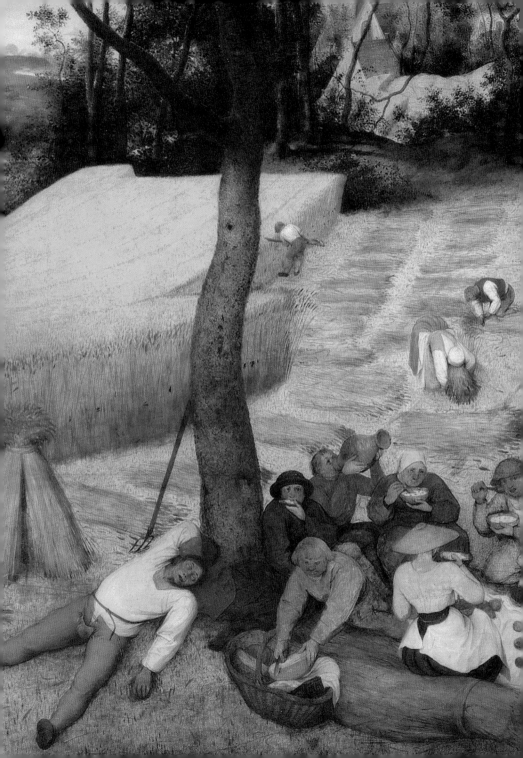

술에 취해 배나무 밑에 잠들어 있는 그림 중앙의 인물은 그저 익살스러운 모습뿐만 아니라 아침에 고된 노동을 한 후 지쳐서 나가떨어졌다는 상상을 하게 만든다. 카유보트가 〈마룻바닥을 대패질하는 사람들〉을 그리기 3세기 전, 브뤼헐은 노동의 현실을 영웅주의 없이 정직하게 묘사했다. 그림 아랫부분에는 힘들게 노동하는 사람들이 보이지만, 윗부분의 나뭇잎 사이로는 종교, 상업, 지주의 상징이 아른거린다. 멀리 보이는 바다에서는 배들이 항해를 시작한다. 이런 고상한 요소들은 수평으로 펼쳐지는 아래쪽 밀밭과는 다른 세상에 있는 듯하다.

풍경이나 전원생활을 묘사한 그림은 어쩐지 유치하게 느껴지기도 한다. 너무 정직하게만 그려내면 평범하고 따분해 보일 수도 있기 때문이다. 네덜란드 화가 알버트 카이프*Aelbert Cuyp*의 〈암소들과 함께 있는 양치기들*Herdsmen with Cows*〉은 제목 그대로 그저 지극히 평범한 장면을 담아낸 것처럼 보인다. 하지만 카이프는 농부 아들의 자랑거리인 소를 고결한 동물이자 탄탄하고 건강한 네덜란드 번영의 상징으로 등장시켰다. 노란 햇살이 퍼지는 하늘을 배경으로 펼쳐지는 이 풍경은 시골의 현실을 영웅적인 이미지로 과장해서 보여주는 것 같다. 시골의 현실을 이렇게 섬세하게 예술적인 주제로 다룬 적은 없었다. 게다가 카이프는 사랑하는 조국의 풍경을 너무 극적으로 바꾸는 방법 대신 평범하지만 잔잔하게 빛나도록 묘사하려고 고심했다.

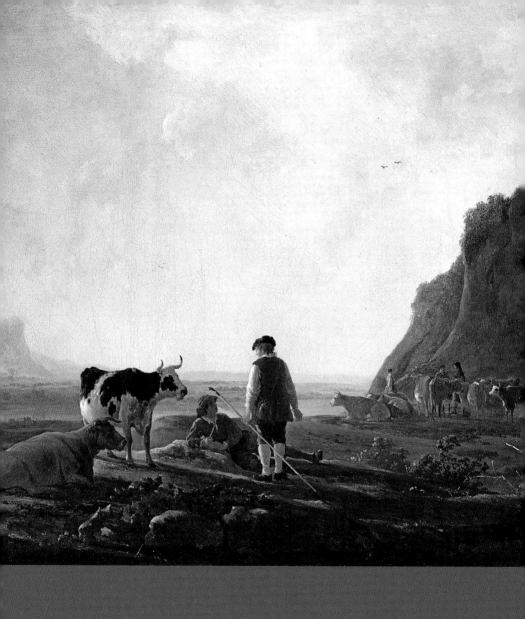

알버트 카이프,
〈암소들과 함께 있는 양치기들〉,
1640년대 중반.

네덜란드 화가 피터르 드 호흐*Pieter de Hooch* 역시 단순하고 일상적인 장면을 자주 그려냈다. 그가 그린 실내 풍경은 보통 전형적인 네덜란드 가정의 일상을 보여준다. 드 호흐 그림의 주인공들은 마루를 닦고, 빵에 버터를 바르고, 아기에게 젖을 먹이거나 아이 머리에서 이를 잡으면서 주위 배경, 끊임없는 일과 하나가 된 모습이다. 그런 점에서 배경보다 우아한 인물에 초점을 맞춘 다른 네덜란드 화가 요하네스 페르메이르의 그림과는 다르다.

드 호흐는 페르메이르보다 더 능수능란하게 빛의 효과와 집안 분위기를 표현했다. 어머니가 아이와 함께 있는 방에서부터 소박한 정원과 하늘이 얼핏 보이는 방까지, 방에서 방으로 이어지는 공간을 마치 상자 안의 보석 상자처럼 완벽하게 그려냈다. 출입구로 걸어들어가 표면을 만질 수 있을 것 같다. 양동이, 금이 간 바닥 타일까지 세밀하게 포착했기 때문인지 정물화가 아닌데도 모든 움직임이 멈춘 것처럼 고요하다. 티끌 하나 없는 실내를 보고 저렇게까지 청소할 필요가 있느냐고 생각할 사람도 있겠지만, 드 호흐에게 청결함은 그가 집중해서 그리려고 했던 경건한 여성을 표현하는 방법이었다. 이 여성은 보는 사람의 관점에 따라 목적의식과 소속감을 지닌 금욕적인 인물이 될 수도 있고, 남성 중심이었던 그 시대의 사회상을 보여주는 인물이 될 수도 있다.

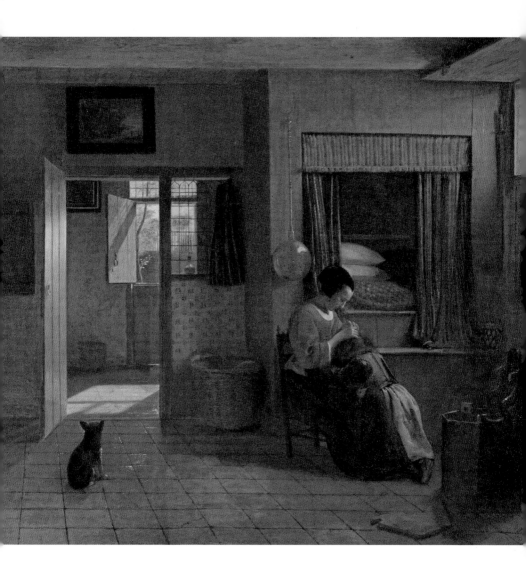

피터르 드 호흐,
〈아이 머리에서 이를 잡는 어머니〉,
1658~1660년.

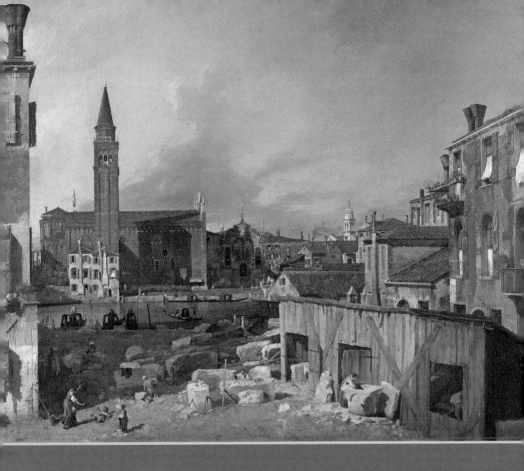

카날리토,
〈석공의 작업장〉,
1725년.

카날리토*Canaletto*라고도 불리는 조반니 안토니오 카날*Giovanni Antonio Canal*은 주로 베네치아와 운하 풍경을 담은 그림을 많이 그렸지만, 어떤 종류의 풍경이든 탁월하게 묘사한 이탈리아 화가다. 그가 아름다운 풍경으로 보이게끔 있는 그대로를 일부러 그리지 않을 때도 많았다는 사실은 잘 알려져 있다. 다른 화가들처럼 그림을 잘 팔기 위해서도 있지만, 미술사에서 카날리토처럼 정교하게 그리려고 노력하면서 그림마다 시각적인 즐거움을 만들어낸 화가도 드물었다.

하지만 초기 작품에 속하는 〈석공의 작업장*The Stonemason's Yard*〉에서 카날리토는 멋진 풍경이 아니라 성당 건축에 쓰려고 하얀 돌덩어리를 힘들게 다듬는 석공부터 곤돌라를 젓는 뱃사공, 하루 일을 시작하는 세탁부까지 바쁘게 일하는 사람들의 고된 현실을 그렸다. 베네치아에 살았던 사람들은 그리 세련되지는 않지만, 도시의 뒷모습을 보여주는 이 그림에 아마 공감했을 것이다. 카날리토는 예쁘게 펼쳐진 베네치아 풍경을 정말 좋아했고, 작은 구멍을 뚫어놓은 상자를 이용해 카메라로 보듯 풍경을 포착했다고도 한다. 그가 이렇게 어수선하고 소박한 장소도 그렸던 것을 보면, 진실을 전하려고 노력했다는 사실을 알 수 있다.

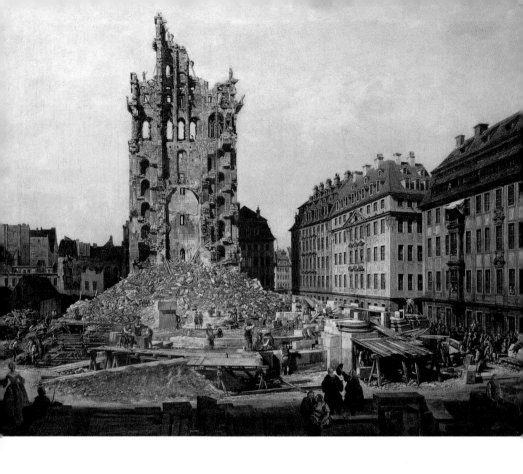

베르나르도 벨로토,
〈폐허가 된 드레스덴의 크로이츠 교회〉,
1765년.

정직하게 그리는 게 판매에는 그리 도움이 되지 않을 때가 많다. 후원자나 수집가는 세상을 너무 정직하게 묘사하기보다 달콤하게 포장하거나(뒤에 더 자세히 다룰 예정이다) 사람들을 즐겁고 행복하게 하는 그림을 갖고 싶어하기 때문이다. 카날리토의 조카이자 제자인 베르나르도 벨로토*Bernardo Bellotto* 역시 정밀 묘사로 과장되고 극적인 그림을 그린 화가로 잘 알려져 있다. 그는 삼촌을 따라 잘 팔리는 베네치아 풍경화를 계속 그렸고, 지나치게 불쾌한 장면은 그린 적이 없다.

하지만 그는 놀라운 작품 〈폐허가 된 드레스덴의 크로이츠 교회*The Ruins of the Old Kreuzkirche*〉에서 돌무더기와 먼지로 뒤덮인 어지러운 장면을 스승보다 훨씬 더 탁월하게 묘사해냈다. 벨로토는 7년 전쟁에서 프로이센 군대가 파괴해 잔해만 남은 드레스덴 성 십자가 교회의 고딕식 파사드*Facade*(건물의 정면)를 꼼꼼하게 묘사했다. 판매하려고 그린 게 아니라 후세를 위해 잊지 말아야 할 전쟁 범죄를 기록하려고 그린 그림이다. 그는 분명 프로이센의 드레스덴 침략으로 자기 집이 파괴될 때 그 집에 있지 않아서 다행이라고 생각했을 것이다. 우리는 이 그림에서 제2차 세계대전 막바지에 엄청나게 파괴된 영국 코번트리와 독일 드레스덴을 떠올려보고(드레스덴은 제2차 세계대전 때 다시 파괴되었다), 그림이 그려졌던 1765년과 1945년, 그리고 오늘에 이르기까지 시간 여행을 할 수 있다.

다시 시간을 거슬러 올라가 흑인을 묘사하면서 시대의 관습을 깬 작품을 살펴보자. 사실 그 시대에는 소수민족이나 이국적인 인물을 그림 주제로 잡는 것이 적합하다고 생각하지 않았고, 그 때까지 서양미술사에서 그런 인물을 호의적이거나 주목할 만한 방식으로 표현한 작품도 없었다.

1774년, 마이 혹은 오마이Omai라는 이름으로 알려진 타히티 사람이 처음으로 영국에 도착했다. 제임스 쿡James Cook 선장이 태평양에서 항해해 돌아올 때 함께 왔다. '귀족적인 야만인'이나 '우호적인 섬에서 온 인디언'으로 불리기는 했지만, 왕과 왕비의 사랑을 받으면서 오마이는 금방 유명인사가 되었다. 그리고 그 시대의 탁월한 초상화가인 조슈아 레이놀즈Joshua Reynolds 경이 그의 모습을 그렸다. 맨발의 오마이는 흰 터번을 두르고 긴 옷을 늘어뜨린 채 영웅적이면서도 품위 있는 자세를 취하고 있다.

그는 실제보다 훨씬 낭만적이고 이상적으로 묘사되었다. 게다가 열대 지방에 대한 고정 관념으로 가득하지만, 그럼에도 불구하고 공감을 불러일으키는 초상화다. 거의 실물 크기에 가까운 이 초상화는 친근감이나 유대감을 느끼게 한다. 레이놀즈는 오마이의 초상화를 1776년 영국 왕립미술원의 전시회에서 나란히 전시할 데본셔 공작부인의 초상화와 똑같은 형식으로 그렸다. 데본셔 공작부인의 초상화는 의뢰받은 그림이다. 그때까지 아시아 출신 하인의 모습을 이렇게 왕족이나 귀족처럼 품위 있게 표현한 그림은 없었다. 레이놀즈가 특별히 좋은 평가를 받거나 돈을 벌 수 있다고 기대하고 이 그림을 그린 것 같지는 않다. 이 초상화는 결국 팔리지 않고 그가 죽을 때까지 작업실에 남아 있었다.

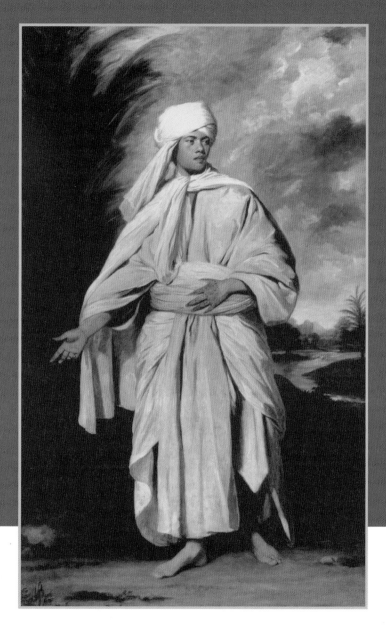

조슈아 레이놀즈,
〈오마이의 초상〉,
1776년.

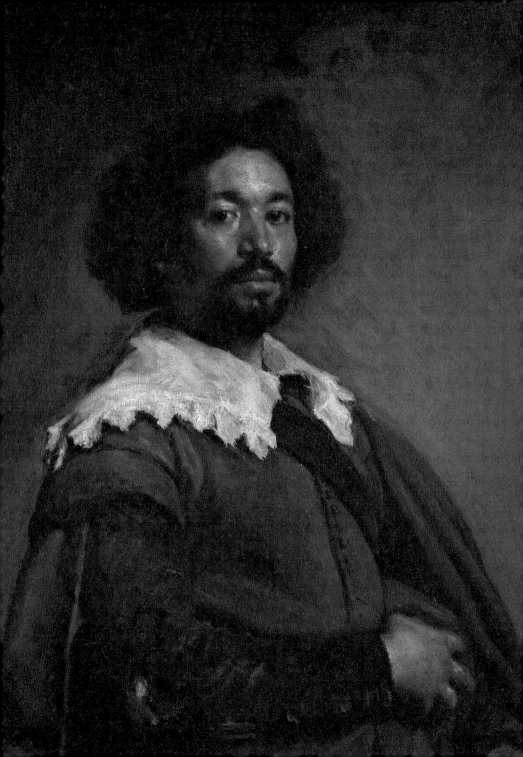

이 그림보다 1세기 전, 스페인 화가 디에고 벨라스케스는 더 혁신적으로 아프리카 혈통의 노예인 후안 데 파레하*Juan de Pareja*의 초상화를 그렸다. 후안 데 파레하는 벨라스케스의 조수로 훗날 이름난 화가가 되었다. 초상화 속의 파레하는 오마이처럼 생각에 잠겨 먼 곳을 응시하지 않는다. 귀족적인 복장을 하고 관람자를 도도하게 바라보는 태도로, 마치 자신이 노예 신분에서 해방되었다고 당당하게 선언하는 듯하다. 사실 주인이었던 벨라스케스가 그를 해방해주었다. 이 그림이 그려진 해에, 벨라스케스는 파레하의 노예해방 서류에 서명했다.

디에고 벨라스케스,
〈후안 데 파레하〉,
1650년.

벨라스케스가 인종의 차이, 주인과 노예라는 간극을 무너뜨린 그림을 그렸다면 훨씬 전에 이집트의 한 화가가 그린 그림은 2천 년이란 시간을 훌쩍 뛰어넘어 우리에게 다가온다. 미라 초상화는 주로 파이윰이라는 이집트의 오아시스 지역에서 기원전 30년부터 700년 정도까지 로마가 지배하던 시기에 그려졌다. 솜씨 좋은 화가가 무덤에 묻힐 사람의 초상화를 그려 저승길에 동반하게 했다. 보통 템페라 물감과 밀랍을 섞어서 나무판에 그린 후 미라에 붙이는 방식이었다.

놀라울 정도로 정직한 묘사의 이 초상화들은 이제 주로 박물관에 보관되어 있다. 하지만 그저 과거의 삶을 경직된 모습으로 기록하고 있다기보다 2천 년의 세월을 뛰어넘어 현대의 우리에게 묘한 여운을 안긴다. 이런 식으로 보는 이의 공감을 얻는 게 아마 화가로서 최고의 목표일 것이다. 꼼꼼하게 관찰해서 똑같이 그리는 솜씨보다 보편적으로 공감이 가능하거나 개별적으로도 가질 수 있는 공감을 만들어내는 표현 능력이 더 중요하다. 위대한 작가가 그 시대의 지혜에서 정수를 뽑아내듯 위대한 화가는 단순한 모방을 뛰어넘어 대상으로부터 진실을 끄집어낸다.

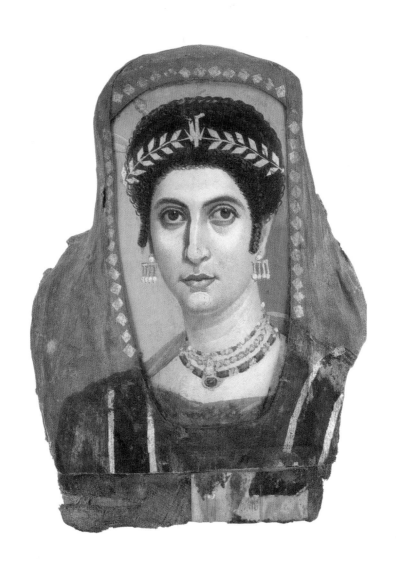

이시도라 매스터 작품으로 추정,
〈여성의 미라 초상화〉,
100년.

3

그림은 무대고,
조명이고, 주인공이다
: 화폭 속의 명연기

Theme 3 Art as Drama

세상은 모두 무대이고, 모든 남자와 여자는 그저 배우일 뿐이다.
들어올 때가 있고, 나갈 때가 있다.

윌리엄 셰익스피어*William Shakespeare*, 1599년.

고전 미술 작가들은 철학자이자 예언자일 뿐 아니라 웅장하고 극적인 작품으로 관람자의 눈을 사로잡는 사람이기도 하다. 캔버스는 그들이 상상한 연극, 개인의 심리나 비극적인 이야기를 보여주는 무대가 된다. 주인공들을 마음대로 움직이면서 어떤 고전 이야기든 그때그때 변형해서 작가가 그릴 수 있을 뿐 아니라, 그림을 보는 사람 역시 그런 연극적인 구도 때문에 그림으로 들어가 무대 위 주인공들과 어울릴 수 있게 된다. 소위 '전람회' 그림이라 불리는 작품들은 실물 크기이거나 벽화에 가까운 규모일 때가 많았다. 19세기에는 이런 그림이 아마도 오늘날의 할리우드 블록버스터 영화와 같았을 것이다. 작가들은 이런 그림들로 고객이나 후원자를 끌어들이기 위해 불꽃 튀는 경쟁을 벌였다.

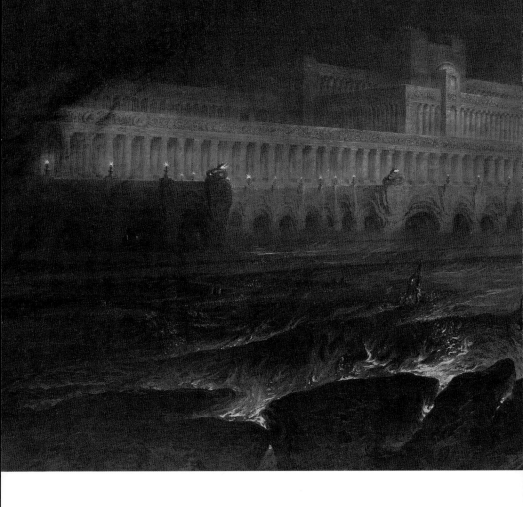

존 마틴,
〈아수라장〉,
1841년.

빅토리아 시대의 영국 화가 존 마틴*John Martin*은 번개 치는 하늘과 위험해 보이는 골짜기, 그리스 신화에서 지하 세계를 다스리는 하데스까지 터무니없는 이미지들로 가득한 종말론적 풍경을 인상적으로 그렸다. 〈아수라장*Pandemonium*〉에서는 사탄이 지하 세계 군대를 용암이 들끓는 템스 강에서 국회의사당 쪽으로 이끄는 모습을 강렬한 이미지로 묘사했다. 그는 환상적인 장면과 일상적인 장면, 서사시 같은 장면과 평범한 장면을 섞어 과장되게 표현할 때가 많았다. 그의 그림은 영국 곳곳에, 외국의 음악당과 극장에서부터 박람회, 쇼핑센터까지 온갖 장소에서 전시되었다. 자극적인 음악과 해설자의 목소리, 색유리 필터를 움직여서 보여주는 조명 등이 곁들여져 그 시대 유행하는 선정적인 취향과 잘 맞았다. 덕분에 마틴은 돈을 많이 벌고 유명해졌지만 동료 화가들은 그를 높이 평가하지 않았고, 같은 영국 화가였던 존 컨스터블이 그를 '팬터마임 화가'라며 무시했다.

하지만 염치없이 돈을 끌어모으는 19세기 화가 말고도 이렇게 감상적이고 과장된 표현을 잘하는 화가들이 있었다. 미켈란젤로 메리시 다 카라바조*Michelangelo Merisi da Caravaggio*의 〈체포되는 그리스도*The Taking of Christ*〉처럼 누구나 인정하는 위대한 작가의 명백한 걸작조차 사람들을 놀라게 하려고 커튼 뒤에 숨겨 놓았다. 커튼을 젖히고 그림을 갑자기 보여주었을 때 로마 마테이 광장에 모여 있던 사람들은 분명 깜짝 놀랐을 것이다. 이런 즉흥성으로 아무런 낌새도 알아채지 못한 관람객에게 뭔가 자극을 줄 수 있다고 여겼을 것이다. 하지만 인물들의 얼굴과 팔다리, 표정으로 꽉 채워놔 이미 팽팽한 긴장감을 느끼게 하고 있다. 그냥 봐도 호기심을 자극하는 작품을 연극처럼 커튼을 젖히는, 과하고 자극적인 방법을 선택할 필요가 있었을까 하는 의문이 든다.

이 작품에서 유일하게 평온해 보이는 인물은 예수 그리스도다. 유다가 창백한 예수의 얼굴에 배반의 키스를 하면서 알려주자 뒤따르던 두 명의 병사가 달려들고, 예수는 그림의 중앙에서 왼쪽으로 밀쳐진 듯 보인다. 이상할 정도로 깊이가 얕은 공간에서 여러 인물의 머리와 팔이 어지럽게 얽혀 있다. 여기서 카라바조 자신의 모습이라고 알려진 오른쪽 인물을 살펴보자. 그가 들고 있는 등불에서 나온 빛이 예수와 유다의 얼굴을 비추며 드러나는 명암 대비가 극적인 효과를 낸다. 키아로스쿠로*chiaroscuro*라고 불리는 카라바조의 전형적인 특징이다. 이렇게 혼란스럽고 폭력적인 장면이 카라바조 자신의 경험과 관련이 있든 없든(뒷이야기를 캐는 역사가들은 카라바조의 주먹다짐과 범죄 기록을 들추기 좋아한다) 이런 효과는 분명 우리 감각을 강하게 자극한다. 카라바조는 최고의 드라마를 만드는 화가였다. 그는 관람객들 앞에서 드라마를 연출하면서 심드렁한 사람들에게 대들고, 조는 사람들을 깨웠다.

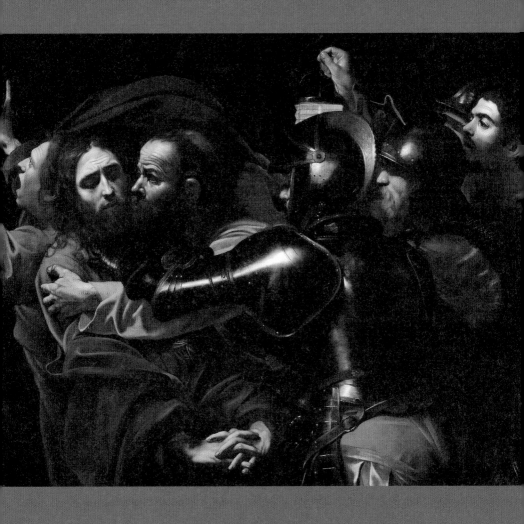

미켈란젤로 메리시 다 카라바조,
⟨체포되는 그리스도⟩,
1602년.

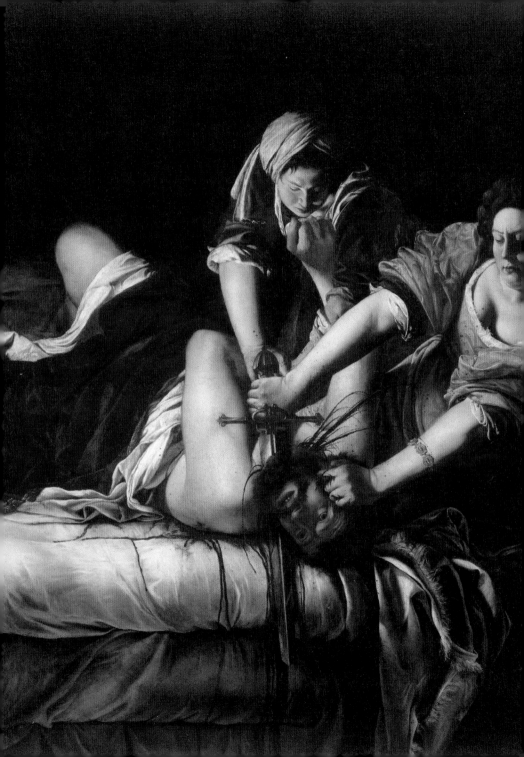

카라바조와 제자들은 구약성경의 유디트 이야기를 정말 좋아했
다. 아르테미지아 젠틸레스키*Artemisia Gentileschi* 역시 카라바조
를 뒤따르던 당시 화가 중 한 명이었을 것이다. 그의 작품인 〈홀
로페르네스의 목을 베는 유디트*Judith Beheading Holofernes*〉는 똑
같은 주제를 그린 카라바조의 작품보다 더 섬뜩할 뿐 아니라 여
성이 그렸다는 점에서도 주목할 만하다.

젠틸레스키도 카라바조처럼 그림 속에 자신을 그려 넣었다. 홀
로페르네스를 아래로 누르는 하녀의 도움을 받아 그의 목을 베
는 유디트의 모습으로 등장했다. 젠틸레스키가 유디트를 자신의
모습으로 그리기로 결심한 이유는 실제 그가 겪었던 사건과 관
련이 있다. 젠틸레스키는 열여덟 살 때 아버지의 동료 화가인 아
고스티노 타시*Agostino Tassi*에게 강간당했고, 험난한 법정 투쟁
끝에 타시의 유죄 판결을 받아냈다. 홀로페르네스의 목에서 치
솟는 피와 포도주 색깔 옷감의 붉은 색이 어우러져 그림 전체에
서 피가 뚝뚝 흐르는 듯한 장면은, 젠틸레스키가 유디트의 복수
에 얼마나 열렬히 공감했는지 느끼게 한다.

젠틸레스키는 침착하고 단호하면서도 무자비하게 남성을 죽이
는 여성들로 화면을 채우고, 일반적으로 가지고 있는 성 역할을
완전히 뒤집었다. 그는 남자의 몸, 말하자면 남성 위주의 미술사
에 피비린내 나는 복수를 하고 있다.

생생한 각본과 과장된 표현만 그림에 극적인 느낌을 더하는 것은 아니다. 역시 카라바조의 영향을 받은 스페인 출신의 화가 후세페 데 리베라*Jusepe de Ribera*의 〈성 바르톨로메오의 순교*The MArtyrdom of St, Bartholomew*〉는 충격적인 살육 현장이 아니라 그림의 구도와 암시로 곧 닥칠 끔찍한 사건을 보여준다. 산 채로 살가죽이 벗겨지는 형벌을 받고 순교한 바르톨로메오는 그를 죽이기 위해 칼을 갈고 있는 사형 집행관 앞에서 자신의 운명을 받아들이겠다는 듯 왼손을 들어올리고 있다. 그는 죽음을 앞두고 이 모든 일에 대해 곰곰 되돌아보는 듯하다. 리베라는 성 바르톨로메오의 소름 끼치는 순교 장면을 그리지도, 자신의 종교적인 영감을 표현하지도 않았다. 그림을 보고 있는 우리, 그리고 그림 속 사형집행관이 잠시 행동을 멈추고 바르톨로메오의 모습에 집중하도록 순간을 포착했다.

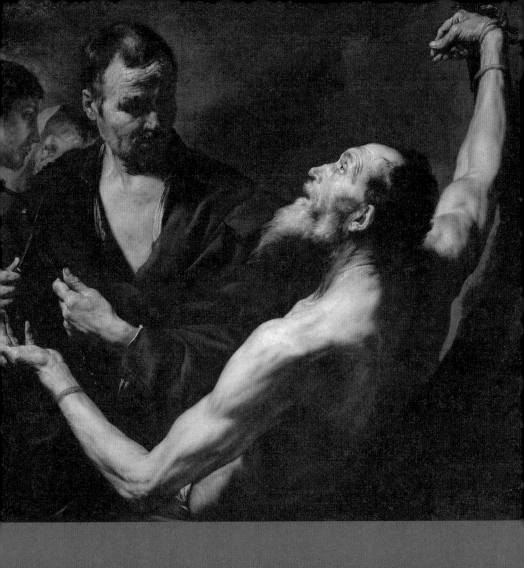

후세페 데 리베라,
〈성 바르톨로메오의 순교〉,
1634년.

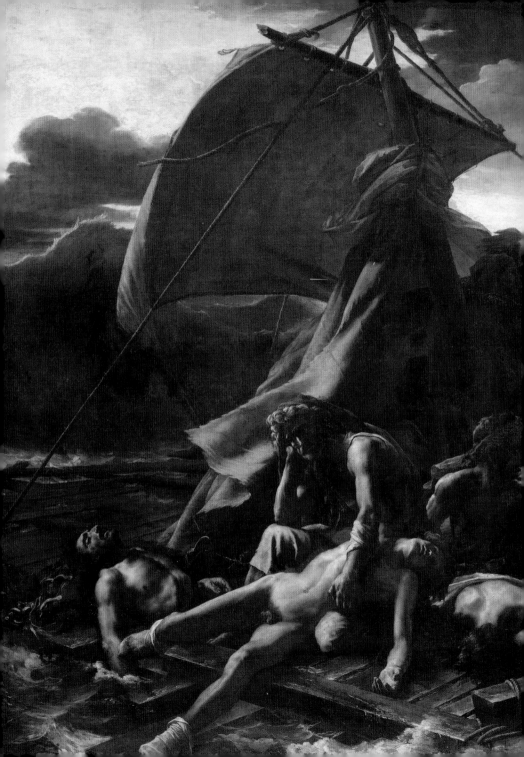

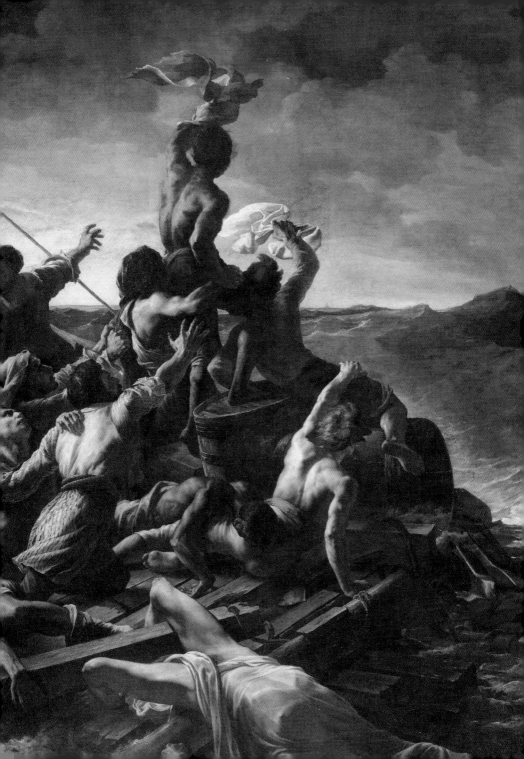

테오도르 제리코,
〈메두사호의 뗏목〉,
1819년.

테오도르 제리코 *Théodore Géricault*의 〈메두사호의 뗏목 *The Raft of the Medusa*〉은 가장 극적이면서 끔찍한 이야기를 담고 있는 작품 중 하나로 꼽힌다. 프랑스 식민지였던 아프리카 세네갈로 향하던 배가 난파된 이야기를 기록한 책을 바탕으로 그렸다. 제리코의 그림을 보면 곧 부서질 듯한 뗏목에 필사적으로 매달려 있는 사람들을 거친 파도가 삼키려고 위협한다. 실제로 뗏목을 타고 표류한 150명 중 살아서 돌아온 사람은 15명밖에 되지 않았다. 표류하는 2주 동안 폭동부터 굶주림, 야만적 행위, 자살, 광란, 심지어 식인까지 말할 수 없이 끔찍한 일들을 당하고 난 다음이었다.

제리코는 그 장면을 정확하게 묘사하려고 살아남은 선원들을 인터뷰하고, 병원과 시체 안치소까지 찾아가 해체되고 변색된 시체의 팔다리와 부패한 얼굴을 바로 가까이에서 스케치했다. 이때 스케치해서 그린 작품 중 〈해부학적으로 절단된 인체 *Anatomical Pieces*〉, 〈목이 잘린 남자의 머리 *Head of a Guillotined Man*〉 등이 남아 있다. 그는 이 사건을 인간의 모험을 담은 역사화나 흥미 위주 이야기가 아니라 언론 보도처럼 다루었다.

제리코가 엄청난 규모로 생생하게 묘사하면서 이 이야기는 더 유명해졌다. 그의 캔버스는 그 뗏목의 실제 크기와 거의 맞먹었다. 이렇게 방대한 규모와 비통한 장면 말고도 살아 숨 쉬는 듯한 그림에 극적인 느낌을 더하는 수단이 있다. 바로 R의 '리듬'이다. 제리코의 그림은 바다의 파도뿐 아니라 뗏목 위에 있는 사람들이 자아내는 리듬으로 생동감을 갖는다. 수평선을 향해 팔을 내밀고, 몸과 다리는 파도처럼 물결친다. 그림 전체가 요동치고 있기 때문에 시선이 대각선 방향으로 쉴 새 없이 오가면서 보게 된다. 그렇다 해도 절대 한눈에 들어오는 작품은 아니다.

피터르 파울 루벤스*Peter Paul Rubens*의 작품 〈호랑이, 사자와 표범 사냥*Tiger, Lion and Leopard Hunt*〉 역시 끊임없이 움직이고 있는 느낌을 준다. 인간과 동물이 대결하는 모습이 소용돌이처럼 둥글게 배치되어 있는데, 울퉁불퉁한 근육과 역동적인 동작에서 에너지가 넘쳐흘러 눈을 뗄 수가 없다. 말에 타고 있는 사람과 그를 습격하는 호랑이의 휘어진 등과 꼬리까지 연결하면 동그라미가 된다. 이 중심 소용돌이 바깥으로 작은 소용돌이들이 캔버스를 거의 꽉 채우고 있어 초점은 하나가 아니라 여러 군데로 퍼지게 된다. 이 때문에 루벤스의 의도대로 우리는 이 피비린내 나는 격렬한 싸움에 참여하고 있는 듯한 느낌을 받는다.

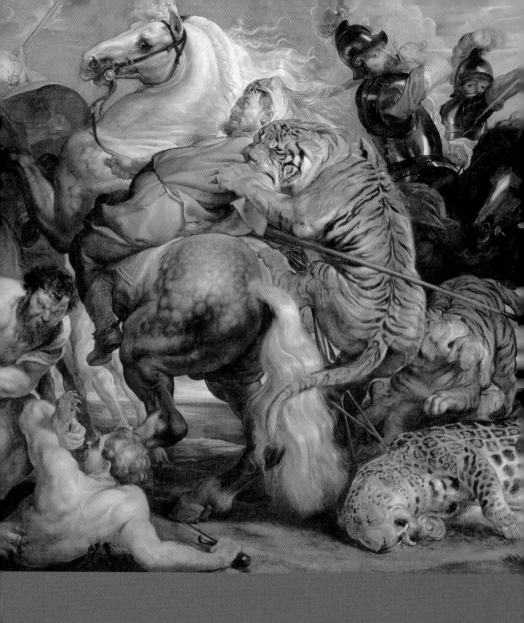

피터르 파울 루벤스,
〈호랑이, 사자와 표범 사냥〉,
1615~1617년.

파노라마처럼 펼쳐지는 풍경을 그린 전통 그림 '병풍' 앞에 서보
자. 마치 그 풍경 속으로 들어갈 수 있을 듯하다. 받침대 없이 세
우는 여러 폭 병풍은 다른 가구를 둘러싸거나 사생활 보호 등 실
내 일부를 가리기 위한 용도로 사용할 때가 많았다. 풍경으로 가
득 채워진 긴 병풍 앞에 서면 풍경에 둘러싸인 느낌이 들기 때문
에 서양 그림보다 훨씬 더 입체적이다. 앞뒤로 오가면서 들여다
보면 그 풍경 속에 있는 듯한 기분을 느낄 수 있다.

안중식,
〈영광풍경도〉,
1915년.

서울의 한 미술관에서 비교적 최근에 만들어진 너비 5m의
10폭 병풍을 보았다. 한국 미술에서 고전과 근현대를 잇는 화가
인 심전心田 안중식이 그린 작품 〈영광풍경도〉다. 뒤쪽의 아찔한
산맥은 중국 명나라의 수묵화처럼 전통 양식으로 그렸지만, 앞
쪽의 집이나 길은 서양 미술의 원근법을 사용해 그림에 깊이가
생겼다. 화가는 사진처럼 사실적으로 그리기보다 보는 사람이
둘러볼 수 있는 무대, 상상력을 펼칠 수 있는 공간을 만들었다.
이 때문에 우리는 그림 안의 또 다른 세계로 들어가게 된다.

살바토르 로자,
〈엠페도클레스의 죽음〉,
1665~1670년.

고전 미술 작품을 감상할 때는 무대 위에서 벌어지는 공연을 보는 것 같은 느낌 때문에 현대의 설치 미술 작품을 감상할 때와 비슷한 느낌이 든다. 이탈리아의 화가이자 시인, 극작가이기도 했던 살바토르 로자*Salvator Rosa*는 박진감 넘치고 극적인 그림을 그려낸 것으로 유명했다. 그는 〈엠페도클레스의 죽음*The Death of Empedocles*〉이라는 작품에서 거침없는 붓질로 고통스러운 장면을 표현했다. 고대 그리스 철학자 엠페도클레스가 에트나 화산의 분화구로 몸을 던지는 장면이다.

뭐든 집어삼킬 듯한 분화구가 보이고, 엠페도클레스의 긴 옷은 바람에 부풀어 올랐다. 자신이 신과 같은 존재라고 굳건하게 믿었던 엠페도클레스는 죽음을 뛰어넘을 수 있다는 사실을 증명하려 미지의 공간으로 뛰어들었다. 하지만 밖으로 튀어나온 신발한 짝이 결국 그가 인간일 뿐이라는 사실을 증명한다. 그의 행동은 헛된 믿음이 자초한 미친 짓이었다. 이 그림을 보면서 우리는 불안해진다. 엠페도클레스에게 곧 닥칠 일 때문이 아니라, 우리가 딛고 있는 땅 때문이다. 이 그림은 우리에게 인간의 한계 너머를 보여주면서 자연의 힘을 인정하고 그 앞에 무릎 꿇게 한다.

마지막으로 과장된 표현이 담긴 웅장한 그림 두 점
을 살펴보자. 우선 만나볼 작품은 미국 화가 토머
스 콜*Thomas Cole*(영국 북부에서 태어나 17세까지 살다
가 미국으로 이민)이 세계 문명의 흥망성쇠를 그린
5부 연작 〈제국의 과정*The Course of Empire*〉이다.
야만 상태에서 시작해 소박하고 평화로운 상태를
거쳐 절정기에 이르고, 파괴를 거쳐 결국 폐허가
되는 과정을 그린 작품이다. 이 작품은 스스로를
파괴하는 인간의 어리석음에 대한 이야기로 보인
다. 수렵과 채취로 생활하던 순진무구한 시대에서
농경사회를 거쳐 인간의 모습으로 거대한 기념물
을 세우는 시대로 넘어가고, 같은 인간끼리 전쟁을
벌여 모든 게 파괴되고 다시 황무지로 돌아간다.
세계가 완전히 한 바퀴 돌아서 원시 시대로 돌아가
는 과정을 보여주는 그림이다.

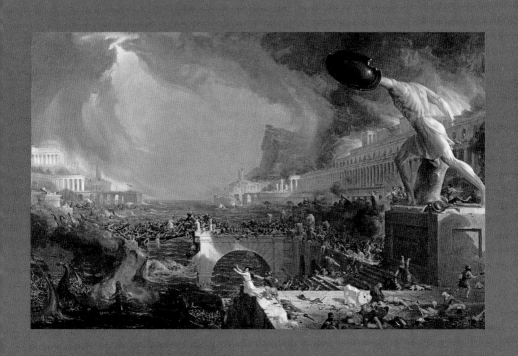

토머스 콜,
〈제국의 과정: 파괴〉,
1836년.

토머스 콜은 아마 도덕적, 정치적으로 쇠퇴하는 미국의 현실뿐 아니라 유럽을 여행하면서 느낀 사치와 방종, 혹은 제국으로서의 영향력과 혁명의 기운을 점점 잃어가는 영국의 현실을 담으려 한 것 같다. 이에 더해 어릴 때 영국에서 겪은 산업화 과정을 떠올리면서 이 그림을 그린 듯하다. 암울한 미래를 보여주는 이 서사시 같은 그림은 끊임없이 환경을 파괴하는 현재에 관한 경고로 보일 수도 있다. 사실 이 그림은 지질학적으로 충적세沖積世인 지금 세상에서 인류세人類世라는 잠정적인 이름으로 불리는 다음 단계로 넘어가는 과정을 완벽하게 보여준다. 인류세는 인류의 자연환경 파괴로 기후와 생태계가 급격하게 바뀌면서 시작되는 새로운 지질시대로, 우리 모두 종말을 맞이할 수도 있다. 콜은 피할 수 없는 자연의 보복을 당한 다음에 올 시대를 경계하라고, 그 거대한 흐름에서 인간은 제대로 존재하지 못할 수도 있다고 경고한다.

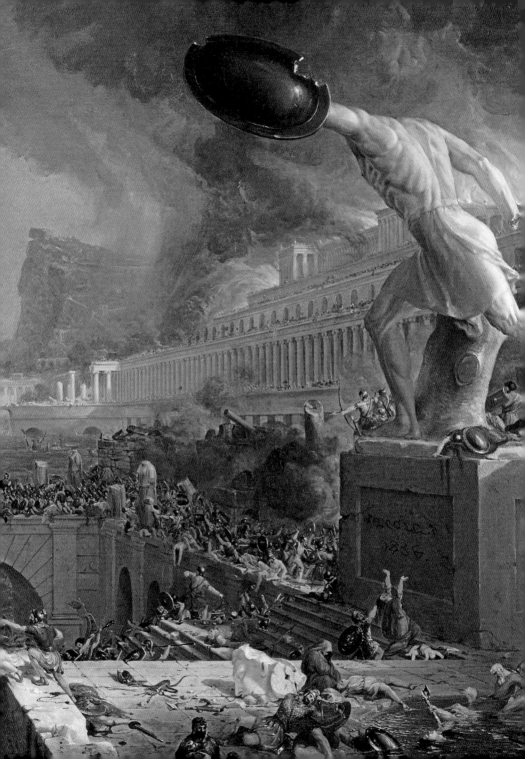

훌륭한 화가는 극작가처럼 흥미진진하게 이야기를 엮고 각본을
만들어 이야기 속으로 끌어들이면서 우리를 긴장시킨다. 독일
화가 루카스 크라나흐*Lucas Cranach*의 작품〈젊음의 샘*Fountain
of Youth*〉은 중세 동화의 내용을 그렸지만, 매우 현대적인 교훈
을 담고 있다. 그림 왼쪽을 보면 늙고 약한 여성들이 광물질이
풍부한 욕탕으로 실려가고 있거나, 욕탕으로 들어가라는 권유를
받고 있다. 일단 이 신비한 물에 몸을 담그면 할머니가 요정처럼
다시 젊어져 반대편에서 매력적인 여성의 모습으로 나타난다.
오른쪽 위, 사람들이 먹고 마시고 춤추면서 흥청망청 놀고 있는
모습을 보면 여성만 이렇게 젊은 외모를 되찾으려 노력했다는
사실을 알 수 있다. 크라나흐의 그림에서 남자들은 자신의 늙은
모습을 부끄러워하지 않는다. 아름답고 젊은 여성을 애인이나
아내로 얻어 마법처럼 젊어지거나 그렇지 않다고 해도 첫인상에
서 외모 때문에 손해를 보지 않기 때문이다. 정말 오래된 이야기
지만, 500년 가까이 지난 오늘날의 현실과 별로 다르지 않다.

4 탁월함에는 논쟁이 없다
: 아름다움의 기준

Theme 4 Art as Beauty

삶의 아름다움을 음미하라.
별을 자세히 바라보고, 별들과 함께 달려라.
마르쿠스 아우렐리우스*Marcus Aurelius*, 170년.

아름다움은 너무 케케묵은 개념 같아서 우리는 요즘 거의 입 밖에 내려고 하지 않는다. 현대 미술에서는 거의 무의미하고 불필요한 조건이 되었지만, 고전 미술은 아름다움만으로 평가될 때가 너무 많다. 세밀하게 관찰하고 능수능란하게 묘사한 고전 미술 작품을 보면 아름다움을 느낀다. 아름다움에 초점을 맞춘 고전 미술 전시에는 매력적으로 보이는 전원 풍경이나 멋있고 정교한 그림들이 넘친다. 영원히 끝나지 않을 것 같은 전시다. 이런 그림을 보면서 사람들은 보통 평범하고 진부한 감상평밖에 말하지 못한다. 아름다움만 추구하다 보면 앞에서 이야기한 그림의 정직성이나 사실성은 버리고, 거짓으로 미화해 묘사하면서 보는 사람을 속이려 할 수도 있다. 이렇게 기준이 모호하기 때문에 예술에서 아름다움을 칭찬하고 유익하다고 떠받들기보다 진부하다고 무시하고 시대에 뒤떨어진 개념으로 여길 수 있다.

하지만 아름다움은 예술의 위대한 원칙 중 하나로 미술사에서 핵심적인 역할을 해왔다. 인류가 지켜온 아름다움이란 가치는 사라질 위협 앞에서 죽은 듯 보이다가도 되살아났다. 고전 미술 작가들이 지나치게 아름다움만 추구한 듯 보이지만, 잘 살펴보면 그저 예쁘게 보이는 수준을 뛰어넘어 균형감, 우아함, 순수함과 정교함을 갖추려 노력했음을 알 수 있다. 아름다움의 형식은 시대가 바뀔 때마다 새로워졌고, 매번 조금 더 수수께끼처럼 변화했으며, 유혹적이고 자극적인 것이되었다.

그런 의미에서 나는 바로 드러나는 아름다움 대신 말로 표현할 수 없이 미묘한, 더 수준 높은 형태의 아름다움에 초점을 맞추려 한다. 예술에서 최고의 개념인 탁월함과, 불가능에 가까운 아름다움을 보여주는 작품뿐 아니라 우리가 생각하는 아름다움의 기준에 문제를 제기하고 재해석하면서 좀 더 복잡한 형태의 독특한 아름다움을 보여주는 작품도 살펴보려고 한다. 아름다움의 기준은 주관적이어서 보는 사람에 따라 달라지지만 한편으로는 누구나 인정할 수밖에 없는 아름다움도 있다. 레오나르도 다 빈치는 다양한 분야에서 재능을 보였지만, 〈모나리자Mona Lisa〉와 〈이마에 보석 장신구를 두른 여인La Belle Ferronière〉, 마음을 사로잡는 〈흰 담비를 안고 있는 여인Lady with an Ermine〉 같은 작품에서 여성의 본질적인 아름다움을 포착한 화가로도 유명하다.

다 빈치가 그린 여성들은 모두 신비롭고 미묘한 분위기를 풍기면서 초연함과 만족감, 어딘가에 집중한 모습을 보여준다. 그 여성들은 앞에 누가 있든 요염한 모습을 보여주는가 하면 동시에 쌀쌀맞게 무시하는 듯하기도 하다. 〈흰 담비를 안고 있는 여인〉에서는 독특하게도 그림 속 여성이 담비를 어루만지고 있다. 겨울에 털이 흰색으로 변하는 담비는 순수함과 절제를 상징한다. 실제와 똑같이 그렸을 뿐 아니라 몸을 우아하게 옆으로 돌린 여성의 자세나 모습 또한 담비와 비슷하다는 점도 놀랍다.

다 빈치는 모든 생물을 연결하고 지배하는 수학적 법칙이 있다고 주장했다. 이를 바탕으로 만든 비트루리안 황금 분할이나 신의 비례de divina prportione 등 자신의 법칙을 활용하면서 물질의 구조적 특징을 능수능란하게 다뤘다. 이 때문에 아름다운 작품을 창조할 수 있었다. 하지만 이것만으로는 그가 〈흰 담비를 안고 있는 여인〉 모델 체칠리아 갈레라니Cecilia Gallerani를 그릴 때의 섬세함을 모두 설명할 수가 없다. 여러 연구를 통해 그 여성의 이마 밑에 찍힌 것이 다 빈치의 지문이라는 사실이 명백하게 드러났다. 레오나르도가 과학적이고 이성적인 태도로만 그린 게 아니라 손으로 어루만질 정도로 깊이 관심을 가지는 주제를 그렸다는 사실을 보여준다.

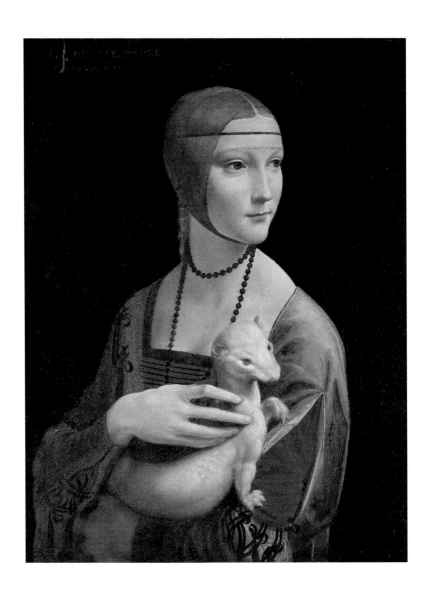

레오나르도 다 빈치,
〈흰 담비를 안고 있는 여인〉,
1490년.

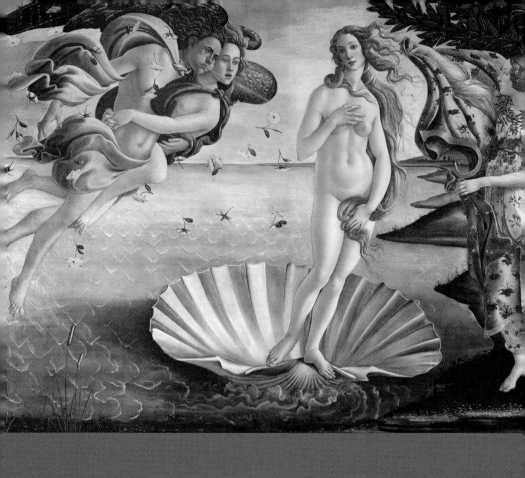

산드로 보티첼리,
〈비너스의 탄생〉,
1485년.

밀라노의 궁정화가로 일할 때 레오나르도는 산드로 보티첼리*Sandro Botticelli*는 완벽한 여성의 영원한 이미지를 담은 〈비너스의 탄생*Birth of Venus*〉을 그렸다. 깨끗하고 하얀 대리석으로 깎은 조각상 같은 여성이 중앙에 서 있다. 물 위에 나체로 나타난 사랑의 여신 비너스는 머리카락과 우아한 손가락으로 몸을 가리고 있다. 조개껍데기를 타고 파도에서 솟아난(그리스 신화의 내용대로) 후 왼쪽의 인물들이 불어넣는 입김 덕에 해변으로 다가가는 비너스는 갓 태어난 아이처럼 순수하고 행복해 보인다. 하지만 관능적인 모습이 자아내는 에로틱한 느낌을 무시할 수 없다. 방금 옷을 벗고 나체가 된 후 뭔가를 보고 놀라서 취하는 자세처럼 보이기도 한다. 이 그림을 의뢰한 후원자의 애인이자 그 시대 최고의 미인이었던 여성을 모델로 그렸다는 사실이 밝혀졌지만, 화가는 그를 실제 여성처럼 그리지 않고 꿈속에서나 볼만한 가장 아름다운 여성 이미지로 그렸다. 성적 매력이 넘치고 이상화된 비너스의 몸은 물 위를 떠돌고 있어서 붙잡을 수 없는 비현실적인 아름다움이라는 사실을 암시하는 듯하다.

300년이 지난 후이기는 하지만 장 오귀스트 도미니크 앵그르*Jean Auguste Dominique Ingres* 역시 천상의 아름다움을 지닌 우아한 인물을 그렸다. 이 작품을 사들인 수집가의 이름을 따서 〈발팽송의 목욕하는 여인*The Balpinçon Bather*〉이라고 불리는 작품이다. 이 그림의 주인공은 비너스처럼 우아한 자세를 하고 있지만, 그렇게 순수한 여성은 아닌 듯하다. 앵그르가 터키탕을 배경으로 그린 이국적이면서 에로틱한 작품들에 등장하는 터키 왕궁의 궁녀나 첩으로 보인다. 앵그르는 로마에서 지내는 동안 보티첼리와 다른 르네상스 화가들에 관해 공부했고, 훗날 제자들에게도 루브르 박물관에 걸려 있는 이탈리아 화가들의 작품을 보면서 영감을 얻으라고 권했다. 앵그르는 아름다움에 대한 고전 개념을 확실하게 되살리면서도 완벽한 육체로 표현하기 위해 해부학적인 정확성을 포기하기도 했다. 목욕하는 여인을 그린 또 다른 작품 〈대 오달리스크*La Grande Odalisque*〉의 긴 등을 보면 실제 사람의 몸보다 척추가 두세 개는 더 있는 듯하다. 그보다는 차분한 〈발팽송의 목욕하는 여인〉조차 고전 미술의 아름다움을 놀라우면서도 미묘한 방식으로 보여준다. 앵그르는 욕망의 대상이 되는 여성의 얼굴을 보여주지 않는 대신, 대리석 조각 같은 흰 몸과 등뼈를 보여준다.

로렌스 알마 타데마,
〈로마 황제 헬리오가발루스의 장미〉,
1888년.

그림에서 아름다움에 대한 추구가 감당할 수 없을 만큼 넘쳐흐
르기 시작한 지는 오래되지 않았다. 19세기 영국의 라파엘전의
작품에서 절정에 이르렀고, 빅토리아 시대 말기에는 고대의 이
상적인 아름다움에서부터 중세, 신화에서 찾아낸 아름다움까지
폭넓게 그리는 화가들이 쏟아져 나왔다. 하지만 로렌스 알마 타
데마*Lawrence Alma-Tadema*의 작품 〈로마 황제 헬리오가발루스
의 장미 *The Roses of Heliogabalus*〉에서 화면을 꽉 채운 꽃잎은 지
나치게 많아 보인다. 그는 로마의 연회에서 나른하게 누워 흥청
거리는 사람들 위로 꽃잎이 쏟아져내리는 장면을 그렸다.

오늘날뿐 아니라 영국 왕립미술원에서 이 그림을 처음 보았던
사람들조차 숨이 막힐 듯 어지럽게 쏟아지는 요란한 꽃잎에 파
묻힌 이야기가 무엇인지 알아내기 어려웠다. 사실 영국의 미술
평론가 존 러스킨*John Ruskin*은 '19세기 최악의 화가'라며 알마
타데마를 비난했다. 아름다움을 지나치게 강조한 이 작품은 역
설적으로 아름다움의 화려한 종말을 은유한다. 예쁜 꽃잎을 질
식할 듯이 쏟아부어서 스스로 만들어낸 마지막이다. 이 그림을
보면 현대 미술에서 '아름다움'이 지긋지긋한 단어가 되었다는
사실이 별로 놀랍지 않다.

최소 기원전 2만 5천 년에 만들어진 구석기 시대 조각으로, 인류 최초로 나체의 여성을 표현했다고 알려진 〈빌렌도르프의 비너스Venus of Willendorf〉를 최근 한 소셜 미디어 웹사이트가 플랫폼에 올리지 못하도록 규제해 화제가 되었다. 아름다움을 둘러싼 논쟁을 파헤치다 보면 미술이 탄생하던 시점으로 거슬러 올라간다. 외설적이고 불쾌하다면서 보티첼리의 비너스를 외면하는 게 점잖아 보일 수도 있다. 보티첼리는 비너스를 너무 욕망의 대상으로 표현하면서 아름다움이란 개념을 보여주려고 했고, 비너스 밑에 있는 조개껍데기로 여성의 성기를 은근히 암시했다. 앵그르 역시 〈발팽송의 목욕하는 여인〉에서 얼굴이 보이지는 않지만, 유혹적인 자세를 하고 있는 나체의 여성을 남성의 탐욕적인 시선으로 그렸다. 이렇게 여성의 신체를 통해 아름다움을 보여주려고 하면 문제가 생길 수밖에 없다. 자신의 목소리나 시선을 표현할 수 있었던 여성 화가들(앞에서 이야기한 아르테미지아 젠틸레스키 같은)은 많지 않았지만, 여성 스스로가 아름다움을 묘사하는 방식에 영향을 끼치기 시작한 때가 있었다. 그러나 아이러니하게도 여성 화가는 나체 모델을 보고 그리는 누드화 수업에 들어갈 수 없었다.

티치아노 베첼리오,
〈거울을 보는 비너스〉,
1555년.

영어로는 티션*Titian*이라고 불리는 이탈리아 화가 티치아노 베첼리오*Tiziano Vecellio*는 〈거울을 보는 비너스*Venus with a Mirror*〉라는 주제를 거듭 그려 최소 열다섯 가지 작품을 남겼다. 그중 반쯤 벗은 몸을 모피 안감의 천으로 가리면서 전형적으로 부끄러워하는 자세를 취하는 비너스를 그린 작품은 죽을 때까지 작업실에서 간직할 정도로 좋아했다. 거울은 비너스의 모습을 그대로 비추지 않는다. 거울에는 깜짝 놀라 눈을 크게 뜨고 있는 비너스의 얼굴이 힐끗 보인다. 깜짝 놀라면서 두려워하는 표정이거나 자신을 훔쳐보는 사람을 쏘아보는 시선이다. 지켜본다는 사실을 깨달은 비너스가 벗은 몸을 급히 가리고 있을 뿐 아니라, 우리의 등장에 두려움이나 모욕감을 느끼면서 관음증에 항의하는 듯 보이기까지 한다.

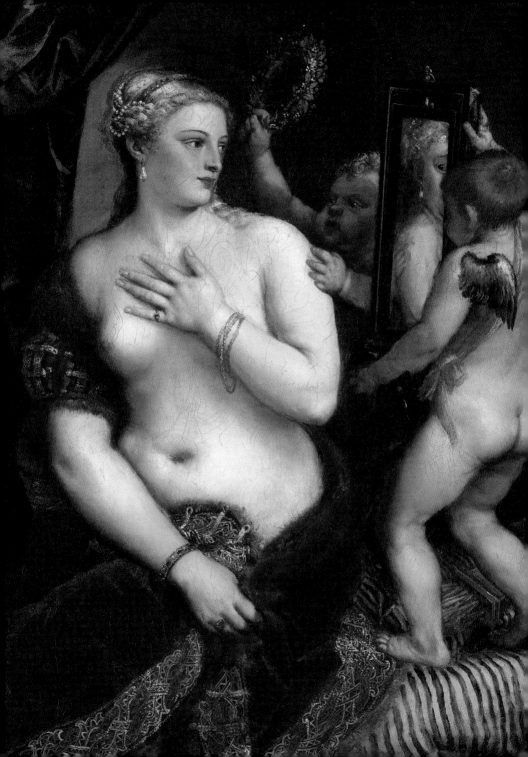

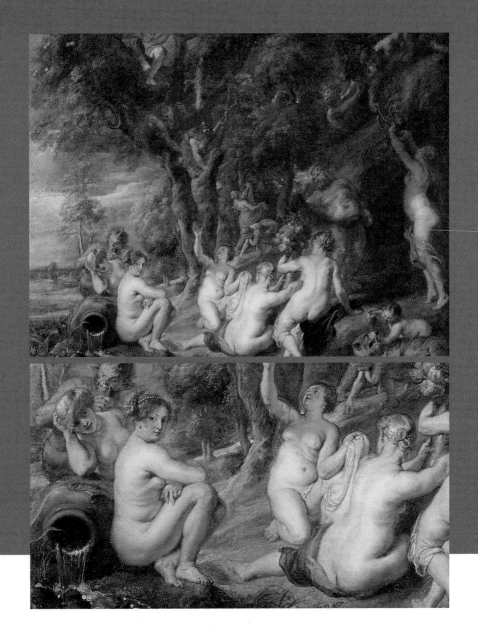

피터르 파울 루벤스,
〈님프와 사티로스〉,
1638~1640년.

그저 보는 이를 유혹하거나 즐겁게 하는 데 그치지 않고, 뭔가 귀중하고 미묘하고 섬세한 아름다움을 가질 때 예술작품은 심오해진다. 쉽게 눈에 띄지는 않지만 사람들은 그림 어딘가에 숨어 있는 신비를 분명 알아차릴 수 있다. 보는 사람의 개인 취향으로만 아름다움을 찾아낼 게 아니라 그 그림이 그려졌던 시대와 현재 사이 수백 년 간극을 뛰어넘어 꿰뚫어보는 노력이 지금 우리에게 필요하다. 아름다움의 기준이 그 어느 때보다 빠르게 바뀌고 있다. 변덕스러운 유행과 단편적인 디지털 이미지 때문에 사회의 취향과 미적 기준이 끊임없이 변화하고 있다. 이렇게 아름다움에 관한 가치가 전체적으로 무너지기 전, 새로운 아름다움을 찬양하던 시대가 있었다.

미술사를 대충 훑어보면 금발, 하얀 피부와 날씬한 몸매를 중심으로 여성의 매력을 평가했다는 사실을 알 수 있다. 루벤스는 이 추세와 반대로 풍만하고 관능적인 여성을 그리기로 유명해 '루벤스 풍'이라는 말까지 생겼다. 그는 그저 새로운 아름다움의 기준을 제시한 게 아니다. 그가 그린 여성들의 통통한 몸매가 아름다움에 대한 고전적인 기준과 그리 맞지 않는 게 사실이지만, 루벤스는 거기에 그치지 않고 그들에게 지성과 힘을 불어넣었다. 바쿠스 축제 장면을 그린 〈님프와 사티로스 Nymphs and Satyrs〉에서 나체의 매혹적인 여성들은 음탕하고 술에 취해 있는 반인반수半人半獸의 목신木神에게 손짓하며 희롱한다. 성적으로 유혹하는 여성들 주위에 신화에나 등장하는 존재들이 있는 모습은 인간은 이 여성들의 빛나는 아름다움에 가까이 갈 수 없다는 사실을 보여준다. 어머니 같은 자연은 모두에게 행복과 조화를 선물하지만, 진정한 낙원에서는 남자들을 끌어들일 필요가 전혀 없다는 사실을 암시한다.

요하네스 페르메이르의 〈우유 따르는 하녀 *The Milkmaid*〉 역시 시대를 뛰어넘는 독특한 아름다움을 보여준다. 빵과 우유로 주인의 식사를 충실하게 준비하는 하녀에게서 건강하고 영웅적인 모습, 성스러운 위엄이 느껴진다며 많은 칭찬을 받는 작품이다. 그저 열심히 일하는 모습을 보여주려고 그린 작품이 아닐 수도 있다. 네덜란드 화가들이 즐겨 사용했던 희극적인 장치 때문에 몇몇은 이 작품을 외설적으로 보기도 한다. 조용하고 침착한 분위기지만, 우유가 계속 흘러나오는 주전자의 알 수 없는 깊이에서 골똘하게 생각에 잠긴 하녀의 표정까지 교묘한 비유와 농담으로 가득한 작품일 수도 있다는 것이다. 마룻바닥 근처 타일 중 하나에 숨어 있는 작은 큐피드를 통해 하녀의 모습에서 성관계를 연상시킬 수도 있다. 우리는 이 작품을 보면서 루벤스의 그림 속 여성처럼 가슴이 풍만하고 예쁜 여성을 몰래 지켜보는 듯한 느낌이 든다. 페르메이르는 노골적으로 에로틱한 나체를 그리지 않고도 이 장면에 관음적인 분위기를 불어넣었다. 이런 암시 때문에 호기심을 느끼고 많은 사람이 여러 가지로 추측하긴 하지만, 이 작품의 진실에 대해 우리가 완전히 알 수는 없다.

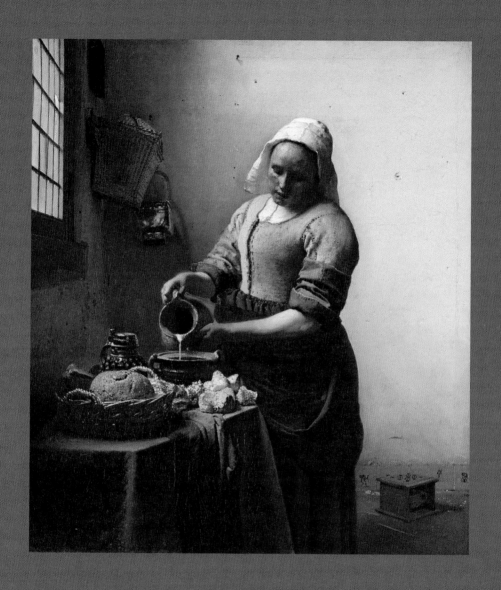

페르메이르,
〈우유 따르는 하녀〉,
1660년.

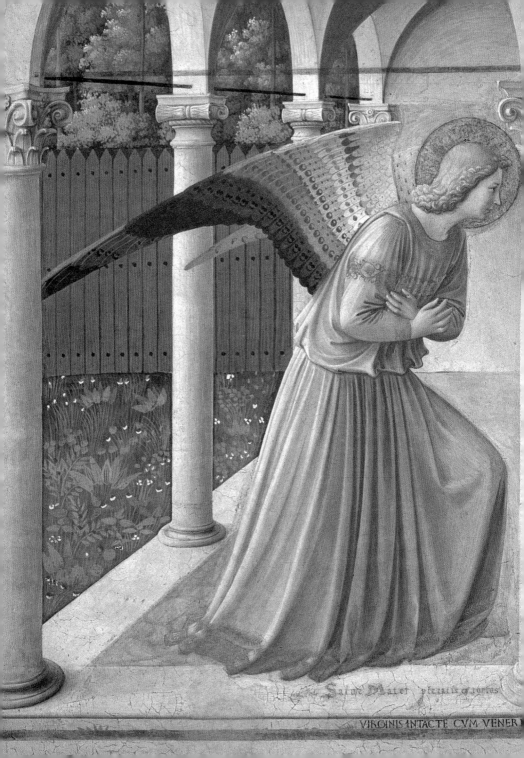

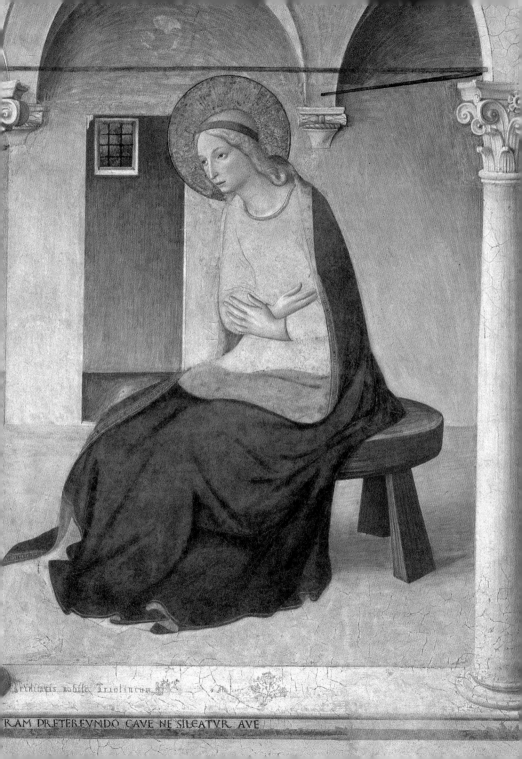

RAM PRÆTEREVNDO CAVE NE SILEATVR AVE

프라 안젤리코,
〈수태고지〉,
1438~1445년.

고전적이고 비현실적인 아름다움에서부터 의외이거나 애매모호한 아름다움, 새롭게 재평가한 아름다움까지 '아름다움'이라는 용어 자체를 여성에게로 국한시키면서 여성을 욕망의 대상으로 삼지는 말아야 한다. 잘 다듬어진 몸매로 남성성을 드러내는 미켈란젤로의 대리석 조각 〈다비드*David*〉조차 고전 미술에서 아름다움이라는 개념이 얼마나 남성 중심적인지 더욱더 잘 증명할 뿐이다. 성적 매력이나 여성의 외형에서만 아름다움을 찾지 않고 예술을 위한 예술, 아름다움을 위한 아름다움을 추구하려는 노력도 있었다. 도미니크 수도회의 수도사였던 프라 안젤리코*Fra Angelico*는 일생 그림을 통해 영적인 깨달음을 얻으려고 애썼고, 수도원이나 예배당의 다양한 제단화나 패널화를 의뢰받아 그렸다. 그의 작품에서 종교적인 감흥을 느끼지 못한 사람들이라 할지라도 프라 안젤리코가 수태고지를 주제로 한, 1420년대부터 1450년대까지의 작품들을 보면 감탄하지 않을 수 없을 것이다. 대천사 가브리엘이 정원 옆 회랑에서 동정녀 마리아에게 예수를 잉태하게 된다고 알리는 장면이다. 건물 사이로 새어 들어온 햇살이 몸을 숙여 절하는 천사의 날개 위에서 반짝인다. 프라 안젤리코는 피렌체 산 마르코 수도원의 벽에 프레스코로 그린 따뜻한 그림 〈수태고지*Annunciation*〉에서 자신이 예수의 어머니가 된다는 이야기를 들은 마리아가 놀라서 곰곰 생각에 잠기는 순간을 포착하면서 장면 전체를 차분하고 고요하게 묘사했다.

프라 안젤리코는 수태고지 이야기를 평면적이면서 상징적으로 묘사하던 이전의 관습을 뛰어넘어 가장 신성한 순간을 거의 처음으로 인간적이고 현실적이며 자연스러운 상황으로 그렸다. 교인이 아니어도 프라 안젤리코의 눈부신 성화聖畵가 얼마나 강력한 힘을 발휘하는지, 얼마나 빛나면서도 고요한 아름다움을 지니고 있는지 느낄 수 있다. 원근법으로 표현된 단단한 건축 구조는 그림을 하나로 모으는 중요한 틀이 된다. 하지만 레오나르도 작품에서 보았듯 눈에 띄게 지배하는 구도보다는 비논리적이고 감성적인 면에서 아름다움을 느끼는 경우가 많다.

고대에는 완벽한 비례에서 아름다움을 발견할 수 있다고 생각했고, 르네상스 화가들은 인간의 모습에서 아름다움을 찾았다. 현대에 들어서자 작가들은 아름다움이 강력하고 추상적이어야 한다고 믿었다. 하나의 시각으로는 아름다움을 제대로 평가할 수 없다. 사실 앞에 말한 모든 방법을 총동원하고 다른 작품들과 비교해 비슷한 점보다는 차이점을 찾아내야 아름다움을 파악할 수 있을지도 모른다. 최고의 아름다움을 경험하면 그 작품에서 뿜어져 나오는 아우라에 거의 눈이 멀 정도로 사로잡혀 다른 작품들이 하나도 보이지 않는 상태가 된다.

5

가장 그리기 어렵고
가장 느끼기 쉬운

: 공포와 두려움

Theme 5 Art as Horror

냉철한 이성을 가진 사람의 눈에도
우리 슬픈 인간 세계가 지옥 같이 보일 때가 있다.

에드거 앨런 포*Edgar Allan Poe*, 1844년.

앞에서는 아름다움을 묘사하거나 기분을 북돋우고, 신을 찬양하
거나 왕에게 경의를 표하는 등 예술작품의 일반적인 목적을 살
펴보았다. 하지만 놀랍고 충격적인 장면을 그려내어 사람들의
상상력을 자극하면서 세상에 경고하기 위한 수단으로 활용해온
화가들도 많았다. 보는 사람들의 눈을 사로잡아 유명해지기 위
해 잔인하고 자극적인 그림을 그린 화가도 있고, 우리의 집단 무
의식에 자리한 가장 깊고 어두운 부분을 보여주기 위해 무시무
시한 장면을 그린 화가도 있다. 죽음이나 질병을 간접 체험하면
서 생생하게 묘사하려고 정신병원을 찾거나 시체 안치소에서 목
이 잘렸거나 부패하는 시체를 보면서 스케치한 화가들도 있었
다. 자신이 직접 겪은 충격적인 경험과 폭력적인 사실이 역사 기
록을 통해 드러나면서 어둡고 기괴한 특성이 작품에서 한층 더
두드러져 보이는 화가들도 있다.

〈이젠하임 제단화 *The Isenheim Altarpiece*〉를 구성하는 일곱 개의 작품 중 중앙의 패널화보다 참혹한 장면을 찾기도 어렵다. 독일 화가 마티아스 그뤼네발트 *Matthias Grünewald*(본명은 마티스 고트하르트 나이트하르트 *Mathis Gothart Neithart*)가 그린 작품으로, 거칠게 자른 나무 기둥 두 개로 간단하게 만든 십자가에 잔인하게 못 박힌 예수가 보인다. 수평 기둥은 예수의 축 늘어진 몸의 무게 때문에 휘어져 있다. 예수의 모습은 전혀 미화되지 않았다. 허리에 두른 천은 누더기처럼 해졌고, 예수의 손과 손가락, 발과 발가락은 처참한 고통으로 짓이겨지고 뒤틀렸다. 가시 면류관에서 흩어진 것 같은 날카로운 가시에 박힌 살은 끔찍한 황록색으로 변했다. 중세 말 독일 고딕 시대에서 새로운 북유럽 르네상스 시대로 넘어가던 과도기에 그려진 작품이기는 하지만, 십자가에 못 박힌 예수님을 이렇게 놀랍도록 실제처럼 표현한 그림을 미술사에서 찾아보기는 쉽지 않다. 종교화가 가진 관습이 거의 느껴지지 않는다. 이 작품은 죽음의 고통으로 피폐해진 모습을 정확하게 묘사하고 있을 뿐 아니라 아마도 이제 막 속세의 번뇌를 뛰어넘은 하나님의 아들을 있는 그대로 보여준다. 생명이 빠져나간 예수의 모습은 그저 껍데기일 뿐이다. 고통을 당하다 숨을 거둔 예수의 몸이 축 늘어지면서 팔이 비틀렸다. 그림이 그려진 패널의 수직선 때문에 팔이 찢어지는 듯한 느낌이 더 강해졌다. 여러 패널을 연결해서 접었다 펼칠 수 있게 만든 제단화에는 수태고지, 예수의 탄생, 십자가에서 내려지는 예수와 사람들이 애통해하는 장면 등이 그려져 있고, 접힌 부분을 펼치면 예수의 부활 장면이 나타난다. 제단화를 펼치면 무시무시한 십자가를 뛰어넘은 예수를 보면서 다시 희망을 가질 수 있다. 그뤼네발트의 이 제단화는 전통적으로 매년 특별한 날에만 펼쳐진다.

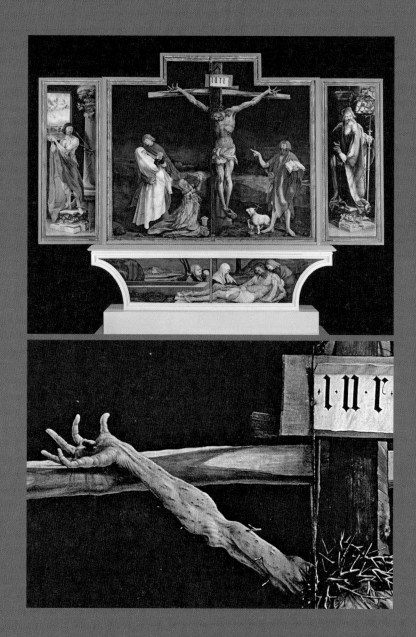

마티아스 그뤼네발트,
〈이젠하임 제단화〉,
1512~1516년.

하지만 한스 홀바인*Hans Holbein*의 〈무덤 안의 그리스도*The Dead Christ in the Tomb*〉는 그런 희망적인 이야기를 보여주지 않는다. 이 독특한 작품 역시 그뤼네발트 작품처럼 여러 패널로 이루어진 제단화 중 아랫부분 그림으로 의뢰받았을 것이다. 반쯤 잠긴 눈이 흔들리는 것 같아 기괴한 느낌을 준다. 누가 의뢰한 그림인지 확실히 알 수 없지만, 우리는 십자가에서 내려온 예수의 몸이 소박한 관 안에 누워 있는 모습을 눈으로 직접 보는 듯하다.

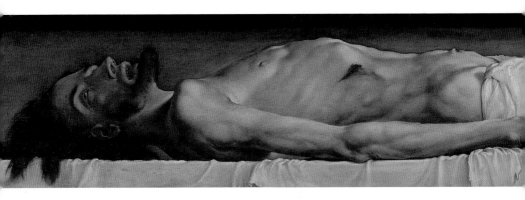

홀바인은 부패하기 직전인 그리스도의 몸을 생생하게, 지극히 사실적으로 묘사한다. 창백한 그리스도의 모습은 기적을 일으키고 생명을 주는 영웅이라기보다 해골밖에 남지 않은 유령에 가깝다. 홀바인이 라인강에서 건져낸 시체를 모델로 그렸다는 소문까지 있었을 정도다. 이 그림이 우리에게 섬뜩한 이유는 시체를 이렇게 가까이에서 본 적이 없어서가 아니다. 요즘은 사람들이 온라인에서 거의 실사와 가까운 죽음의 장면을 접하기 때문에 아무리 충격적인 장면을 보아도 그리 놀라지 않는다. 이 그림이 정말 무서운 건 그림 속 인물이 부자연스럽고 숨막히는 공간에 갇혀 있기 때문이다. 이 그림을 보고 엑스레이를 찍으러 들어간 사람이 떠오르는 건 자연스러운 걸지도 모른다.

한스 홀바인,
〈무덤 안의 그리스도〉,
1521~1522년.

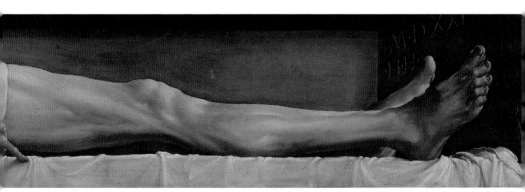

안드레아 만테냐,
〈돌아가신 그리스도와 슬퍼하는 세 사람〉,
1470~1474년.

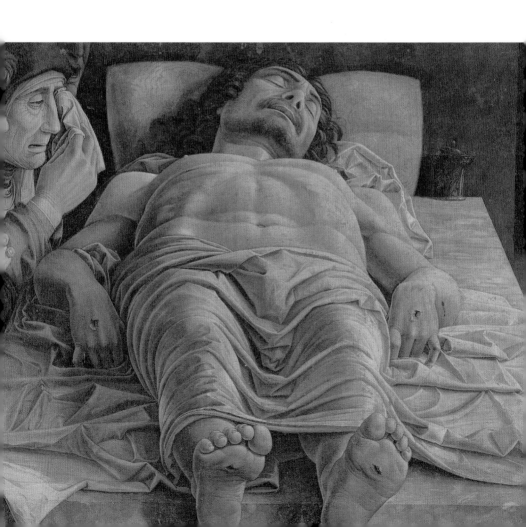

15세기 이탈리아 화가 안드레아 만테냐*Andrea Mantegna*의 작품 〈돌아가신 그리스도와 슬퍼하는 세 사람*The Dead Christ and Three Mourners*〉을 보면 못 박히고 상처 입은 예수의 발 앞에 우리도 그들과 함께 무릎 꿇고 있는 듯한 느낌이 든다. 음침한 공간에서 차가운 시체와 함께 있는 기분이라 소름이 끼친다. 홀바인과 만테냐의 그림 모두 실제 인간과 같은 크기로 그린 데다 진짜 시체로 착각할 정도로 정밀하게 묘사했다. 만테냐 그림에서 앞으로 튀어나온 발, 홀바인 그림에서 손가락과 머리카락 묘사는 보고만 있어도 실감이 난다. 이렇게 처참한 모습으로 죽어 있는 예수가, 다시 일어나는 일은 없을 것만 같다.

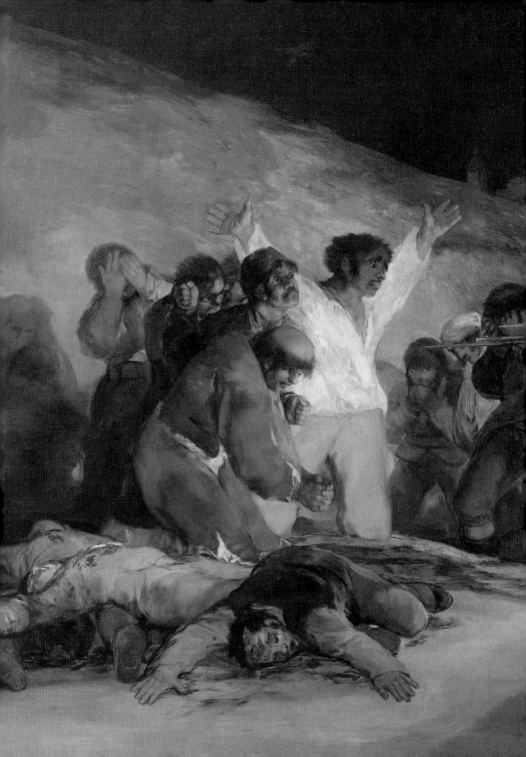

프란시스코 드 고야,
〈1808년 5월 3일〉,
1814년.

종교적 메시지를 담고 있는 작품이 불편하다면 프란시스코 드 고야의 〈1808년 5월 3일〉과 같이 종교와 상관없다고 생각한 작품을 감상할 때 문득 거북해질 수도 있다. 이 그림에서 겁에 질려 팔을 양쪽으로 뻗은 흰색 옷의 남자는 십자가에 못 박힌 예수로 보일 수 있다. 활짝 펼친 그의 손바닥에 못 자국이 보이기까지 한다. 사실 그는 프랑스 지배에 저항해 폭동을 일으킨 이름 없는 스페인 시민으로, 프랑스 부대가 그에게 총을 겨누고 있다. 중앙에 놓인 등불이 프랑스 부대를 비추지만, 그들 역시 이름 없는 사람들이어서 앞날을 알 수 없다. 전쟁에는 용감한 승리자도 순교자 같은 자유의 전사도 없고, 그림 앞쪽의 시체 더미에서 보이듯 무의미한 죽음만 판을 친다는 사실을 이 그림을 보면서 느낄 수 있다. 종교에 대한 열정은 생겨났다 사라질 수 있지만 전쟁은 절대 끝나지 않는다.

역사를 살펴보면 천국과 지옥, 선과 악의 불꽃 튀는 전쟁을 그린 작품이 많다. 전사가 된 천사들이 하늘에서 내려와 아래 세상에 사는 비인간적인 군대와 싸우는 장면 같은 그림들이다. 고야의 장르를 알 수 없는 작품조차도 이런 장면을 담고 있다. 1814년에 그린 〈1808년 5월 2일〉이라는 제목의 작품은 비극적인 5월 2일 폭동을 좀 더 전형적인 양식으로 묘사하고 있다. 기병이 저항하는 마드리드 군중을 진압하기 위해 마구 칼을 휘두르고 피를 본다. 고전 미술에서 이런 전쟁 장면은 전통적으로 도덕적인 교훈이나 종교적인 가르침을 주기 위한 수단이다. 하지만 고야는 폭동 다음날 프랑스의 보복을 묘사한 작품 〈1808년 5월 3일〉에서 선이 악을 이긴다는 전통적인 사고방식을 깨뜨렸다. 싸움터에서는 어느 쪽도 행복한 결말을 맞을 수 없고, 구원자도 없기 때문이다.

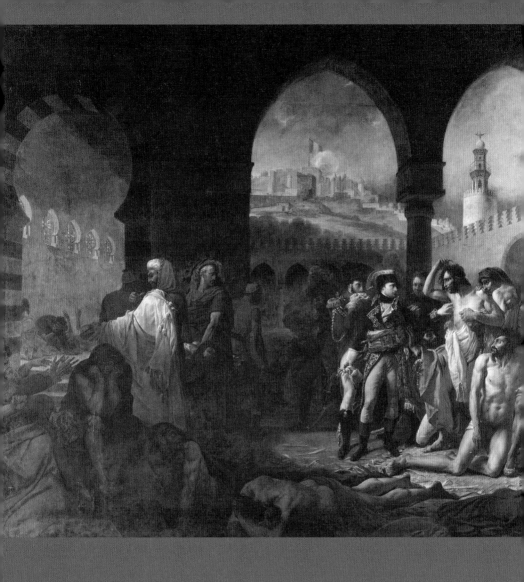

앙투안 장 그로,
〈자파의 흑사병 환자를 찾아간 나폴레옹〉,
1804년.

첫눈에 무자비하고 충격적인 장면을 그린 것처럼 보이는 작품도 들여다보면 보통 더 복잡하고 의미심장한 내용을 담고 있다. 고야는 앞에서 이야기한 작품들을 어느 정도 속죄의 의미로 그렸을 수 있다. 그는 프랑스 왕실의 의뢰로 많은 돈을 받고 일한 적이 있는 데다, 프랑스 지배를 받을 때 스페인 동포와 함께 싸우지 않고 뒤늦게야 편을 들었기 때문이다. 한편 자크 루이 다비드 같은 프랑스 화가에게 그림은 선동을 위한 수단이었다. 그의 작품 〈마라의 죽음〉은 T. A. B. U. L. A.공식 중 B에 해당하는 배경을 살펴보면 작가의 정치적 성향을 알아야 한다는 예를 잘 보여준다. 자크 루이 다비드의 제자 앙투안 장 그로*Antoine-Jean Gros*는 〈자파의 흑사병 환자를 찾아간 나폴레옹*Bonaprte Visiting the Victims of the Plague at Jaffa*〉같이 웅장한 작품으로 나폴레옹 전쟁의 선전에 기여했다.

그로의 그림을 보면 용감한 나폴레옹 장군이 이집트와 시리아에서 벌어진 전투에 참여했다 흑사병에 걸린 병사들에게 다가가고 있다. 키가 작기로 유명한 나폴레옹은 병사들과 같은 키로 묘사되었다. 나폴레옹은 보듬어주려는 듯 손을 뻗어 한 환자의 상처를 만지려고 하고, 나폴레옹 주위의 장교들은 그 모습을 보고 메스꺼워한다. 불을 향해 날아가는 나방처럼 전쟁 영웅 나폴레옹에게 다가오는 무리는 끔찍한 어려움을 겪고 있는 것처럼 보인다. 체념이나 절망감에 휩싸여 얼굴을 손으로 감싸고 있다. 하지만 나폴레옹은 그들의 질병을 보면서도 의기소침하지 않고, 뒤쪽에 보이는 연기는 그들과 상관없이 전쟁은 계속 맹위를 떨친다는 사실을 보여준다.

알다시피 이 그림에는 한눈에 보이는 장면보다 훨씬 더 복잡한 이야기가 숨어 있다. 나폴레옹이 황제 자리에 올랐던 해에 그로가 이 그림을 그렸다는 사실을 알면 조금 달리 보인다. 나폴레옹에 관한 흉흉한 소문을 부인하면서 그가 치명적인 질병에 걸린 이 부대를 버리거나 프랑스에 데리고 오지 않는 대신 치사량의 아편을 사용하도록 허락했단 사실이 거짓임을 증명하기 위해 그린 그림이다. 공포가 공포를 불러들이는 것 같다.

그로는 1835년에 자살했고, 그의 시체가 센 강에 떠오르면서 발견됐다. 그가 목격했거나 그렸던 사건 때문에 자살했다고 성급하게 결론을 내리기는 어렵다. 하지만 고야가 그로와 비슷한 후회를 하면서 내면의 악마를 화가로서 그려냈는지는 생각해볼 만하다. 고야의 판화 연작인 〈전쟁의 참화 The Disasters of War〉이나 〈카프리초스 Caprichos〉 같이 충격적이고 끔찍한 작품들을 보면 쉽게 알 수 있다. 잉크로 스케치한 작은 그림에서 고야는 전쟁에 대한 혐오감을 검열 없이 그대로 드러냈다. 사람을 죽이고 상처 입히며 강간하는 장면을 묘사하고, 거인과 마녀에서 악마, 당나귀 머리의 인간 등 온갖 괴물과 무의식에서 나온 가상 인물을 그렸다. 고야는 인간 영혼 깊숙이 자리한 가장 어두운 부분을 파헤치면서 정치적인 발언도 서슴없이 했다. 각각의 그림에는 '진리는 죽었다' '그들을 묻고 침묵을 지키자' '죽는 게 낫다' 같은 직설적이면서도 계몽적인 설명이 붙어 있다.

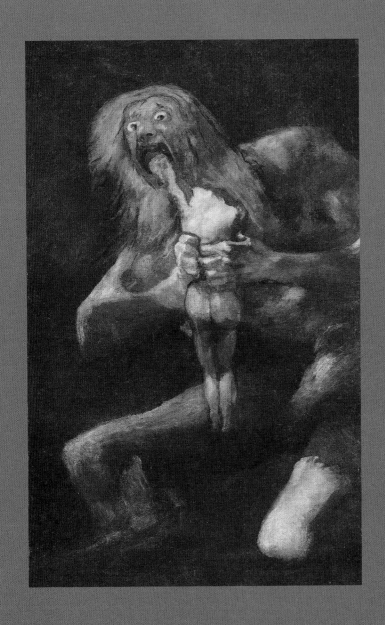

프란시스코 드 고야,
〈아들을 잡아먹는 사투르누스〉,
1802~1823년.

고야 이전에는 유령, 시체를 먹는 악귀, 괴물과 같이 미신이나 초자연적인 존재를 중심으로 그린 유화가 거의 없었다. 그들은 보통 우스꽝스럽거나 비웃음을 당하거나 어처구니없는 존재로 묘사되었다. 그에 비해 고야는 공포라는 주제를 능수능란하게 다뤘을 뿐 아니라, 초상화, 여성, 축제, 스페인의 생활과 사회도 탁월하게 묘사해냈다. 가장 생생하게 기억될 작품을 고르라면 그가 말년에 그린 잔혹한 장면의 '검은 그림' 연작을 꼽을 수 있다. 청력을 잃고 늙어가던 고야는 자신이 살던 집의 벽에 섬뜩한 악몽을 표현한 14점의 그림을 그렸다. 악마를 숭배하는 사람들과 숫염소, 물에 빠진 개, 이리저리 떠도는 악령들, 거인들을 묘사한 그림 등이 있는데, 그중에서도 〈아들을 잡아먹는 사투르누스 *Saturn Devouring his son*〉라는 제목으로 알려진 그림은 뇌리에서 떠나지 않을 정도로 가장 충격적이다. 내란 때문에 서로를 잡아먹는 스페인의 사회 상황에 대한 비유이기는 하지만, 고야 자신에게 닥쳐오는 죽음을 냉혹하게 의식하면서 그린 작품이기도 하다. 야수 같은 거인의 미친 듯한 눈은 죽음을 두려워하는 마음의 내적 갈등을 보여준다. 그러면서도 어쩔 수 없이 멈추지 못하고 미래를, 시간을 잡아먹고 있음을 상징하는 그림이기도 하다. 고야 이후 비이성적인 마음의 작용을 파헤치는 작가들이 점점 더 늘어나면서 이런 무의식으로의 여행이 흔해졌지만(예술적인 상상력에 대한 마지막 장에서 더 자세히 보게 되지만), 〈검은 그림〉에서 느껴지는 강렬한 감정을 능가하는 작품을 찾기는 어렵다. 공포 영화를 볼 때 우리가 실제로 느끼는 긴장감과 위협감이 되살아나듯, 그의 작품에서 우리는 각자 상상하던 이미지를 떠올린다. 하지만 고야 말고도 이렇게 섬뜩하고 거친 주제를 그리면서 보이지 않는 상상을 형상화한 화가들이 있었다.

이탈리아 르네상스 초기에 마졸리노*Masolino*와 마사초*Masaccio*가 피렌체의 산타 마리아 델 카르미네 성당 브란카치 예배당 벽에 그린 프레스코화 〈낙원에서 추방된 아담과 이브*Adam and Eve Banished from Paradise*〉는 프라 안젤리코가 근처의 산 마르코 수도원에 그린 〈수태고지〉와는 정반대의 아름다움을 보여준다고 할 수 있다. 〈낙원에서 추방된 아담과 이브〉는 인간의 타락을 적나라하고 고통스럽게 묘사하고 있다. 아담과 이브가 금지된 과일을 따 먹으라는 유혹에 넘어가 그 과일을 맛보고, 먹자마자 자신들이 벌거벗고 있다는 사실을 깨달아 수치심을 느끼는 장면이다. 이브의 얼굴에서 보이는 고통의 감정은 그의 뒤틀린 몸에도 전해진다. 나체를 거의 그리지 않는 데다 형식적이고 평면적이었던 중세 미술에서는 볼 수 없었던 흔치 않은 기묘한 작품이다. 마사초가 그린 인물들은 좁은 입구에서 나와 부자연스럽게 수직으로 잘린 공간에 발을 내딘다. 그들 앞에는 사막이 펼쳐지고, 정의의 천사와 몇 줄기 어두운 빛줄기가 이들을 내쫓는다.

마사초,
〈낙원에서 추방된 아담과 이브〉,
1427년.

독일 화가 한스 발둥 그린*Hans Baldung Grien*의 작품 〈죽음과 여성*Death and the Woman*〉에 등장하는 인물을 살펴보자. 죽음의 신이 옷을 벗고 있는 인물에게 다가간다. 이브로 보이는 인물은 놀라서 자신을 습격하는 죽음의 신 쪽으로 몸을 돌리는 것 같다. 죽음의 신의 누렇고 뻣뻣한 피부, 회색의 성긴 머리카락은 이브의 우윳빛 피부, 치렁치렁한 머리카락과 극명한 대조를 이룬다. 죽음의 신은 이브의 살을 움켜쥐고 역겨운 입으로 죽음의 입맞춤을 한 다음 더욱 소름 끼치게 물어뜯으려고 하고 있다. 정말 보기 불편한 장면이다. 화가는 이렇게 끔찍하게 혐오감을 주면서 우리 모두 죽음을 피할 수 없는 존재라는 메시지를 전한다. 죽음의 신을 추하게 묘사한 이유도 그 때문이다.

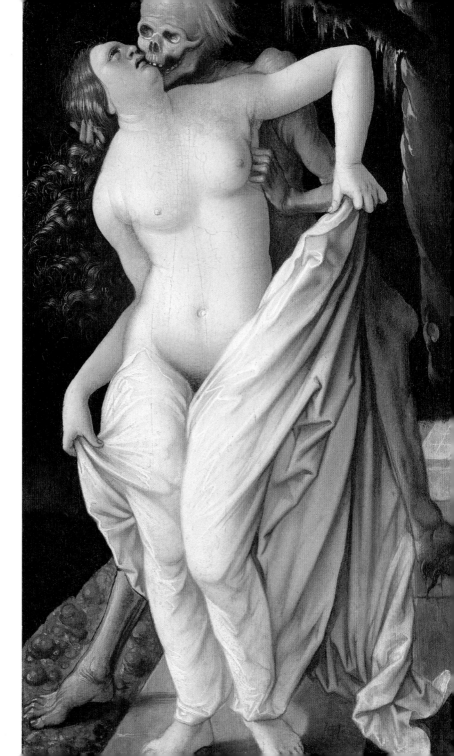

빛이 거의 없는 어두컴컴한 곳을 배경으로 무서운 장면을 표현하기란 어려울 수도 있다. 하지만 훌륭한 고전 미술 작가들은 어둠 속에서도 속이 뒤집히고 고개를 돌리게 만드는 장면을 그려내었다. 그 장면은 몸서리치게 끔찍한 장면일 수도 있고, 뒤로 흠칫 물러서게 하면서도 마음을 끄는 아름다운 공포일 수도 있다. 티치아노의 작품 〈아폴로와 마르시아스*Apollo and Marsyas*〉는 잔인한 신화를 더 피비린내 나는 모습으로 표현한다.

몸의 절반은 인간, 절반은 염소인 사티로스였던 마르시아스는 자신의 피리 솜씨를 자랑하다 음악의 신 아폴로에 도전장을 내밀었다. 이 작품은 아폴로가 자신과의 연주 시합에서 패배한 마르시아스를 나무에 거꾸로 못 박고 살가죽을 벗기는 장면을 담고 있다. 티치아노는 어지럽게 요동치는 요소들을 이리저리 배치해 칼을 휘두르듯 맹렬한 분위기로 그 장면을 묘사했다. 작품의 리듬을 만들어내는 이런 요소는 그림 속 인물들의 역동적인 팔에서도 나타난다. 다리를 벌리고 거꾸로 매달린 마르시아스는 산 채로 살가죽이 벗겨져 있다. 그의 몸에서 흘러내린 피를 작은 개가 핥아먹는 아수라장 가운데 숲의 나뭇잎들이나 바이올린을 연주하는 사람은 유쾌하고 생기 있어 보이는 분위기를 만든다.

지금까지 잔인한 장면이 그려진 작품들을 시간과 국경을 뛰어넘으며 살펴보았다. 인간이 견디기 어려운 최악의 상황들은 세대를 거듭하면서 더욱더 끔찍해졌다. 구체적인 위협은 전염병, 굶주림, 전쟁에서 테러리즘, 성적인 타락과 환경파괴 등으로 바뀌었지만 공포는 수세기에 걸쳐 계속 우리를 쥐고 흔들 것이다. 우리는 악마와 마주하는 고통을 겪으면서 또 다른 의미에서 '고통이 없으면 얻는 것도 없다'고 말할 수 있다.

티치아노 베첼리오,
〈아폴로와 마르시아스〉,
1550~1576년.

6 어울리지 않는 것들의 하모니
: 모순의 암시

Theme 6 Art as Parodox

나는 모순적인가? 그렇다, 나는 정말 모순적이다.
나는 크고, 내 안에는 아주 많은 것들이 들어 있다.

월트 휘트먼*Walt Whitman*, 1855년.

고전 미술 작가들은 가장 사실적인 그림, 가장 극적인 그림 등
모두가 각자 선택한 분야에서 최고가 되기 위해 노력하면서 오
랫동안 익숙한 길을 걸어갔다. 그러나 지금까지도 쉽게 해석할
수 없어서 머리를 긁적이게 하는 화가들은 도대체 어떻게 받아
들여야 하는 걸까? 그들의 그림은 쉽고 간단하게 이해할 수 없
다. 서로 충돌하는 생각과 다면적이고 수수께끼 같은 인물들을
복잡하게 표현했기 때문이다.

역설을 좋아하는 화가와 조각가들은 위대한 문학작품이나 역사
적인 사상가와 경쟁하면서 작품을 창조하겠다는 의욕이 1장의
'철학자 같은 화가'보다 더 넘쳤던 것 같다. 그저 생각을 불러일
으키는 것뿐만 아니라 인식을 바꾸고 현실을 변화시키려고 하다
보니 오늘날에 와서도 쉽게 해석되지 않는 작품이 많다. 이런 시
도는 1960년 이후의 개념 미술이나 현대 미술과 비슷하다. 고전
미술에서도 '어떻게 하면 보는 사람에게 혼란을 주고 어리둥절
하게 할까' 계산하면서 작업하는 작가들이 있었다. 현대 미술이
시작된 20세기 이전에는 자의식을 가지고 작업하거나 자신이
창조하려는 작품의 밑바탕에 깔린 근본 사상을 제대로 분석할
수 있는 작가가 없었다고 생각하는 사람들도 많지만, 잘못된 억
측이다.

우리는 이미 페르메이르가 그림을 통해 얼마나 능수능란하게 이
야기를 전했고(관계Association), 인물의 내면적인 힘과 관능을 얼
마나 섬세하게 묘사했는지(2장의 아름다움에서) 살펴보았다. 이제
그가 〈회화 예술The Art of Painting〉을 그리면서 어떻게 자신의
일을 하나하나의 구성 요소로 분해했는지 알아보자. 지금 당장
이 그림의 상징들을 모두 이해하기란 사실상 어렵다. 일단 가장
눈에 먼저 들어오는 푸른색 옷을 입은 모델은 차림으로 볼 때 역
사의 여신 클레오다. 그가 들고 있는 트럼펫은 변덕스러운 명성
을 상징한다. 하지만 이 그림의 바탕에 깔린 주제는 명백하다.
자신의 그림을 시간과 인간의 한계를 뛰어넘는 숭고한 예술로
끌어올리기 위해 노력하는 화가가 보이기 때문이다. 페르미르는
화가로서 자신의 일이 얼마나 중요한지 후대에 강조하기 위해
모든 기술을 동원한다. 그는 이 작품을 죽을 때까지 곁에 두고
자신의 그림에서 무엇을 볼 수 있는지 혹은 무엇을 보았으면 좋
겠는지 계속 생각했다. 이 그림에서 페르메이르 자신 혹은 그의
대리인이 앞쪽 중앙에 앉아 있기 때문에 자신도 모르는 사이에
관람자에게 너무 많은 정보를 주고 있다. 우리는 그의 등 너머로
캔버스를 들여다보고, 페르메이르가 자신의 야심을 마술적으로
전달하려고 애쓰는 비밀스러운 과정을 커튼 뒤에서 본다.
진짜 목적을 어떻게든 드러내지 않으려고 하거나 자신의 존재에
의문을 제기하는 작품은 원래 내용이나 배경과 상관없이 독특한
분위기를 풍기기 때문에 소문에 휩싸이기 쉽다. 간단한 선과 색
깔만으로 그린 인류 최초의 그림 중 하나를 보면서도 페르메이
르가 평생 추구해온 예술에 대한 야심을 담은 〈회화 예술〉처럼
끝없는 신비를 느낄 수도 있다.

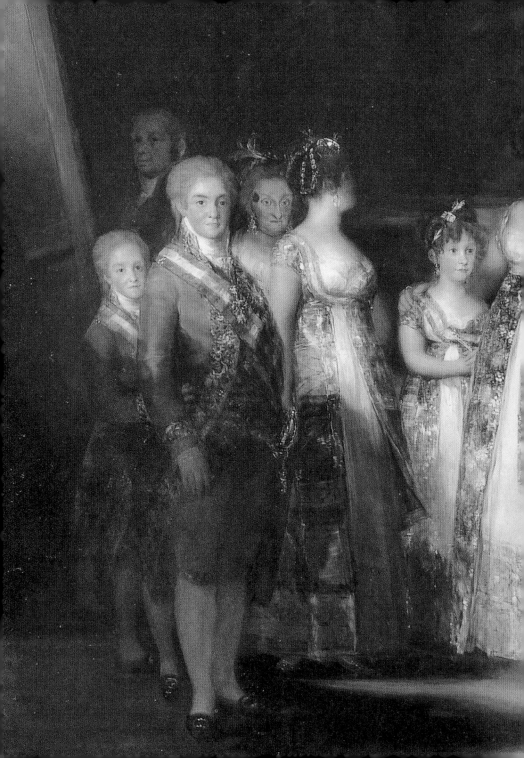

프랑스 남서부 외딴 지방에 있는 페슈 메를*Pech Merle*의 동굴 벽화를 찾아가려면 동굴 속으로 가파르게 내려가야 한다. 100년 전 호기심 많은 두 명의 양치기 소년이 땅 밑에서 선사시대 그림들을 발견했고, 그 그림들은 지금까지 잘 보존되어 일반인에게도 공개되었다. 검은색과 적갈색 색소로 윤곽을 그린 털투성이 매머드, 얼룩무늬 말과 순록 같은 위풍당당한 동물들이 동굴 벽을 가로질러 성큼성큼 줄지어 걸어가고 있다. 기원전 2만 년 정도의 마지막 빙하기로 거슬러 올라가는 그림으로, 자연에 대한 존중과 숭배를 보여준다.

그리고 이 동물 그림 옆에 이상한 서명이 찍혀 있다. 벽화를 그린 사람의 손등에 색소를 뿌린 후 그 손등을 벽에 찍어 표시한 서명이다. 단순하면서도 전형적으로 그린 동물 옆에 진짜 손등을 찍어놓은 게 놀랍다. 동물은 보통 몸집은 크고 머리는 작게 그렸다. 동물은 인간이 생명을 유지하기 위해 먹을 음식으로의 가치가 더 크다는 무의식을 엿볼 수 있다. 페르메이르 같이 알아볼 만한 사인을 하지는 않았지만, 이 무명 화가들의 손자국을 보면 기원전 2만 년, 그들이 동굴에 그림을 그리던 순간으로 돌아가 지켜보는 듯한 느낌이다.

고전 미술에는 시간이 너무 지난 나머지 화가가 왜 그렇게 그렸는지 가늠하기 어려운 작품이 많다. 그중엔 묘한 분위기로 현대인의 눈길을 사로잡으면서 긴장하게 하는 작품도 있다. 화가가 무의식 중에 메시지를 전하는 작품일 수도 있고, 어울리지 않거나 기준에 맞지 않아 이상하게 느껴져 그렇게 보일 수도 있다. 의뢰를 받아 그리는 초상화에서 몰래 그림 속 등장인물들을 조롱한 화가들도 있다. 이런 점에서 자주 인용하는 사례가 고야의 집단 초상화 〈카를로스 4세 가족 *The Family of Carlos IV*〉이다. 어쩐지 이상해 보이는 왕실 가족은 모두 다른 방향을 보고 있다. 멍청하고 모자라 보이거나 멍하니 허공을 바라보는 인물들 뒤에 얼굴이 거의 보이지 않는 한 사람이 있다. 맨 왼쪽 그림자에 숨어 있는 그는 사실 고야 자신이다. 고야는 왕실을 미화하지 않으면서 독특한 구도로 묘사했다. 왕은 좀 무능해 보이고, 중앙에 있는 왕비가 좌지우지하는 느낌이다.

미술사학자들은 등장인물을 이렇게 형편없이 표현했다고 평가받는 그림에서 고야가 비교적 호의적으로 묘사한 인물도 있다고 지적한다. 예를 들어 왼쪽 끝과 오른쪽 끝 여성의 실제 모습은 그림보다 더 허약했다는 증거를 든다.

풍자와 진실 사이에서 줄타기하는 듯한 이 어색한 그림은, 그려지기 약 150년 전에 디에고 벨라스케스가 그린 신비하고 위대한 작품 〈시녀들 *Las Meninas*〉에 사실상 경의를 표하고 있는 작품이다. 〈시녀들〉은 너무 유명해서 스페인 왕족이 멋지게 보이려고 그림 속 인물의 경직된 자세를 일부러 흉내 낼 정도였다. 고야보다 더 먼저 왕실 가족을 그린 벨라스케스의 이 작품은 이전의 어떤 그림도 흉내 내지 않았고, 기존의 어떤 장르와도 맞지 않는다. 정직한 초상화도 아니고 중요한 순간을 기록한 그림도 아니다.

사실 이 그림의 주변을 둘러보면 왕궁의 풍경 같지가 않다. 왕실에 쓰이는 장식이나 치장이 전혀 없어 임시 작업실 같아 보인다. 하지만 앞쪽에 있는 인물들을 지나 어둑어둑 멀리 보이는, 깊게 펼쳐지는 공간은 분명 엄청나게 넓다. 시녀들은 화려한 차림의 응석받이 어린 공주를 둘러싸고 있다. 양쪽에서 시중을 드는 여성 두 명과 난쟁이 등 시녀들은 무방비 상태인 모습을 들켜 당황한 듯하다. 위풍당당한 벨라스케스가 붓과 팔레트를 들고 그리는 그림은 공주나 시녀가 아닌 것 같다. 아마도 거울에 비친 왕과 왕비를 실물 크기로 그리고 있는 듯하다. 그에 비해 왕과 왕비는 너무 작아 이 그림에서 별로 중요해 보이지 않는다.

이 시점에서 이 작품을 작가 스스로가 왕을 떠도는 유령처럼 묘사하면서 왕실을 풍자했다고 추측하는 게 합리적인 것 같다. 하지만 이 그림에는 더 많은 요소가 있다. 맨 뒤에는 뒷문으로 들어오거나 나가는 것 같은 귀족이 보이고, 오른쪽 끝에는 거의 알아보기 어려운 인물의 상반신이 보인다. 빛과 어두움, 현실과 비현실, 자화상과 집단 초상이 뒤섞인 이 모든 애매모호함 가운데 화가 자신만이 진짜 힘을 과시하며 으스대고 있다. 그의 가슴에 새겨진 십자가는 왕의 총애를 받아 곧 기사 작위를 받게 된다는 사실을 암시한다. 하지만 벨라스케스는 거울에 희미하게 비친 왕이나 왕비를 위해서가 아닌, 오직 소명에 응답하면서 더 숭고한 목적을 위해 그림을 그리고 있는 것 같다. 그림 속에서 제일 중요한 인물인 벨라스케스 자신이 원대한 구상을 하면서 모든 계획을 짜고, 모든 것을 조정하고 있다. 페르메이르와 거의 같은 시대에 그려진 이 작품 역시 자신의 직업과 그림에 관해 이야기하면서, 궁극적으로 화가의 재능을 웅장하게 보여주고 있다.

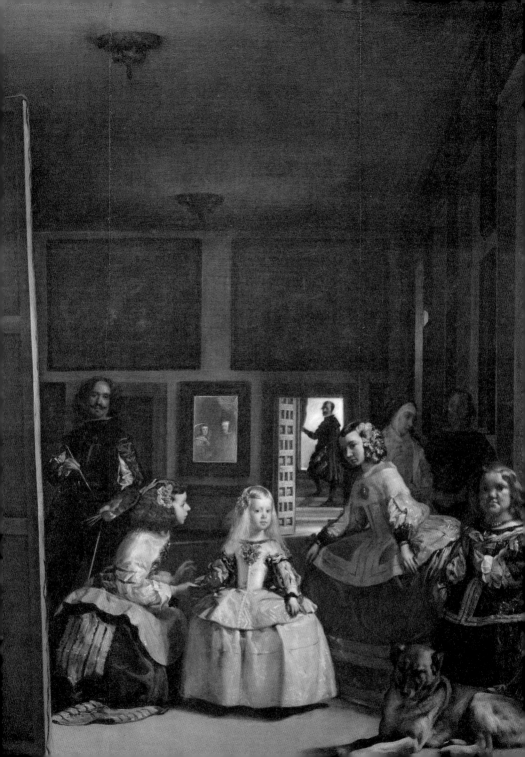

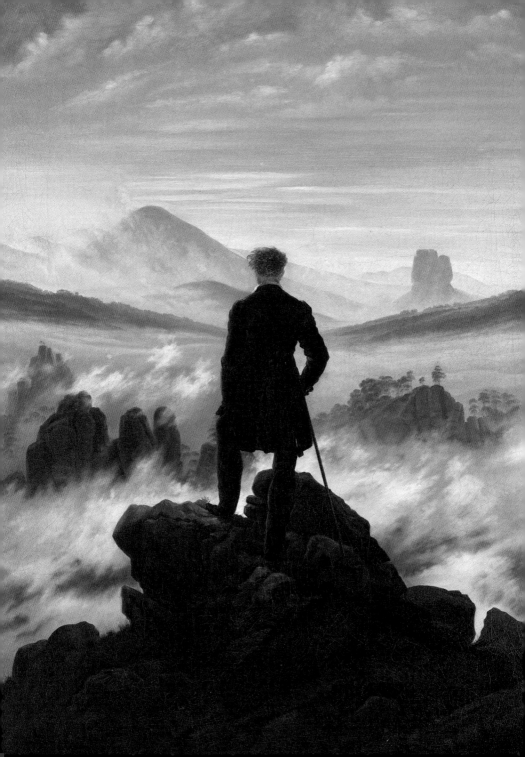

정치적인 격변과 탄압에 시달리는 시대에는 화가들이 검열을 피하기 위해 어쩔 수 없이 의미를 숨기면서 그리기도 했다. 그렇다면 화가는 소수 혹은 혼자만 이해할 수 있을 것 같은 상징을 어떻게 그림 속에 넣었을까? 뛰어난 독일 낭만주의 화가 카스파 다비트 프리드리히 *Caspar David Friedrich*는 장엄한 자연을 경외의 눈으로 바라보면서 홀로 서 있는 인물을 전문으로 그렸다. 그러면서 소박한 풍경을 숭고한 아름다움으로 완전히 바꾸어놓았다. 그중 최고 작품인 〈안개 바다 위의 방랑자 *Wanderer Above the Sea of Fog*〉는 산꼭대기에서 안개 바다를 응시하는 신사를 뒤에서 본 장면을 그렸다. 신사를 뒷모습으로 그린 이유는 지팡이 하나만 의지해 산꼭대기에 오르는 일은 망상일 뿐이라는 역설을 보여주기 위해서다. 화가는 몸이 아니라 마음으로만 만들어낼 수 있는 이미지를 그렸다.

우리 눈이 남자의 몇 발짝 왔다 갔다 하면서 허공을 맴돌기 때문에 끝없이 펼쳐지는 안개 중간에 불쑥불쑥 튀어나온 울퉁불퉁한 바위들 사이로 그가 정확히 어느 부분을 보고 있는지, 어느 위치에서 보고 있는지 알 수가 없다. 모험가인 그 신사는 분명 지평선을 보고 있는 듯해서 자신의 미래를 내다보거나 반대로 이제까지의 경험과 자신의 삶을 들여다보고 있다는 인상을 준다. 그런데 웅장한 느낌의 위대한 자연이 실제가 아니라 마음속이나 머릿속 생각을 표현한 것일 수도 있다는 게 이 그림의 역설이다. 이 그림은 창작에 필요한 무한한 정신력, 엄청난 장애물과 불안에 부딪힌 나약하고 무능한 우리 존재를 동시에 보여준다.

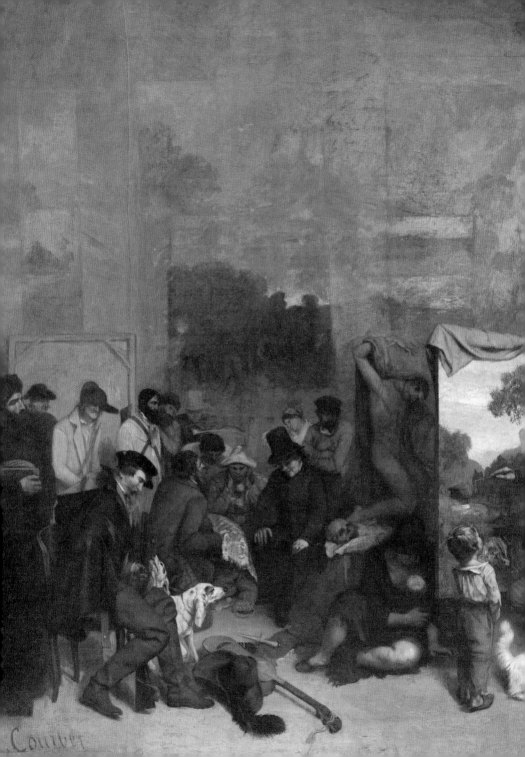

귀스타브 쿠르베,
〈화가의 작업실〉,
1854~1855년.

직설적으로 해석할 수 없거나 단순하게 분류할 수 없는 과거의
그림을 감상하기란 당연히 어렵다. 하지만 계속 씨름하다 변화
무쌍하고 역설적인 표현을 발견하는 순간, 우리는 감상을 통해
더 풍성한 경험을 한다. 귀스타브 쿠르베 *Gustave Courbet*는 〈화
가의 작업실 *The Artist's Studio*〉이라는 제목으로 선배 화가 벨라
스케스와 페르메이르처럼 자신의 일에 관한 그림을 그리면서 아
찔한 경지를 보여주었다. 걸작을 창조하려는 자의식이 너무 강
했던 쿠르베는 그림과 관련 있는 다양한 주제와 요소들을 백과
사전처럼 늘어놓았다. 실제로는 있을 수 없는 장면이다. 쿠르베
는 가난한 거지와 부유한 상인부터 다양한 종교, 거리의 극빈자
들까지 왼쪽에서 오른쪽으로 차례대로 세상을 묘사한다. 열심히
그림을 그리고 있는 쿠르베 옆에는 나체 모델이 서 있고, 많은
사람이 쿠르베를 지켜보고 있다. 그중에는 샤를 보들레르 *Charles
Baudelaire*와 피에르 폴 프뤼동 *Pierre Paul Prud'hon* 등 쿠르베의
다양한 친구와 후원자들도 보인다.

쿠르베가 이 많은 사람 사이에서 중앙을 차지하고 있는 모습은 그가 사회 속에서 서로 극명하게 다른 사람들을 연결하고 있다는 사실을 암시한다. 그림에 등장하는 각양각색 인물들 사이에 공통점이라고는 거의 없다. 쿠르베는 이 그림에 '나의 7년 동안 예술적, 도덕적인 삶을 요약한 진짜 알레고리'라는 부제를 붙였다. 그런데 그림 속 쿠르베는 주변에 아랑곳하지 않고 자신이 그리고 있는 풍경에만 온통 몰두하고 있다. 작업실은 불쾌한 현실을 있는 그대로 보여주는 사실적인 분위기지만, 쿠르베가 그리는 캔버스에는 그런 분위기와는 거리가 먼 낭만적인 전원 풍경이 담겨 있다.

에두아르 마네*Edouard Manet*는 앞서 살펴본 〈화가의 작업실〉을 그리고 난 후에, 이전 작품들에서 영감을 얻어 〈풀밭 위의 점심 식사*Le Déjeuner sur L'herbe*〉를 그렸다. 그는 화가 선배인 벨라스케스, 페르메이르, 쿠르베 등에 마음속으로 경의를 표했지만, 이전 작품을 그대로 흉내 내지는 않았다. 이전의 전통 회화와 달리 나체로 일광욕하는 여성과 19세기 옷차림의 남성들이 어울리고 있는 모습을 그렸다.

이 작품 역시 보수적이고 편협한 당시의 요구 조건을 따르지 않았기 때문에 공식적으로 전시되지 못했다. 이 그림은 등장인물들의 독특한 복장과 연극 같은 분위기, 깊이가 없는 화면뿐 아니라 그림 보는 사람을 당당하게 되쏘아 보는 나체 여성 때문에 더욱 화제를 일으켰다. 마네는 이 작품을 통해 순수예술의 영역에 일상적인 현실을 불쑥 집어넣었다.

에두아르 마네,
〈풀밭 위의 점심 식사〉,
1863년.

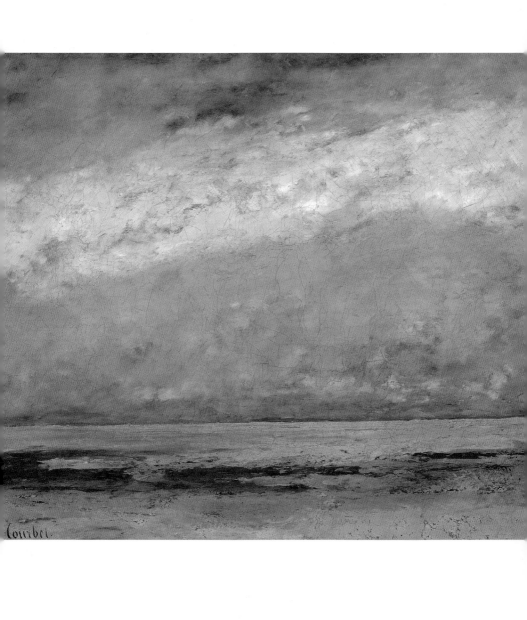

쿠르베는 보이는 그대로 정확하게 묘사해야 하는 풍경화의 원래 목적에서 완전히 벗어나는 그림을 그리기도 했다. 트루빌과 도빌 해변을 그린 수많은 바다 경치 중에서 〈바닷가*The Beach*〉라는 작은 그림에는 배도 사람도 없고, 파도도 눈에 띄지 않는다. 날씨도 뚜렷하게 드러나지 않아 추상화처럼 보인다. 바람이 많이 불거나 흐린 날이라고 볼 수도 있고, 화창한 날처럼 보이기도 한다. 지형적인 특징도 거의 드러나지 않는다. 너무 넓고 거친 붓질로 그렸기 때문에 겨우 짐작할 수 있는 수평선 아래위로 다섯 개의 띠를 칠한 게 그나마 특징이 아닐까 생각될 정도다. 해안선도 거의 알아볼 수 없다. 그 때문에 그림에서 원근법이나 깊이를 거의 느낄 수 없는데, 앞쪽에 쿠르베의 커다란 사인이 있어서 더욱 그렇게 보인다. 낭만적이지도 않고 사실성도 거의 없는 이 작은 그림은 풍경을 기록하지도 분위기를 보여주지도 않는다. 하지만 예술을 위한 예술, 예술 지상주의를 보여주는 작품으로 꼽힌다.

주제를 분명하게 설명하거나 어떤 형태로든 암시하지 못하면 보통 미완성이나 실패한 작품이라고 생각한다. 〈론다니니의 피에타Rondanini Pietà〉라는 이름으로 알려진 미켈란젤로 부오나로티 *Michelan-gelo Buonarroti*의 마지막 작품처럼 이것도 저것도 아니면서 진정한 실체를 절대 드러내지 않는 모습이야말로 애매모호함을 그대로 드러낸다. 이는 미켈란젤로가 죽을 때까지 10년 넘게 조각한 작품이다. 미켈란젤로가 끊임없이 변경하면서 조각하는 바람에 처음에 만든 팔은 어느 지점에서 잘렸지만, 그 흔적은 확실하게 남아 있었다. 미켈란젤로가 사망할 때까지 이 작품은 미완성이었다. 그 생각 때문에 그가 처음부터 이 조각의 부분 부분을 하나로 연결할 의도가 없었다는 사실을 놓치기 쉽다.

미켈란젤로는 피에타를 주제로 몇 가지 작품을 조각했다. 성 베드로 대성당의 피에타에서는 성모 마리아가 십자가에서 내려진 예수님의 몸을 받치고 있다. 하지만 론다니니의 피에타에서는 이상하게도 성모 마리아와 예수가 서로 의지하고 있는 자세다. 두 사람 모두 서 있거나 심지어 공중에 떠 있는 것처럼 보인다. 마리아의 머릿수건에서 팔, 예수의 어깨와 등이 이어지면서 그들의 몸은 머리에서 바닥까지 하나의 선으로 연결된다. 그들의 모습은 살아 있는 인간보다는 껍질은 갈라지고 가지는 바람에 휘어 비정상적으로 비틀어진 나무로 보인다. 예수의 다리와 성기, 한쪽 팔처럼 유일하게 멀쩡해 보이는 부분도 이상하게 가늘고 축 늘어져 흐물흐물하다. 그 조각에서 생명이 빠져나와 바닥으로 떨어지고 있는 듯하다. 미켈란젤로가 생애 마지막에 사실 추구를 넘어선 다른 무언가를 창조하려 했다는 추측이 이 조각의 수수께끼를 푸는 유일하고 확실한 단서다.

미켈란젤로 부오나로티,
〈론다니니의 피에타〉,
1559~1564년.

7장 빗대어 비웃는 그림들
: 진지하게 건네는 농담, 풍자

Theme 7 Art as Folly

진지하게 구상하면서 농담을 조금 섞어보라.
농담을 적절히 활용하면 멋진 작품이 된다.

호라티우스*Horace*, 기원전 20년.

우스꽝스럽고 달짝지근한 분위기가 감도는, 한껏 들뜬 느낌이나 기괴한 장면을 담은 작품은 인기에 연연하거나 허황된 모습을 담은 그림이라고 비난받기 쉽다. 보통 엉뚱하거나 가벼운 풍자, 표피적인 작품으로 여기거나 순수 예술로 진지하게 받아들이지 않는다. 하지만 고전 미술을 모아놓은 박물관에서 의무적으로 터덜터덜 걸어가다가 그런 작품을 발견하면 눈이 확 뜨인다. 웃음이 나오면서 마음이 가볍고 즐거워진다.

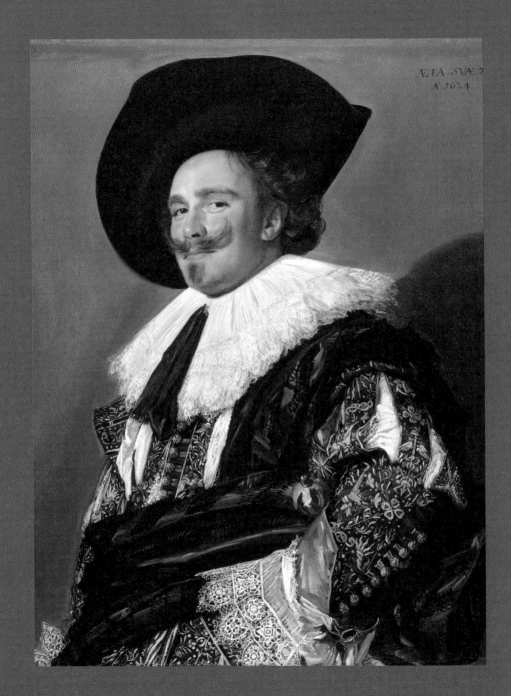

흥겨운 장면을 그린 풍속화, 흥청거리는 야한 장면
이나 로맨틱 코미디스러운 장면을 담은 그림을 무
시해선 안 된다. 다가가기 쉽고 금방 이해되는 매
력적인 작품을 보고 나면 여운이 계속 남기도 한
다. 프란스 할스*Frans Hals*의 작품 〈웃고 있는 기
사*The Laughing Cavalier*〉는 너털웃음을 터뜨리기보
다 그저 씩 웃는 모델을 보여주지만, 고전 미술에
서 웃는 얼굴 초상화의 대표적인 예로 꼽힌다. 할
스는 웃고 떠들면서 즐거워하는 사람들을 많이 그
렸다. 가슴이 크고 경박스러워 보이는 여성들, 여관
주인, 술을 마시면서 행복해하는 사람들, 류트 연주
자들, 까불거리는 아이들을 그렸다. 할스는 쾌활한
분위기를 구체적으로 묘사하면서 무엇보다 바로
그 순간에 잠시 엿보이는 각 인물의 생명력을 경쾌
하고 재빠른 붓질로 포착했다. 대부분 웃음을 터뜨
리거나 씩 웃는 모습이다. 이처럼 인물의 독특한
분위기는 수백 년을 뛰어넘어 우리에게도 활기를
줄 수 있다. 어떤 미술사 교재나 상징 해석을 읽을
때보다 훨씬 순식간에 오래전 사망한 화가에게 우
리는 깊게 공감한다.

사실 고전 미술 작가들이 모두 대학원 강의를 준비하는 교수처럼
차분하고 끈질기며 진지하게 그림을 계속 다듬지는 않았다. 사람
들이 그림을 보면서 현실 도피와 희극적인 요소, 한가로운 오후
산책처럼 편안한 느낌을 찾는다는 사실을 날카롭게 파악한 화가
도 많았다. 그림은 왜 재미있거나 우스꽝스러우면 안 되는가? 가
장 예쁘게 그리면서 분노와 풍자를 숨겨 놓을 수는 없을까?

장 오노레 프라고나르*Jean Honoré Fragonard*는 남녀관계에 대한
달콤하고 허무맹랑한 이야기를 좋아하는 프랑스 로코코 시대의
취향에 맞춰 그림을 그렸다. 〈연애 편지*The Love Letter*〉 같은 작
품을 보고 있으면 여성의 방을 몰래 들여다보는 느낌이다. 이 여
성은 애인에게 보내려던 비밀 편지를 들고 요염한 모습으로 앉
아 있다. 파스텔 색감이나 꽃다발, 레이스 달린 의상 때문에 달
콤하고 관능적인 느낌, 자유분방한 분위기를 풍기는 그림이다.
이리로 오라는 듯한 여성의 눈길이나 앞으로 기울인 자세에서
우리도 그 일에 끌어들이려는 의도가 느껴지는 것 같다. 비난하
듯 우리를 빤히 바라보는 충직한 개의 시선만이 이 연속극 같은
일에 빠져들지 말라고 경고하는 듯하다. 프라고나르의 작품은
가벼우면서도 낭만적이고 즐거운 느낌을 준다. 하지만 그 안에는
관능적인 연애소설같이 요란한 이야기가 숨어 있을지도 모른다.

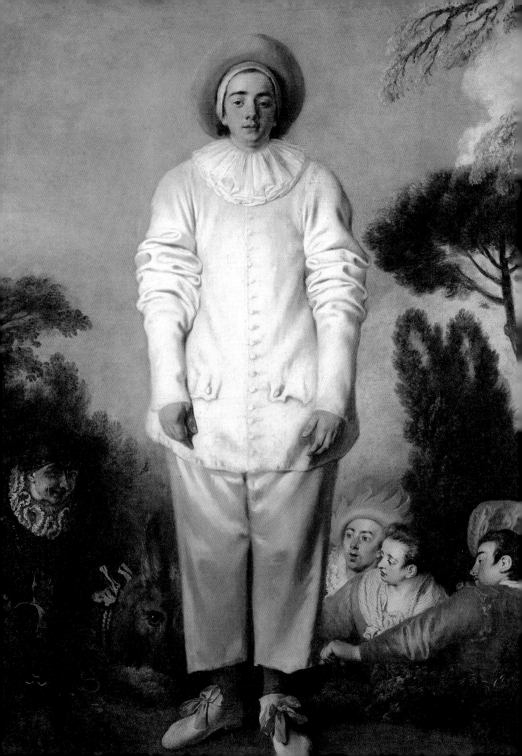

프라고나르와 비슷한 시대에 살았던 프랑스 화가 장 앙투안 바토*Jean Antoine Watteau*의 작품은 더 연극적이다. 그는 전원에서 우아한 복장으로 흥겹게 노는 청춘 남녀를 그린 그림으로 유명해졌다. 어릿광대를 실물 크기로 그린 〈피에로*Pierrot*〉(처음 제목은 '질')라는 제목의 거대한 초상화는 바토의 주요 작품들과는 조금 다르지만, 어떤 작품 못지않은 농담을 담고 있다. 어릿광대는 다른 출연자들에게 둘러싸여 있다. 당나귀를 타고 있는 인물과 세 명의 출연자들이 무대 아래와 뒤에 숨어 있다. 유령처럼 하얀 의상을 입고 똑바로 서 있는 어릿광대는 어쩐지 외롭고 불안해 보인다. 자신의 역할을 해내기가 버거워 보이기도 하고, 우리 앞에 서 있으려니 창피한 것 같기도 하다. 바토가 짧은 생애를 비극적으로 끝내기 직전에 그린 그림이라는 사실을 고려하면 그가 이 작품을 은유적인 의미가 담긴 자신의 자화상으로 생각했을 수도 있다. 어쨌든 힘 없고 불편해 보이는 이 피에로는 가장 쾌활해 보이는 광대라도 웃음 뒤엔 슬픔과 몸부림을 숨기고 있다는 사실을 일깨워준다.

세상을 노골적으로 풍자하려고 묘하게 자기를 비하하는 고전 미술 작가도 있다. 이름이 알려지지 않은 한 세밀화 화가는 영국 찰스 1세의 자그마한 초상화 17점을 연속으로 그렸다. 왕위에 오르고, 피고인 복장으로 재판에 나오고, 감옥에 갇히고, 눈가리개를 한 다음 결국 단두대에서 머리가 잘린 모습들을 그렸다. 영국 화가 윌리엄 호가스William Hogarth의 〈화가와 그의 개 퍼그The Painter and his Pug〉는 자기 자신을 풍자한 작품으로 유명하다. 호가스는 자신의 초상화 옆에 있는 충직한 개 트럼프를 정성껏 그려 넣었는데, 그와 개의 모습이 똑 닮았다. 호가스가 그 개의 품종pug과 싸우기 좋아하는pugnacious 자신의 성격이 서로 통한다면서 말장난을 하는 듯하다. 그림을 자세히 보면 영국 문학을 대표하는 셰익스피어와 밀턴의 책이 호가스의 초상화를 받치고 있고, 팔레트에는 '아름다움(과 우아함의) 계보'라는 글이 새겨져 있다. 호가스는 이 그림을 통해 자신이 셰익스피어나 밀턴보다 뛰어나고, 비록 개가 혓바닥을 내밀고 있기는 하지만 자신과 개의 몸이 더 아름답다며 농담을 건네는 게 아닐까?

윌리엄 호가스,
〈화가와 그의 개 퍼그〉,
1754년.

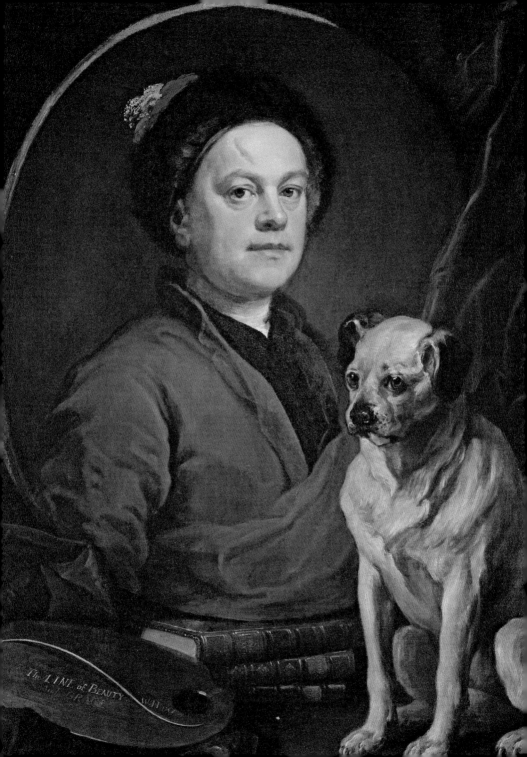

호가스는 음주, 도박, 게으름과 그 사이에서 벌어지는 사건들이 얼마나 위험한지 일깨우고 상류 사회와 하류 사회 모두의 허영심과 사회악, 변덕스러운 결혼 생활 등을 조롱하는 최고의 풍자화가였다. 1748년에 프랑스에서 돌아온 그는 영국의 문화와 가치관을 찬양하는 애국적인 유행가 '오, 전통 있는 영국의 로스트비프'에서 제목을 따온 그림을 그리기도 했다. 〈칼레의 문〉이라는 제목으로도 알려진 이 그림에서 그는 영불해협 건너편에 있는 프랑스에 대한 적대감을 감추지 못하고 맹비난하면서 조롱했다.

그 그림에는 영국식 선술집으로 옮기는 커다란 고깃덩어리를 보면서 군침을 흘리는 뚱뚱한 프랑스인 수도사와 놀라서 입을 딱 벌린 군인들이 등장한다. 그들은 날양파와 부실한 수프만 먹으면서 견뎌야 했다. 모자를 뒤집어쓴 세 명의 노파는 생선 바구니를 보면서 군침을 삼킨다. 어쩐지 바구니에 들어 있는 가자미 두 마리와 커다란 가오리가 찡그리고 못생긴 노파의 얼굴과 비슷하다. 호가스는 이 그림에도 자신을 그려 넣었다. 이번에는 프랑스 칼레의 문 앞에서 스케치하는 모습이다. 그는 거리를 관찰하면서 스케치했다는 이유로 적국敵國인 프랑스에서 간첩 혐의를 받아 실제로 체포된 적이 있다. 그러나 호가스는 주저 없이 프랑스 거리에 있는 자신의 모습을 그리면서 붓은 칼보다 강하다고 당당하게 주장하며, 가장 비폭력적인 무기인 농담을 침착하게 휘두르기까지 한다.

납작하고 이상하게 생긴 가오리를 호가스처럼 자신의 대표 작품에 그려 넣은 화가는 별로 없다. 하지만 최고의 정물 화가인 장밥티스트 시메옹 샤르댕도 가오리를 주인공으로 내세워 〈가오리 *The Ray*〉라는 작품을 그렸다. 내장을 반쯤 꺼낸 못생기고 번들번들한 가오리를 갈고리에 걸어 탁자 위에 매달은 장면이다. 탁자에는 굴처럼 좀 더 맛있어 보이는 해산물과 항아리, 냄비, 병이 놓여있고, 그 위에는 꼬리를 위로 올리고 와락 달려드는 고양이가 보인다. 탁자 끝에 위태롭게 놓인 칼이 그림 중앙에서 가오리를 위험에 빠뜨리고 폭력을 행사할 것 같은 느낌이다. 죽은 가오리를 보면서 마음이 즐거워지기도 하고 슬퍼지기도 한다. 상상력을 더 발휘하면 심한 매질을 당한 몸이나 십자가에 못 박힌 예수로 보이기도 한다. 샤르댕이 과장된 역사화나 종교화가 아니라 가볍다고 비난받던 정물화를 통해 예술적인 야심을 역설적으로 드러낸 작품으로 볼 수도 있다.

장 밥티스트 시메옹 샤르댕,
〈원숭이 화가〉,
1739~1740년.

정물화는 가장 인기를 얻었던 네덜란드에서조차
제대로 평가받지 못했다. 똑같이 그리는 정물화를
가장 낮은 단계에서 높이겠다는 노력을, '사소한
그림'이라는 별명으로 불리우곤 했다. 샤르댕이 일
상적인 물건들이 놓인 낮은 탁자 위에 곁눈질하는
듯한 가오리를 걸어놓은 장면을 그리면서 과격한
실험을 한 이유도 이 때문인 것 같다. 그는 실제처
럼 그린 다른 그림에서도 화가인 자신을 조롱한다.
우스꽝스러운 자화상일 수도 있는 〈원숭이 화가
The Monkey Painter〉에서는 화가 차림을 한 원숭이
가 캔버스에 그림을 그리려고 한다. 화가는 흉내쟁
이 원숭이처럼 자연을 모방하는 사람일 뿐이라는
의미 같다. 원숭이는 대담하게도 우리 혹은 샤르댕
자신을 날카로운 눈으로 바라보는 느낌이다.

다비드 트니어스,
〈부엌의 원숭이들〉,
1640년대 중반.

고전 미술에 '원숭이 그림'이라는 장르가 있다면 플랑드르 화가인 다비드 트니어스*David Teniers*는 분명 좋은 사례가 될 것이다. 그는 〈부엌의 원숭이들*Monkeys in the Kitchen*〉과 위병소에서 까부는 원숭이 병사들, 선술집에서 담배를 피우고 술을 마시고 있는 원숭이들, 이발소에서 가위질하는 침팬지를 상상으로 그렸다. 각각의 그림은 원숭이를 통해 인간의 행동을 조롱하면서 우리의 자만심을 되돌아보게 한다. 그중 〈부엌의 원숭이들〉은 특히 더 의미심장하다. 불 주위에서 원숭이들이 계급에 따라 무리지어 있다. 한 무리는 카드 게임을 하고, 중앙에 있는 무리는 금단의 열매인 사과를 먹고 있다. 이 지구에서 맨 먼저 잘못된 길을 갔던 인간의 실수를 되풀이하고 있는 셈이다. 원숭이 두 마리는 의자 위에 높이 앉아 있는데, 왠지 깃털 달린 모자를 쓰고 있는 원숭이가 이들 중 우두머리처럼 보인다. 그의 그림들은 지나치게 부풀려진 우리 인간의 자만심을 비웃는다. 그러면서 처음에는 사람들을 즐겁게 하는 농담이나 익살처럼 보이는 장면이 사실은 삶의 조건에 대한 심오하고 중요한 탐구를 담고 있을지도 모른다는 점을 증명한다.

생선과 동물이 만들어낸 기묘함이 그림의 숨겨진 의미를 전달하는 역할을 했다면, 영적이고 초자연적인 세계, 미신도 그런 역할을 할 수 있다. 헨리 푸젤리Henry Fuseli는 셰익스피어 작품 〈한여름 밤의 꿈 A Midsummer Night's Dream〉의 한 장면을 각색해 상상의 세계를 그렸다. 요정의 여왕 티타니아가 사랑의 묘약을 마신 후 머리가 당나귀 모양으로 바뀐 인간과 사랑에 빠지는 장면이다. 크고 작은 요정들이 날아다니고 곤충 머리의 남자가 등장하는, 꿈속처럼 환상적인 장면에서 뒤틀리고 빗나간 으스스한 사랑 이야기가 펼쳐진다. '야성적인 스위스 화가'로 알려진 푸젤리는 꿈과 악몽, 요정과 악마, 요정과 인간 사이 경계를 무너뜨렸다. 이 장면을 보는 사람들도 소용돌이에 휘말리듯 흐트러진 분위기에 빠져든다. 왼쪽 끝의 여성이 펴서 올린 두 개의 손가락은 악마나 남성의 어리석음을 상징한다. 푸젤리는 셰익스피어 희극의 어둡고 기괴한 면을 들추어내 무의식과 상상력이 날뛰는 광란의 흥청망청한 분위기를 만들어냈다.

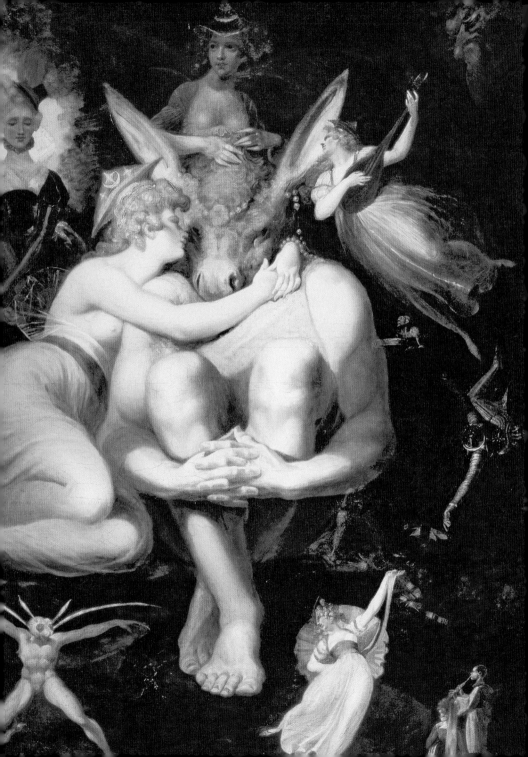

앞에서 다뤘던 피터르 브뤼헐의 웅장한 작품에서도 흥청망청 어지러운 분위기를 느낄 수 있다. 〈사육제와 사순절의 싸움*Fight Between Carnival and Lent*〉에서는 환상이 현실보다 앞자리를 차지하고, 유머와 농담, 우스꽝스러움이 사실보다 앞선다.

맥주통 위에 앉은 뚱뚱한 남자가 머리에 고기 파이를 이고 손에는 돼지머리를 끼운 꼬챙이를 들 채 균형을 잡으면서 행렬을 인도한다. 마음껏 먹어대는 사육제에서 남루한 차림새에 가면을 쓴 사람들, 신뢰할 수 없는 사람들은 몽상에 빠지고, 한센병 환자와 거지들은 절뚝거리면서 따라온다. 그림 왼쪽에서 병들고 일그러진 사람들이 사육제의 자유분방한 분위기를 즐긴다면, 오른쪽에서는 신앙심 깊고 경건하고 회개하면서 선한 일을 하는 사람들이 모여 사순절을 지키면서 금욕하고 있다. 도마와 청어 몇 마리만 들고 있는 수척한 수녀 모습이 사육제 분위기와 대조된다. 왼쪽의 선술집은 죄악이 가득하고 방탕한 장소, 오른쪽의 성당은 하나님의 뜻을 따르는 경건한 장소를 상징한다. 브뤼헐은 이 장면에 등장하는 200명 가까운 인물들을 하나하나 붓으로 그려 넣었다. 그런데 놀랍게도 브뤼헐 말고도 중세 시대에 이렇게 인물이 많이 등장하는 웅장한 장면을 그린 작가가 있었다.

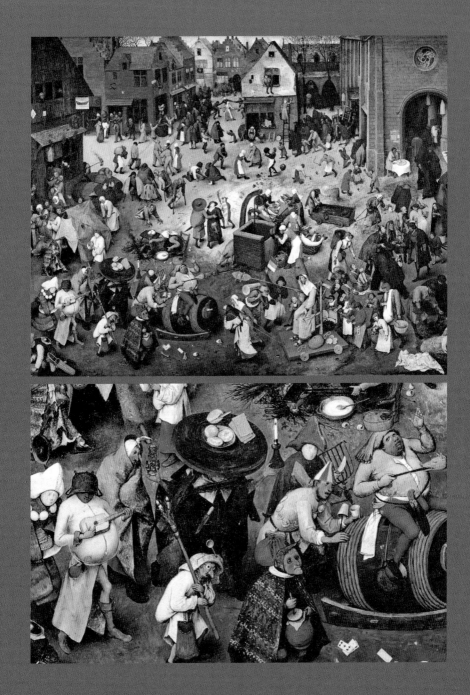

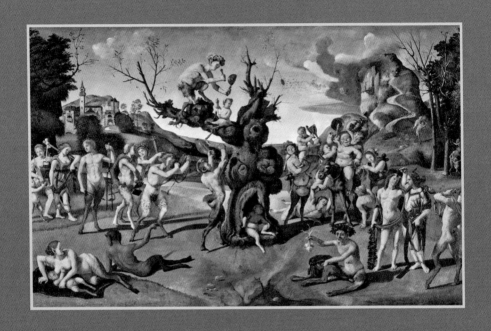

피에로 디 코지모,
〈꿀을 발견한 바쿠스〉,
1499년.

프롤로그에서 아버지와 아들의 이중 초상화를 통해 살펴보았던 피에로 디 코지모는 일찍이 활기 넘치는 바보들의 천국을 표현한 〈꿀을 발견한 바쿠스 *The Discovery of Honey by Bacchus*〉를 그리기도 했다. 이 그림을 의뢰한 피렌체의 부유한 후원자가 아마도 파티를 좋아했던 것 같다. 고대 의식인 바쿠스 축제를 그린 이 작품은 4월에 처음으로 꿀벌을 채취하는 모습을 그렸다. 그런데 그저 벌집을 습격하는 게 아니라 포도주의 신 바쿠스와 반인반수인 사티로스, 파우누스들이 모두 참여한다. 반쯤 취한 그들은 피리를 불고 악기를 두드리면서 벌을 나무로 불러들이고, 그 보상으로 달콤한 꿀을 먹으려고 한다. 벌집을 잘못 건드렸다 말벌에 쏘여 몸을 진흙에 비비거나 아예 그림 중앙의 나무 안에 들어간 인물도 보인다. 전체적으로 어지러운 느낌이지만, 앞쪽에 다리를 벌리고 앉은 목신木神이 양파를 내밀면서 우리를 다정하게 초대한다.

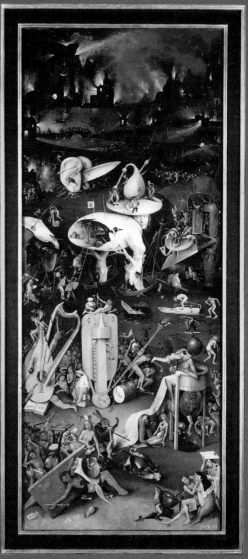

히에로니무스 보쉬,
〈쾌락의 정원〉,
1490~1500년.

히에로니무스 보쉬*Hieronymus Bosch* 역시 중세 시대의 위대한 화가로, 미술사 전체에서 가장 변화무쌍하고 야성적인 그림을 그렸다. 그의 그림에는 대부분 기괴하거나 외설적인 장면이 등장한다. 가장 작고 단순한 작품 〈어리석음의 치료*The Cure of Folly*〉에서는 수녀와 수도사 그리고 자격 없는 의사가 불쌍한 환자의 두개골을 잘라내는 수술을 하고 있다. 아마도 그의 머리에서 추잡한 생각을 제거하려는 것 같다. 그런데 사실 이 장면은 중세 시대에 실제로 했던 엉터리 수술을 소름 끼치게 기록한 것이다. 고전 미술에서 인간의 탐욕과 도둑질, 어리석고 추잡한 행동, 오만함을 상징하는 인물들은 우스꽝스러운 허구의 인물이라기보다 암울한 현실을 보여주는 인물인 경우가 많다.

보쉬의 대표작 〈쾌락의 정원*The Garden of Earthly Delight*〉은 인간의 광기를 잘 보여준다. 세 폭짜리 그림은 왼쪽의 비교적 차분한 에덴동산 장면에서 시작해 인간과 관련된 온갖 일들을 한꺼번에 묘사한 장면으로 넘어가고, 마지막으로 문명의 피할 수 없는 종말을 참혹하게 예고하는 장면으로 끝난다. 그는 세 폭의 작품 전체를 격동적인 사건이나 광란의 장면 묘사로 채웠다.

흉측한 모습의 괴물이나 악마들이 등장하는 무시무시한 장면 때문에 보쉬가 세상의 종말을 섬뜩하게 예언하고 있다고 생각할 수 있다. 하지만 벌거벗은 남자와 여자가 새, 동물들과 신나게 뛰노는 모습을 보면 유머와 공포가 동시에 느껴진다. 그들은 모두 서로에게 어떤 행동을 가하고 있다. 모두 충격적인 죄를 저지르고 부적절한 행동을 하거나 당한다. 달걀, 껍데기, 씨앗, 딸기 등 반복해서 등장하는 둥그런 이미지에는 좀 더 복잡한 상징이 들어 있다. 초자연적인 성격을 지닌 이것들은 계속 되살아나는 자연의 순환, 인간과 다른 모든 생물의 긴밀한 연결을 보여준다.

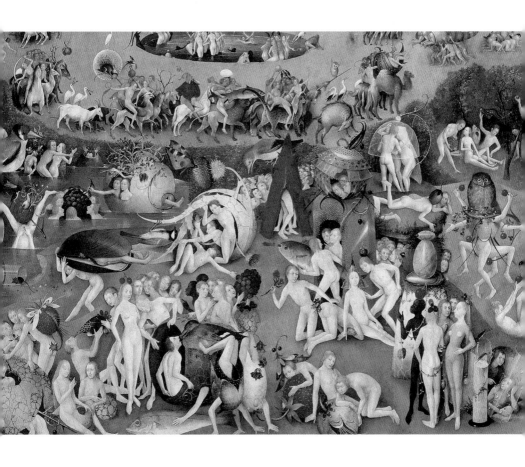

예술작품을 볼 때 우리는 T. A. B. U. L. A. 같은 예술 치료, 정화 과정을 거치면서 도덕적으로 진화하고, 우리 영혼의 가장 어두운 부분을 만나 타락한 인간의 실수에서 배운 다음, 영적인 깨우침에 이른다. 화가들은 이런 미지의 무의식으로 떠나는 여행을 우스꽝스러운 광란의 장면으로 표현했다. 나는 그런 작품들을 내면의 강력한 창조성이나 순수한 예술적 상상력에서 비롯된 우리 문화 최고의 예술로 평가한다.

8 액자 너머의 그림을 읽다
: 그리는 이의 마음을 보는 법

Theme 8 Art as Vision

눈이 아니라 마음으로 보는 게 중요하다.

헨리 데이비드 소로*Henry David Thoreau*, 1851년.

미술사에는 이례적인 작가가 많다. 어떤 작가는 한참 시대를 앞서가고, 어떤 작가는 한참 옛날로 거슬러 올라간다. 그 시대의 문화적 흐름이나 시대정신에서 벗어난 이 독특한 작가들에 대해 터무니없다거나 알 필요가 없다고 생각하는 경우가 많다. 하지만 예술에 혁혁한 공헌을 한 그들을 주변부로 내몰지 말아야 한다. 이런 작가들은 어두운 시대에 불을 밝히는 등대 역할을 하면서 다가올 세대를 위해 길을 안내했다. 개인적이고 허구적인 세계에 사로잡힌 상상력이든, 극단적인 자연 현상과 관련된 상상력이든 제대로 조명을 받아야만 한다.

너무 많아서 여기에서 일일이 열거하기 어려운(보쉬, 벨라스케스, 고야, 미켈란젤로와 렘브란트 등 앞에서 이야기한) 작가들이 당시의 기준에는 맞지 않았지만, 그들은 그들만의 새로운 길을 개척했다. 그 때문에 그들이 살았던 시대에는 그들의 작품이 논란의 대상이 되기도 했다. 이들은 단순히 화가라기보다 상상력과 창의력을 갖춘 선각자이자 예언자, 선구자였다. 그들은 그러나 자기 시대에는 쉽게 영향력을 발휘하거나 이해받지 못할 때가 많았다.

월리엄 블레이크,
〈유리즌의 첫 번째 책〉,
1794년.

영국 화가이자 시인, 유심론자, 선각자인 월리엄 블레이크William Blake는 동시대 영국 작가인 터너, 컨스터블과도 확연히 구분되는 자신만의 독특한 예술 세계를 개척했다. 그는 여덟 살 때 천사를 보았고, 얼마 지나지 않아 유령과 이야기했다고 주장했지만, 그의 예술을 그저 지나치게 흥분한 마음 상태에서 나왔던 것이라고 단정할 수는 없다.

블레이크는 오래전 작가들에게 경의를 표하지도, 그들의 작품을 흉내 내지도 않았지만 그의 상상력은 옛날 작가들과 비슷하다. 정확히는 시대를 거슬러 올라가는 그의 영혼이 급속하게 현대화하는 세계에 갇혔다고 할 수 있다.

그는 유명한 그림들을 인쇄하거나 장엄한 시의 삽화를 그리면서 열심히 일했고, 그 와중에도 자신의 책을 쓰면서 판화를 제작하고, 로스처럼 상상 속의 존재를 만들어내기도 했다. 인간의 상상력을 상징하는 로스는 유리즌이라는 인물을 창조한다. 유리즌은 손에 잡히는 이성의 영역을 상징한다. 〈유리즌의 첫 번째 책The First Book of Urizen〉한 페이지에는 '정신을 잃은 로스가 비참하게 울부짖는다'라는 설명이 붙어 있다. 로스는 죽을 수밖에 없는 인간을 만들기로 했던 결정에 대해 한탄한다. 창세기의 아담과 이브 이야기와 인류의 타락을 결합한 내용이다.

윌리엄 블레이크,
〈뉴턴〉,
1795~1805년.

블레이크는 종교에 관심이 없고 생각이 모자란 사
람들, 말하자면 자신처럼 끊임없이 하늘을 올려다
보지 않는 사람들의 고집스러움에 대해 한탄한다.
그는 중력을 발견한 자연과학의 아버지 아이작 뉴
턴 *Isaac Newton*을 그리기도 했다. 으스스한 물속에
서 몸을 구부리고 컴퍼스를 이용해 기하학적 세계
를 그리는 자기중심적인 과학자의 모습이다. 그 시
대에는 블레이크가 열정을 쏟은 작품에 아무도 관
심을 가지지 않았기 때문에, 그는 극소수만 이해하
는 작품을 창조하면서 자기 작품을 스스로 판단하
고 평가해야 했다. 한참 지나고 나서야 사람들은
그가 작품에 담았던 신화적 상상력을 이해하고 받
아들였다.

엘 그레코,
〈오르가스 백작의 매장〉.
1587년.

원래 이름은 도메니코스 테오토코폴로스*Doménikos Theotokópoulos*인 화가 엘 그레코*El Greco* 역시 자기가 살던 시대와 맞지 않았다. 그는 언제나 하늘을 올려다보면서 삶의 유한함을 뛰어넘으려 했다. 그는 금색 물감으로 그리스정교회의 성화를 그리면서 화가로서 첫발을 뗐고, 〈다섯 번째 봉인의 열림〉처럼 세상의 종말에 관한 환상을 그리기까지 오랫동안 눈부시게 활동했다. 그의 최고 작품으로 꼽히는 〈오르가스 백작의 매장*The Burial of the Count of Orgaz*〉은 스페인 톨레도에 있는 성당의 유명한 후원자였던 오르가스 백작이 매장되던 장면을 상상해서 그린 그림이다. 톨레도는 엘 그레코가 생애 마지막에 살았던 곳으로, 그곳 교구에서 이 작품을 의뢰했다. 그림은 오르가스 백작을 무덤에 매장하려는 순간 성 스테판과 성 어거스틴이 하늘에서 내려왔다는, 300년 전에 일어난 종교적인 기적을 묘사하고 있다.

엘 그레코는 그 지역 성직자들과 좋은 옷을 입고 애도하는 귀족들만(비록 300년이 지난 일이지만) 실물 크기로 그렸다. 하지만 그들로만 산토 토메 성당의 예배당 벽을 모두 채운 게 아니었다. 예수와 성모 마리아, 긴 옷을 입은 날개 달린 천사들이 하늘에서 지켜보고 있는 장면도 그렸다. 노아와 나사로, 모세 등 성경에 나오는 인물들이 하늘에서 장례식을 지켜보고 있다. 아래에 모여 있는 사람 중 엘 그레코의 아들은 그림 액자에 무릎을 꿇고 우리를 빤히 쳐다본다. 아버지의 훌륭한 그림이야말로 진짜 기적이라고 말하는 듯하다. 현실과 영적인 세계가 만나는 화가의 상상력이 너무 설득력 있게 표현되어 있어 한 백작의 영혼이 호위를 받으면서 천국의 문으로 올라가는 장면이 그닥 놀랍지 않다. 이 그림에서는 뛰어난 기교 말고도 엘 그레코 후기 작품의 특징인 양식의 충돌을 엿볼 수 있다. 엘 그레코는 르네상스, 매너리즘, 바로크 등 여러 양식을 조금씩 활용했지만 어느 양식도 충실히 지키지 않았다. 이 때문에 그는 동료 화가들과는 다른, 선지자 역할을 했다.

젠틸레 벨리니*Gentile Bellini*의 작품 〈산 마르코 광장의 행렬 *Procession in Piazza San Marco*〉은 의욕적인 모습의 사람들이 광장에 모여 있는 풍경을 묘사하고 있다. 이 거대한 작품은 그림의 무대인 베네치아 산 마르코 광장 가까이에 있는 아카데미아 미술관에 걸려 있다. 엘 그레코 작품처럼 이 작품도 아래위로 나누어진다. 윗부분은 두칼레 궁전과 산 마르코 대성당에서 반복적으로 나타나는 반구형 지붕과 아치 등 건축적인 요소들을 보여준다. 반면 아래에는 베네치아 사람들이 빽빽하게 모여 있다. 예수가 못 박힌 진짜 십자가의 조각에 경의를 표하기 위해 많은 사람이 행렬을 따라가고 있다. 십자가 조각은 황금 덮개로 덮은 상자 안에 들어 있다. 사람들은 이 십자가 유물이 기적을 일으킨다고 믿었다. 행렬 사이에서 무릎을 꿇고 있는 남자를 보면 알 수 있다. 죽어가던 아들을 위해 기도하던 그는 그 기도에 응답을 받았다고 한다. 행렬을 마치고 집으로 돌아가니 그의 아들은 완전히 회복되어 있었다. 북적이는 베네치아 상인과 시민들 사이에서 꿇어앉은 남자의 모습은 어떻게 우리 주위에서 신비하고 신성한 일이 벌어지는지, 그리고 어떻게 가장 작은 부분이 가장 큰 사건을 다시 조명하면서 전체 의미를 재해석하게 하는지 보여준다. 하지만 이 성스러운 십자가 조각이 영적인 깨달음을 의미한다는 사실을 이해하기 전에는 붉은 옷을 입고 꿇어앉은 인물이 거의 보이지 않는다. 작가가 자신의 상상을 그림 속에 숨겼기 때문에 쉽게 찾아내기 어렵다.

젠틸레 벨리니가 사망할 때까지 동생인 조반니*Giovanni Bellini*가 작업을 도울 때도 많았다. 성스러운 십자가 조각에 관한 또 다른 작품을 그릴 때도 조반니는 형을 도왔다. 십자가 조각이 다리에서 운하로 떨어졌는데, 사람들이 겨우 건질 때까지 기적적으로 물 위에 떠 있었다는 이야기를 그린 작품이다. 조반니 벨리니 자신의 상상력을 펼친 작품도 많다. 〈사막에 있는 성 프란체스코*St. Francis in the Desert*〉는 카메라 렌즈 밖에서 일어나는 일처럼 성 프란체스코가 우리가 볼 수 없는 황홀경에 빠진 순간을 묘사한다. 수도사 같은 인물이 웅장한 풍경 속에서 강렬한 경험을 하는 듯 황금빛에 물들어 있다. 그 무엇도 이 사람의 신앙심을 부인할 수 없다. 그는 모자가 달린 프란체스코회 수도사 옷을 입고 은둔하던 동굴 앞에 선 채 가시 면류관을 쓰고 십자가에 못 박힌 예수와 죽음에 관해 명상하는 듯 보인다. 허리띠에 있는 세 개의 매듭은 순종, 가난과 순결을 상징한다. 그가 어떤 경험을 하고 있는지는 명확하게 알 수 없으므로 상상력을 발휘해야 한다. 무아지경에 빠진 그는 우리 눈앞에서 뒤에 있는 산비탈과 하나가 되는 듯하다.(앞으로 내민 그의 왼쪽 맨발이 언덕 모양과 비슷하다.)

많은 화가가 눈에 보이지 않는 비현실적인 환상을 그렸다면, 세상을 독특하거나 새로운 시각으로 묘사하면서 현대 미술로 나가는 길을 연 화가들도 있다. 이들은 고전 미술의 선배 작가들이 1800년대 이전까지 개척하고 가르쳐온 모든 관습을 거부하면서 해체하고 단순화하거나 복잡하게 만들었다. 이를 이유로 그들 대부분은 일생을 조롱당하고 비판받으며 궁핍하게 살아야 했지만, 그들로 인해 무엇을 예술로 이해하고 받아들여야 할지에 대한 영역이 점점 더 넓어졌다. 사실 이런 과정은 우리가 그림을 보면서 R. A. S. A.의 리듬, 알레고리, 구도와 분위기를 읽을 때도 나타난다.

조반니 벨리니,
〈사막에 있는 성 프란체스코〉,
1476~1478년.

현대 미술의 특징이 나타나기 시작한 게 쿠르베, 들라크루아 *Delacroix*, 제리코 *Géricault* 같은 프랑스 사실주의 미술에서부터인지, 더 멀리 거슬러 올라가 스페인 화가 고야부터인지는 아직 논란의 여지가 있다. 어쨌든 마네 *Manet*와 에드가 드가 *Edgas Degas*에서 시작해 클로드 모네 *Claude Monet*에서 절정에 오른 19세기 파리의 인상주의 화가들은 현대 미술의 특징을 본격적으로 드러냈다고 볼 수 있다. 그들은 작업실에 틀어박혀 진지하게 계속 수정하면서 그리는 것보다 야외로 나가 그때그때 느끼는 '인상'을 재빨리 그려내기를 더 선호했다. 즉흥적인 붓질과 빛으로 가득한 이들의 그림은 추상화로 나아가는 길을 열어 놓았다. 인상주의 영향을 받은 폴 세잔 *Paul Cézanne*은 프랑스 남부 생트 빅투아르 산 주위의 풍경을 계속해서 곰곰 바라보면서 깊이, 명료성, 세밀함이나 정확한 묘사 등 회화의 전통적인 원칙을 모두 버렸다. 자연을 기하학적인 형태로 단순화해서 납작하게 그린 그의 그림은 점점 물감을 바른 평면이 되었다.

그는 똑같은 산의 풍경을 반복해서 그리는, 〈커다란 소나무와 생트 빅투아르 산 *Montagne Saite-Victoire with Latge Pine*〉 같은 유화와 수채화를 10여 점 정도 남겼다. 그의 그림에서 하늘과 땅은 점점 하나가 되고, 암벽 밑의 땅이 흔들리는 것 같다. 세잔은 대상을 항상 엄밀하게 관찰하면서 그렸지만, 똑같은 산을 그린 작품 치고는 각각의 작품이 너무 다르다. 그는 풍경을 묘사하던 전형적인 방식에 의문을 가지면서 새로운 길을 개척해나갔다. 열정적으로 휘두른 붓놀림을 보면 그가 말년 대부분을 바친 이 작품에서 자신의 불안을 표현했다는 사실을 알 수 있다.

폴 세잔,
〈커다란 소나무와 생트 빅투아르 산〉,
1887년.

클로드 모네,
〈수련 연작: 구름〉,
1915~1926년.

모네도 세잔처럼 눈앞에 보이는 풍경을 있는 그대로 정확하게 묘사하지는 않으려 했다. 대신 어떻게든 분위기를 충실하게 표현하려고 했다. 모네가 가장 심혈을 기울여 창작한 작품 〈수련 연작*Water lilies*〉을 보면 확실히 알 수 있다. 모네는 프랑스 지베르니에 있는 자신의 정원에 특별히 아름다운 연못을 만든 후 수련을 키우면서 유화로 250점이 넘는 수련 연작을 그렸다.
모네가 자연의 찬란한 아름다움을 표현하기 위해 그린 그림이지만, 그 그림에서 수련을 하나하나 알아보기는 어렵다. 시간을 갖고 한참 들여다보아야 수련의 형태가 눈에 들어온다. 이제는 파리 오랑주리 미술관, 뉴욕 메트로폴리탄 박물관이나 일본 나오시마 섬의 지추 미술관 등 세계 곳곳에 흩어진 수련 연작을 보면 비슷한 경험을 할 수 있다. 어디에서든 벽을 꽉 채운 수련 그림에 둘러싸여 모네의 시각으로 바라볼 수 있다.

세잔의 그림이 비교적 견고하다면, 모네가 그린 연못 풍경은 모든 형태가 해체되어 공기 속으로 흩어진다. 모네는 연못에 잔물결이 일 때의 순간적인 느낌을 전달하기 위해 두꺼운 물감 덩어리를 거의 그대로 그림 표면에 바르기도 했다. 어지러울 정도로 여러 번 재빠르게 붓질하면서 물감을 쌓아 올린 흐릿한 형태의 수련은 밝게 빛나면서 우둘투둘한 촉감이 느껴진다. 모네 역시 같은 대상을 끊임없이 반복해서 그리면서 자신의 예술을 갈고 닦았다. 또한 형태를 근본적으로 바꿔가며 일종의 보편적인 진리에 다가가는 게 목표였다. 적어도 미시적인 세계와 거시적인 세계를 동시에 보여주려고 했다. 그림을 가까이 다가가서 들여다보면 형태는 사라지고 이리저리 발린 물감 자국밖에 보이지 않는다. 그런데 몇 발자국 떨어져서 보면 연못 형태가 다시 나타난다. 물감 자국들이 모여 신비한 분위기와 느낌을 만들어내고, 형태를 짐작하게 만들기 때문인 것 같다.

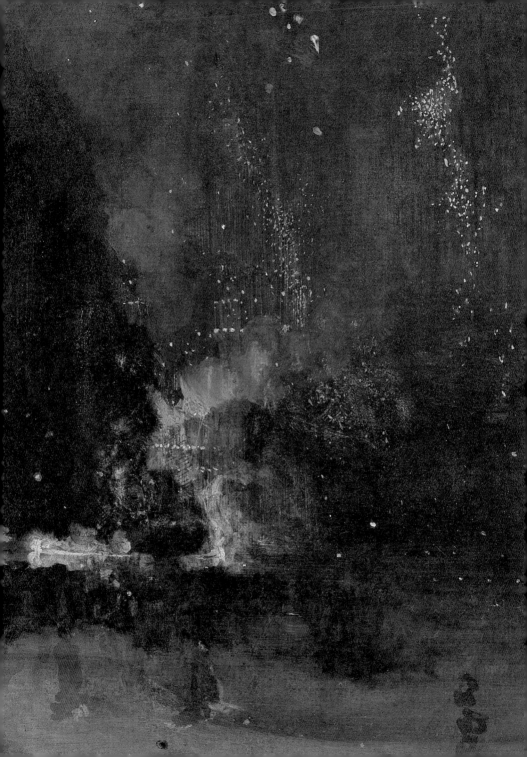

제임스 애벗 맥닐 휘슬러,
〈검은색과 금색의 녹턴: 떨어지는 불꽃〉,
1875년.

보는 이로 하여금 즉각적인 반응을 불러일으키는 작품은 어떻게
보아야 할까? 시간, 관계, 배경, 리듬, 알레고리, 구도 등의 방법
을 동원해 이런 작품을 감상하기는 어렵다. 1878년, 영국 법원
에서 관습을 전혀 따르지 않는 예술작품을 어떻게 보아야 할지
논쟁이 벌어졌다. 미국 화가 제임스 애벗 맥닐 휘슬러 *James
Abbott McNeill Whistler*는 심한 비난을 받은 자신의 작품을 변호
하면서 명예를 회복하기 위해 법정 투쟁을 벌였다. 휘슬러가 밤
의 불꽃놀이를 그린 작품 〈검은색과 금색의 녹턴: 떨어지는 불
꽃 *Nocturne: Black and Silver*〉은 '위험한 선례를 만들었다'는 비판
을 받았다. 빅토리아 시대를 대표하던 영국 평론가 존 러스킨은
그 작품에 대해 '사람들의 얼굴에 물감 통을 던졌다'고 가시 돋
친 비판을 했다. 존 러스킨은 몸이 너무 쇠약해 재판에 출석하지
못했기 때문에 법정에서 그 작품을 다시 맹비난하지는 못했다.
휘슬러는 작품을 그리는 데 걸린 시간은 이틀뿐이었지만 평생
축적한 경험이 담겨 있다며 변호했다.

제임스 애벗 맥닐 휘슬러,
〈녹턴: 푸른색과 은색—첼시〉,
1871년.

휘슬러는 재판에서 이겼지만 몇 푼 되지 않는 배상 금밖에 받지 못했다. 그는 막대한 재판 비용 때문에 파산 신청을 했고, 얼마 후 이탈리아로 떠났다. 휘슬러는 이후로도 녹턴 연작을 22점 그리면서 어두컴컴한 풍경을 잘 표현하는 화가로 유명해졌다. 그는 템스강 위를 떠도는 안개나 물보라 같이 그리기 불가능한 것들을 잘 포착했다. 〈녹턴: 푸른색과 은색—첼시 *Nocturne: Blue and Silver*〉는 달빛 아래 겨우 윤곽이 드러난 바지선과 어부를 보여준다. 이렇게 불완전하게 현상된 사진이나 음악 같은 그림들은 손에 닿지 않는 분위기, 리듬을 포착하게 한다. 그리고 우리를 T. A. B. U. L. A. R. A. S. A., 맨 처음의 백지상태로 돌아가게 한다. 이제 20세기로 넘어가면서 작가들은 겉으로 보이는 세상을 그대로 묘사하는 방식으로부터 더욱더 멀어진다. 맨 처음으로 돌아가 흰 종이, 빈 캔버스에서 시작한다. 어떤 방식으로 볼지는 점점 더 어려운 문제가 되고, 아무것도 그리지 않는 게 그 자체로 새로운 예술이 되었다. 새로운 시대가 열린 것이다.

프롤로그

1 렘브란트 판 레인, *에스더의 연회에 참석한 아하수에로 왕과 하만*, 1660년. 캔버스에 유채, 73×
94cm. 모스크바 푸시킨 미술관 소장, 2019 스칼라 사진.
Rembrandt van Rijn, *Ahasuerus and Haman at the Feast of Esther*, 1660. Oil .on canvas, 73×94
cm. Pushkin Museum of Fine Arts, Moscow. Photo 2019 Scala, Florence.

2 존 컨스터블, *새털구름 습작*, 1822년. 종이에 유채, 11.4×17.8cm. 런던 빅토리아 앤 앨버트 박물관
소장.
John Constable, *Study of Cirrus Clouds*, 1822. Oil on paper, 11.4×17.8cm. Victoria & Albert
Museum, London

3 요하네스 페르메이르, *열린 창가에서 편지를 읽는 여인*, 1657~1659년. 캔버스에 유채, 83×64.5
cm. 드레스덴 고전 거장 회화관 소장.
Johannes Vermeer, *Girl Reading a Letter at an open window*, 1657~1659. Oil on Canvas, 83×
64.5cm. Gemäldegalerie Alte Meister, Dresden.

4 자크 루이 다비드, *마라의 죽음*, 1793년. 캔버스에 유채, 165×128cm. 브뤼셀 벨에 왕립미술관
소장.
Jacques-Louis David, *The Death of Marat*, 1793. Oil on Canvas, 165×128cm. Royal Museums of
Fine Arts of Belgium, Brussels

5 파올로 우첼로(본명은 파올로 디 도노), *숲속의 사냥*, 1465~1470년. 패널에 템페라와 유채, 금박,

73.3×177cm. 옥스퍼드 대학 애슈몰린 미술관 소장.
Paolo Uccelo(Paolo di Dono), *The Hunt in the Forest*, 1465~1470. Tempera and oil on panel, with traces of gold, 73.3×177cm. Ashmolean Museum, University of Oxford

6 피에로 디 코지모, *줄리아노와 프란체스코 지암베르티 다 상갈로의 초상*, 1482~1485년. 패널에 유채, 47.5×33.5cm. 암스테르담 국립미술관 소장.
Piero di Cosimo, *Portraits of Giuliano and Francesco Giamberti da Sangallo*, 1482~1485. Oil on panel, 47.5×33.5cm. Rijksmuseum, Amsterdam.

7 얀 반 에이크, *십자가에 못 박힘; 최후의 심판*, 1440~1441년, 목재에서 옮긴 캔버스에 유채, 각 패널 56.5×19.7cm, 뉴욕 메트로폴리탄 미술관 소장. 1933년 플레처 기금, 2019년 메트로폴리탄 미술관/ 아트 리소스/ 스칼라 사진.
Jan van Eyck, *The crucifixion; The Last Judgement*, 1440~1441. Oil on canvas, transferred from wood, each panel 56.5×19.7cm. The Metropolitan Museum of Art, New York. Fletcher Fund, 1933. Photo 2019 The Metropolitan Museum of Art/ Art Resource/ Scala, Florence

8 레오나르도 다 빈치, *최후의 만찬*, 1494~1498년. 회벽 위에 템페라와 유채, 460×880cm. 밀라노 산타 마리아 델레 그라치에 성당 소장.
Leonardo da Vinci, *The Last Supper*, 1494~1498. Tempera and oil on plaster, 460×880cm. Church of Santa Maria delle Grazie, Milan

9 조반니 바티스타 티에폴로, *행성과 대륙의 알레고리*, 1752년. 캔버스에 유채, 185.4×139.4cm. 뉴욕 메트로폴리탄 미술관 소장. 1977년 찰스 라이츠먼 부부 기증.
Giovanni Battista Tiepolo, *Allegory of the Planets and Continents*, 1752. Oil on Canvas, 185.4×139.4cm. The Metropolitan Museum of Art, New York. Gift of Mr and Mrs Charles Wrightsman, 1977

10 피에로 델라 프란체스카, *그리스도의 세례*, 1437년 이후. 포플러 나무에 템페라, 167×116cm. 런던 내셔널갤러리 소장.
Piero della Francesca, *The Baptism of Christ*, after 1437. Tempera on poplar, 167×116cm. National Gallery, London

11 J. M. W. 터너, *노엄 성, 해돋이*, 1845년. 캔버스에 유채, 90.8×121.9cm. 런던 테이트 갤러리, 런던. 영국에 기증한 터너의 유산을 1856년에 받음. 2019년 테이트 갤러리 사진.

J. M. W. Tuner, *Norham Castle, Sunrise*, 1845. Oil on canvas, 90.8×121.9cm. Tate, London. Accepted by the nation as part of the Turner Bequest 1856. Photo 2019 Tate, London.

<div align="center">

– 1 –

</div>

1 니콜라 푸생, *파트모스 섬의 성 요한과 풍경*, 1640년. 캔버스에 유채, 100.3×136.4cm, 시카고 미술관 소장. A. A. 멍거 컬렉션, 1930.500.
Nicolas Poussin, *Landscape with St John on Patmos*, 1640. Oil on canvas, 100.3×136.4cm. Art Institute of Chicago. A. A. Munger Collection, 1930.500

2 산치오 라파엘로, *아테네 학당*, 1508~1511년. 프레스코, 500×770cm. 바티칸 서명의 방 소장.
Sanzio Raffaello, *The School of Athens*, 1508~1511. Fresco, 500×770cm. Room of the Segnatura, Vatican

3 요한 하인리히 빌헬름 티슈바인, *캄파냐에서의 괴테*, 1787년. 캔버스에 유채, 164×206cm, 프랑크푸르트 슈타델 미술관 소장.
Johann Heinrich Wilhelm Tischbein, *Goethe in the Roman Campagna*, 1787. Oil on canvas, 164×206cm. Städel Museum, Frankfurt

4 알브레히트 뒤러, *멜랑콜리아 I*, 1514년. 판화, 24×18.5cm. 뉴욕 메트로폴리탄 미술관 소장. 해리스 브리스베인 딕 기금.
Albrecht Dürer, *Melencolia I*, 1514. Engraving, 24×18.5cm. The Metropolitan Museum of Art, New York. Harris Brisbane Dick Fund, 1943

5 장 밥티스트 시메옹 샤르댕, *물컵과 커피포트*, 1761년. 캔버스에 유채, 32.4×41.3cm. 피츠버그 카네기 미술관 소장. PA. 하워드 A. 노블 기금.
Jean Baptiste-siméon Chardin, *Glass of Water and Coffeepot*, 1761. Oil on canvas, 32.4×41.3cm. Carnegie Museum of Art, Pittsburgh, PA. Howard A. Noble Fund

6 피터르 클라스, *해골과 깃펜이 있는 정물*, 1628년. 나무에 유채, 24.1×35.9cm. 뉴욕 메트로폴리탄 미술관 소장. 1949년 로저스 기금.
Pieter Claesz, *Still Life with a Skull and a Writing Quill*, 1628. Oil on wood, 24.1×35.9cm. The Metropolitan Museum of Art, New York. Rogers Fund, 1949. ·

7 프란시스코 데 수르바란, *하나님의 어린 양*, 1635~1640년. 캔버스에 유채, 37.3×62cm, 마드리드 프라도 미술관 소장.
 Francisco de Zurbarán, *Agnus Dei*, 1635~1640. Oil on canvas, 37.3×62cm. Museo del Prado, Madrid

8 니콜라 푸생, *아르카디아의 목자들*, 1638~1640년. 캔버스에 유채, 85×121cm, 파리 루브르 박물관 소장. RMN-그랑 팔레(루브르 박물관)/스테판 마레샬 사진.
 Nicolas Poussin, *The Arcadian Shepherds, or Et in Arcadia Ego*, 1638~40, Oil on Canvas, 85×121cm, Louvre, Paris. Photo RMN-Grand Palais(Musée du Louvre)/ Stéphane Maréchalle.

– 2 –

1 후안 마르티네스 몬타녜스와 무명 화가 작품으로 추정, *무원죄의 잉태*, 1628년. 나무에 채색과 금박, 144×49×53cm, 세비야 대학 수태고지 성당 소장. 다니엘 살바도르-알메이다 곤잘레스 사진.
 Attributed to Juan Martínez Montañés and unknown painter, *The Virgin of the Immaculate Conception*, 1628. Painted and gilded wood, 144×49×53cm. Church of the Anunciación, Seville University. Photo Daniel Salvador-Almeida Gonzalez

2 프란시스코 데 수르바란, *십자가에 못 박힘*, 1627년. 캔버스에 유채, 290.3×165.5cm. 시카고 미술관 소장. 로버트 A. 월러 기념 기금, 1954.15
 Francisco de Zurbarán, *The Crucifixion*, 1627. Oil on canvas, 290.3×165.5cm. Art Institute of Chicago. Robert A. Waller Memorial Fund, 1954.15

3 외젠 들라크루아, *흐트러진 침대*, 1825~1828년. 수채화, 18.5×29.9cm. 파리 루브르 박물관 소장. RMN-그랑 팔레(루브르 박물관)/ 미셸 우르타도 사진.
 Eugène Delacroix, *Le Lit Défait*, 1825~1828. Watercolour, 18.5×29.9cm. Louvre, Paris. Photo RMN-Grand Palais(Musée du Louvre)/ Michel Urtado.

4 (위) 귀스타브 카유보트, *마룻바닥을 대패질하는 사람들*, 1875년. 캔버스에 유채, 102×146.5cm. 파리 오르세 미술관. 오귀스트 르누아르를 통해 카유보트의 상속인이 기증.
 (above) Gustave Caillebotte, *The Floor Planers*, 1875. Oil in canvas, 102×146.5cm. Musée d'Orsay, Paris. Gift of Caillebotte's heirs through the intermediary of Auguste Renoir

5 (아래) 귀스타브 카유보트, *파리 거리; 비오는 날*, 1877년. 캔버스에 유채, 212.2×276.2cm. 시카고 미술관 소장. 찰스 H.와 메리 F. S. 우스터 컬렉션, 1964.33
 (below) Gustave Caillebotte, *Paris Street; Rainy Day*, 1877. Oil in canvas, 212.2×276.2cm. Art Institute of Chicago. Charles H. and Mary F. S. Worcester Collection, 1964.33

6 피터르 브뤼헐, *추수하는 사람들*, 1565년. 나무에 유채, 116.5×159.5cm. 메트로폴리탄 미술관, 뉴욕. 1919년 로저스 기금.
 Pieter Bruegel, *The Harvesters*, 1565. Oil on wood, 116.5×159.5cm. The Metropolitan Museum of Art, New York. Rogers Fund, 1919

7 알버트 카이프, *암소들과 함께 있는 양치기들*, 1640년대 중반. 캔버스에 유채, 101.4×145.8cm. 덜위치 미술관, 런던. 부르주아 유산, 1811
 Aelbert Cuyp, *Herdsmen with Cows*, mid-1640s. Oil on canvas, 101.4×145.8cm. Dulwich Picture Library, London. Bourgeois Bequest, 1811

8 피터르 드 호흐, '어머니의 일'로 알려진 *아이 머리에서 이를 잡는 어머니*, 1658~1660년, 캔버스에 유채, 52.5×61cm. 암스테르담 국립미술관. 암스테르담 시에서 대여
 Pieter de Hooch, *A Mother Delousing her child's Hair, known as 'A Mother's Duty'*, 1658~60. Oil on canvas, 52.5×61cm. Rijksmuseum, Amsterdam. On loan from the city of Amsterdam

9 카날리토, *석공의 작업장*, 1725년. 캔버스에 유채, 123.8×162.9cm. 내셔널 갤러리, 런던. 1823년 조지 보먼트 경이 기증한 후 1828년 내셔널 갤러리로 옮겨
 Canaletto, *The Stonemason's Yard*, 1725. Oil on canvas, 123.8×162.9cm. National Gallery, London. Sir George Beaumont Gift, 1823, passed to the National Gallery, 1828

10 베르나르도 벨로토, *폐허가 된 드레스덴의 크로이츠 교회*, 1765년. 개인 소장. 사진 본험스, 런던/브리지먼 이미지
 Bernardo Bellotto, *The Ruins of the Old Kreuzkirche, Dresden*, 1765. Private collection. Photo Bonhams, London/Bridgeman Images.

11 조슈아 레이놀즈, *오마이의 초상*, 1776년. 캔버스에 유채, 236×145.5cm. 개인 소장
 Sir Joshua Reynolds, *Omai*, 1776. Oil on canvas, 236×145.5cm. Private collection

12 디에고 벨라스케스, *후안 데 파레하*, 1650년. 캔버스에 유채, 81.3×69.9cm, 뉴욕 메트로폴리탄

미술관 소장. 플레처, 로저스 기금. 애들레이드 밀턴 드 그룻 씨(1876~1967년)의 유산과 '미술관의 친구들'의 기부로 1971년에 구입.
Diego Velázquez, *Juan de Pareja*, 1650. Oil on canvas, 81.3×69.9㎝. The Metropolitan Museum of Art, New York. Purchase, Fletcher and Rogers Funds, and Bequest of Miss Adelaide Milton de Groot(1876~1967), by exchange, supplemented by gifts from friends of the Museum, 1971

13 이시도라 매스터 작품으로 추정, *여성의 미라 초상화*, 100년. 나무에 밀랍 그림, 금박, 천, 47.9×36㎝. 로스앤젤레스 J 폴 게티 미술관 소장. 81.AP.42
Attributed to the Isidora Master, *Mummy Portrait of a woman*, AD 100. Encaustic on wood, gilt, linen, 47.9×36㎝. The J. Paul Getty Museum, Los Angeles, 81.AP.42

<center>- 3 -</center>

1 존 마틴, *아수라장*, 1841년. 캔버스에 유채, 123×184㎝. 파리 루브르 박물관 소장. RMN-그랑 팔레(루브르 박물관)/ 제나르 블로 사진.
John Martin, *Pandemonium*, 1841. Oil on canvas, 123×184㎝. Louvre, Paris. Photo RMN-Grand Palais(Musée du Louvre)/ Gérard Blot

2 미켈란젤로 메리시 다 카라바조, *체포되는 그리스도*, 1602년. 캔버스에 유채, 135.5×169.5㎝. 더블린 아일랜드 국립미술관 소장. 더블린 리슨 스트리트에 있는 예수회 단체가 1992년에 아일랜드 국립미술관에서 무기한 대여했다. 이 작품을 예수회에 기증했던 마리 리 윌슨 박사의 너그러운 마음을 생각해서다. 아일랜드 국립미술관 사진.
Michelangelo Merisi da Caravaggio, *The Taking of Christ*, 1602. Oil on canvas, 135.5×169.5㎝. National Gallery of Ireland, Dublin. On indefinite loan to the National Gallery of Ireland from the Jesuit Community, Leeson St, Dublin, who acknowledge the kind generosity of the late Dr Marie Lea-Wilson, 1992, L. 14702. Photo National Gallery of Ireland

3 아르테미지아 젠틸레스키, *홀로페르네스의 목을 베는 유디트*, 1620년. 캔버스에 유채, 146.5×108㎝. 피렌체 우피치 미술관.
Artemisia Gentileschi, *Judith Beheading Holofernes*, 1620. Oil on canvas, 146.5×108㎝. The Uffizi, Florence.

4 후세페 데 리베라, *성 바르톨로메오의 순교*, 1634년. 캔버스에 유채, 104×113㎝. 워싱턴 국립미

술관 소장. 50주년 기념 기증 위원회에서 기증. 1990.137.1
Jusepe de Ribera, *The Martyrdom of St Bartholomew*, 1634. Oil on canvas, 104×113cm.
National Gallery of Art, Washington. Gift of the 50th Anniversary Gift Committee, 1990.137.1

5　테오도르 제리코, *메두사호의 뗏목*, 1819년. 캔버스에 유채, 491×716㎝. 파리 루브르 박물관 소
　장. RMN-그랑 팔레(루브르 박물관)/ 미셸 우르타도 사진.
　Théodore Géricault, *The Raft of the Medusa*, 1819. Oil on canvas, 491×716cm. Louvre, Paris.
　Photo RMN-Grand Palais(Musée du Louvre)/ Michel Urtado.

6　피터르 파울 루벤스, *호랑이, 사자와 표범 사냥*, 1615~1617년. 캔버스에 유채, 248×318.3㎝. 렌
　미술관 소장, 2019 요스/스칼라 사진.
　Peter Paul Rubens, *Tiger, Lion and Leopard Hunt*, 1615~1617. Oil on canvas, 248×318.3cm.
　Musée des Beaux Arts, Rennes. Photo 2019 Josse/Scala, Florence.

7　안중식, *영광풍경도*, 1915년. 비단에 수묵담채, 170×473㎝. 서울 삼성미술관 리움 소장.
　An Jung sik, *View of Yeonggwang Town*, 1915. Ink and light colours on silk, 170×473cm. Leeum,
　Samsung Museum of Art, Seoul.

8　살바토르 로자, *엠페도클레스의 죽음*, 1665~1670년. 캔버스에 유채, 135×99㎝. 개인 소장.
　Salvator Rosa, *The Death of Empedocles*, 1665~1670. Oil on canvas, 135×99cm. Private collection

9　토머스 콜, *제국의 과정: 파괴, 1836년*. 캔버스에 유채(안감에 댄), 99.7×161.3㎝. 뉴욕 역사협회
　소장. 뉴욕 화랑이 기증.
　Thomas Cole, *The Course of Empire: Destruction*, 1836. Oil on canvas(relined), 99.7×161.3cm.
　New York Gallery of the Fine Arts.

10　루카스 크라나흐, *젊음의 샘*, 1546년. 패널에 유채, 122.5×186.5㎝. 베를린 국립회화관. 2019 요
　그 P. 안더스/ 스칼라, 피렌체 사진.
　Lucas Cranach, *Fountain of Youth*, 1546. Oil on panel, 122.5×186.5cm. Gemäldegalerie, Berlin.
　Photo 2019 Jörg P. Anders/ Scala, Florence

1 레오나르도 다 빈치, *흰 담비를 안고 있는 여인*, 1490년. 캔버스에 유채, 54.8×40.3㎝. 크라쿠프
 차르토리스키 미술관 소장.
 Leonardo da Vinci, *Lady with an Ermine*, 1490. Oil on canvas, 54.8×40.3㎝. Princes Czartoryski
 Museum, Kraków

2 산드로 보티첼리, *비너스의 탄생*, 1485년. 캔버스에 템페라, 172.5×278.5㎝. 피렌체 우피치 미
 술관 소장.
 Sandro Botticelli, *Birth of Venus*, 1485. Tempera on canvas, 172.5×278.5㎝. The Uffizi, Florence

3 장 오귀스트 도미니크 앵그르, *발팽송의 목욕하는 여인*, 1808년, 캔버스에 유채, 146×97㎝. 파
 리 루브르 박물관 소장.
 Jean Auguste Dominique Ingres, *The Bather, known as 'the Valpinçon Bather'*, 1808. Oil on
 canvas, 146×97㎝. Louvre, Paris

4 로렌스 알마 타데마, *로마 황제 헬리오가발루스의 장미*, 1888년. 후안 안토니오 페레스 시몽 컬렉
 션, 멕시코.
 Lawrence Alma-Tadema, *The Roses of Heliogabalus*, 1888. Oil on canvas, 132.7×214.4㎝.
 Collection Juan Antonio Pérez Simón, Mexico.

5 티치아노 베첼리오, *거울을 보는 비너스*, 1555년. 캔버스에 유채, 124.5×105.5㎝. 워싱턴 국립
 미술관 소장. 앤드류 W. 멜론 컬렉션 1937.1.34
 Tiziano Vecellio, *Venus with a Mirror*, 1555. Oil on canvas, 124.5×105.5㎝. National Gallery of
 Art, Washington. Andrew W. Mellon Collection 1937.1. 34

6 피터르 파울 루벤스, *님프와 사티로스*, 1638~1640년. 캔버스에 유채, 139.7×167㎝. 마드리드
 프라도 미술관 소장. 2019 MNP/ 스칼라, 피렌체 사진.
 Peter Paul Rubens, *Nymphs and Satyrs*, 1638~1640. Oil on canvas, 139.7×167㎝. Museo del
 Prado, Madrid. Photo 2019 MNP/ Scala, Florence

7 요하네스 페르메이르, *우유 따르는 하녀*, 1660년. 캔버스에 유채, 45.5×41㎝. 암스테르담 국립
 미술관. 렘브란트 협회 지원으로 1908에 구입.
 Johannes Vermeer, *The Milkmaid*, 1660. Oil on canvas, 45.5×41㎝. Rijksmuseum, Amsterdam,

Purchased with the support of the Vereniging Rembrandt, 1908

8 프라 안젤리코, *수태고지*, 1438~1445년. 프레스코, 230×297cm. 피렌체 산 마르코 수도원 소장.
 Fra Angelico, *Annunciation*, 1438~1445. Fresco, 230×297cm. Monastery of San Marco, Florence

– 5 –

1 마티아스 그뤼네발트, *이젠하임 제단화*, 1512~1516년. 패널에 템페라와 유채, 269×307cm. 콜
 마르 운터린덴 박물관 소장. 운터린덴 박물관, 콜마르/ 브리지먼 이미지 사진.
 Matthias Grünewald, *The Isenheim Altarpiece*, 1512~1516. Tempera and oil on panel, 269×307
 cm. Unterlinden Museum, Colmar. Photo Musée Unterlinden, Colmar/ Bridgeman Images

2 한스 홀바인, *무덤 안의 그리스도*, 1521~1522년. 캔버스에 유채, 200×30.5cm. 바젤 미술관 소장.
 Hans Holbein, *The Dead Christ in the Tomb*, 1521~1522. Oil on canvas, 200×30.5cm.
 Kunstmuseum, Basel

3 안드레아 만테냐, *돌아가신 그리스도와 슬퍼하는 세 사람*, 1470~1474년. 캔버스에 템페라, 68×
 81cm. 밀라노 브레라 미술관 소장.
 Andrea Mantegna, *The Dead Christ and Three Mourners*, 1470~1474. Tempera on canvas, 68×
 81cm. Pinacoteca di Brera, Milan

4 프란시스코 드 고야, *1808년 5월 3일*, 1814년. 캔버스에 유채, 268×347cm. 마드리드 프라도 미
 술관 소장.
 Francisco de Goya, *The Third of May 1808 in Madrid, or 'The Executions'*, 1814. Oil on canvas,
 268×347cm. Museo del Prado, Madrid

5 앙투안 장 그로, *자파의 흑사병 환자를 찾아간 나폴레옹*, 1804년. 캔버스에 유채, 523×715cm. 파
 리 루브르 박물관 소장. RMN-그랑 팔레(루브르 박물관)/ 티에리 르 마주 사진.
 Antoine Jean Gros, *Bonaparte Visiting the Victims of the Plague at Jaffa, March 11, 1799*, 1804.
 Oil on canvas, 523×715cm. Louvre, Paris. Photo RMN-Grand Palais(Musée du Louvre)/ Thierry
 Le Mage.

6 프란시스코 드 고야, *아들을 잡아먹는 사투르누스*, 1802~1823년. 캔버스로 옮긴 벽화, 143.5×

81.4cm. 마드리드 프라도 미술관.
Francisco de Goya, *Saturn Devouring his son*, 1820~1823. Oil Mural transferred to canvas, 143.5 ×81.4cm. Museo del Prado, Madrid

7 마사초, *낙원에서 추방된 아담과 이브*, 1427년. 프레스코, 피렌체 산타 마리아 델 카르미네 성당 브란카치 예배당 소장
 Tommaso Masaccio, *Adam and Eve Banished from Paradise*, 1427. Fresco. Brancacci Chapel, Santa Maria del Carmine, Florence.

8 한스 발둥 그린, *죽음과 여성*, 1520년. 나무에 템페라와 유채, 29.8×17.1cm. 바젤 미술관 소장.
 Hans Baldung Grien, *Death and the Woman*, 1520. Oil and tempera on wood, 29.8×17.1cm. Kunstmuseum Basel.

9 티치아노 베첼리오, *아폴로와 마르시아스*, 1550~1576년. 캔버스에 유채, 220×204cm. 올로모츠 크로메리츠 대주교 박물관 소장. 즈데네크 소도마 사진.
 Tiziano Vecellio, *Apollo and Marsyas*, 1550~1576. Oil on canvas, 220×204cm. Archdiocesan Museum Kroměříž, olomouc. Photo Zdeněk Sodoma

— 6 —

1 요하네스 페르메이르, *회화 예술*, 1666~1668년. 캔버스에 유채, 120×100cm. 비엔나 미술사 박물관 소장.
 Johannes Vermeer, *The Art of Painting*, 1666~1668. Oil on canvas, 120×100cm. Kunsthistorisches Museum, Vienna

2 프란시스코 드 고야, *카를로스 4세 가족*, 1800년. 캔버스에 유채, 280×336cm. 마드리드 프라도 미술관 소장.
 Francisco de Goya, *The Family of Carlos IV*, 1800. Oil on canvas, 280×336cm. Museo del Prado, Madrid

3 디에고 벨라스케스, *시녀들*, 1656년. 캔버스에 유채, 20.5×281.5cm. 마드리드 프라도 미술관 소장.
 Diego Velázquez, *Las Meninas*, 1656. Oil on canvas, 320.5×281.5cm. Museo del Prado, Madrid.

4 카스파 다비트 프리드리히, *안개 바다 위의 방랑자*, 1817년. 캔버스에 유채, 94.8×74.8㎝. 함부르크 미술관 소장.
 Caspar David Friedrich, *Wanderer Above the Sea of Fog*, 1817. Oil on canvas, 94.8×74.8㎝. Kunsthalle Hamburg.

5 귀스타브 쿠르베, *화가의 작업실; 나의 7년 동안 예술적, 도덕적인 삶을 요약한 진짜 알레고리*, 1854~1855년. 캔버스에 유채, 361×598㎝. 파리 오르세 미술관 소장. 오르세 미술관/디스트 RMN-그랑 팔레/ 파트리스 슈미트 사진.
 Gustave Courbet, *The Artist's Studio, a real allegory summing up seven years of my artistic and moral life*, 1854~1855. Oil on canvas, 361×598㎝. Musée d'Orsay, Paris. Photo Musée d'Orsay, Dist. RMN-Grand Palais/ Patrice Schmidt

6 에두아르 마네, *풀밭 위의 점심 식사*, 1863년. 캔버스에 유채, 208×264.5㎝. 파리 오르세 미술관 소장. 1906년 에티엔 모로 기증. RMN-그랑 팔레(오르세 미술관)/ 에르베 르원도스키 사진.
 Edouard Manet, *Lunch on the Grass(Le Déjeuner sur l'herbe)*, 1863. Oil on canvas, 208×264.5㎝. Musée d'Orsay, Paris. Photo RMN-Grand Palais(Musée d'Orsay)/HervéLewandowski.

7 귀스타브 쿠르베, *바닷가*, 1865년. 캔버스에 유채, 53.5×64㎝. 쾰른 발라프 리하르츠 미술관과 코르부 재단 소장. 라인슈츠 빌다시프, rba_c004959 사진.
 Gustave Courbet, *The Beach*, 1865. Oil on canvas, 53.5×64㎝. Wallraf Richartz Museum & Fondation Corboud, Cologne. Photo Rheinisches Bildarchiv, rba_c004959

8 미켈란젤로 부오나로티, '론다니니의 피에타'로 알려진 *피에타*, 1559~1564년. 대리석, 높이 195㎝. 밀라노 스포르체스코 성 소장. 아주르 포토/ 알라미 스톡 포토 사진.
 Michelangelo Buonarroti, *PietàKnown as the the Rondanini Pietà*, 1599~1564. Marble, height 195. Castello sforzesco, Milan. Photo Azoor Photo/Alamy Stock Photo

– 7 –

1 프란스 할스, *웃고 있는 기사*, 1624년. 캔버스에 유채, 83×67.3㎝. 런던 월리스 컬렉션 소장.
 Frans Hals, *The Laughing Cavalier*, 1624. Oil on canvas, 83×67.3㎝. The Wallace Collection, London

2 장 오노레 프라고나르, *연애 편지*, 1770년대 초. 캔버스에 유채, 83.2×67cm. 뉴욕 메트로폴리탄
 박물관 소장. 줄스 베이치 컬렉션, 1949
 Jean HonoréFragonard, *The Love Letter*, early 1770s. Oil on canvas, 83.2×67cm. The
 Metropolitan Museum of Art, New York. The Jules Bache Collection, 1949

3 장 앙투안 바토, *피에로*, 1718~1719년. 캔버스에 유채, 185×150cm. 파리 루브르 박물관 소장.
 루브르 박물관, 파리/ 브리지먼 이미지 사진.
 Jean Antoine Watteau, *Pierrot, formerly known as Gilles*, 1718~1719. Oil on canvas, 185×150cm.
 Louvre, Paris. Photo Louvre, Paris/ Bridgeman Images

4 윌리엄 호가스, *화가와 그의 개 퍼그*, 1754년. 캔버스에 유채, 90×69.9cm. 런던 테이트 갤러리
 소장. 2019 테이트 갤러리 사진.
 William Hogarth, *The Painter and his pug*, 1745. Oil on canvas, 90×69.9cm. Tate, London. Photo
 2019 Tate, London

5 장 밥티스트 시메옹 샤르댕, *가오리*, 1725~1726년. 캔버스에 유채, 114×146cm. 파리 루브르 박
 물관 소장.
 Jean Baptiste Siméon Chardin, *The Ray*, 1725~1726. Oil on canvas, 114×146cm. Louvre, Paris

6 장 밥티스트 시메옹 샤르댕, *원숭이 화가*, 1739~1740년. 캔버스에 유채, 73×59cm. 파리 루브르
 박물관. RMN-그랑 팔레(루브르 박물관)/ 르네 가브리엘 오제다 사진.
 Jean Baptiste Siméon Chardin, *The Monkey Painter*, 1739~1740. Oil on canvas, 73×59cm.
 Louvre, Paris. Photo RMN-Grand Palais(Musée du Louvre)/ RenéGabriel Ojéda.

7 다비드 트니에르, *부엌의 원숭이들*, 1640년대 중반. 캔버스에 유채, 36×50cm. 상 페테르부르크
 국립 에르미타주 미술관 소장. 국립 에르미타주 미술관/ 블라디미르 테레베린 사진.
 David Teniers, *Monkeys in the Kitchen*, mid 1640s. Oil on canvas, 36×50cm. The State
 Hermitage Museum, St Petersburg. Photo The State Hermitage Museum/Vladimir Tereberin.

8 헨리 푸젤리, *시중드는 요정들에게 둘러싸여 깨어난 티타니아가 아직 당나귀 머리를 쓰고 있는
 보텀에게 미친 듯 매달리다*, 1793~1794년. 캔버스에 유채, 169×135cm. 취리히 미술관 소장. 취
 리히 미술관/ 브리지먼 이미지 사진.
 Henry Fuseli, *Titania Awakes, Surrounded by Attendant Fairies*, *clinging rapturously to Bottom,
 still wearing the Ass's Head*, 1793~1794. Oil on canvas, 169×135cm. Kunsthaus Zurich. Photo

Kunsthaus Zurich/Bridgeman Images.

9 피터르 브뤼헐, *사육제와 사순절의 싸움*, 1559년. 나무에 유채, 118×164.5㎝. 비엔나 미술사 박
 물관 소장.
 Pieter Bruegel, *Fight Between Carnival and Lent*, 1559. Oil on wood, 118×164.5㎝.
 Kunsthistorisches Museum, Vienna.

10 피에로 디 코지모, *꿀을 발견한 바쿠스*, 1499년. 패널화, 79.2×128.5㎝. 매사추세츠 우스터 미술
 관 소장. 우스터 미술관/ 브리지먼 이미지 사진.
 Piero di Cosimo, *The Discovery of Honey by Bacchus*, 1499. Painting on panel, 79.2×128.5㎝.
 Worcester Art Museum, MA. Photo Worcester Art Museum/Bridgeman Images.

11 히에로니무스 보쉬, *쾌락의 정원*, 1490~1500년. 떡갈나무 패널에 그리자이유와 유채, 205.6×
 386㎝. 마드리드 프라도 미술관 소장.
 Hieronymus Bosch, *The Garden of Earthly Delights*, 1490~1500. Grisaille, oil on oak panel, 205.6
 ×386㎝. Museo del Prado, Madrid.

- 8 -

1 윌리엄 블레이크, *유리즌의 첫 번째 책*, 1794년. 릴리프 에칭, 11.9×10.5㎝. 런던 대영박물관 소
 장. 대영박물관 신탁관리인 사진.
 William Blake, *The First Book of Urizen*, 1794. Relief etching, 11.9×10.5㎝. The British Museum,
 London. Photo The Trustees of the British Museum

2 윌리엄 블레이크, *뉴턴*, 1795~1805년. 종이에 컬러 인쇄, 잉크와 수채, 40×60㎝. 런던 테이트
 갤러리 소장. 1939년에 W. 그레이엄 로버슨이 기증. 사진 2019년 테이트 갤러리 사진.
 William Blake, *Newton*, 1795~1805. Colour print, ink and watercolour on paper, 40×60㎝. Tate,
 London. Presented by W. Graham Robertson 1939. Photo 2019 Tate, London.

3 엘 그레코, *오르가스 백작의 매장*, 1587년. 캔버스에 유채, 480×360㎝. 톨레도 산토 토메 성당
 소장. 2019 스칼라 사진.
 El Greco, *The Burial of the Count of Orgaz*, 1587. 480×360㎝. Iglesia de Santo Tomé, Toledo.
 Photo 2019 Scala, Florence.

4 젠틸레 벨리니, *산 마르코 광장의 행렬*, 1496년. 캔버스에 템페라와 유채, 367×745cm. 베네치아 아카데미아 미술관 소장.
Gentile Bellini, *Procession in Piazza San Marco*, 1496. Tempera and oil on canvas, 367×745cm. Gallerie dell'Accademia, Venice

5 조반니 벨리니, *사막에 있는 성 프란체스코*, 1476~1478년. 패널에 유채, 124.1×140.5cm. 뉴욕 프릭 컬렉션 소장. 헨리 클레이 프릭 유산. 2019 미술 이미지/ 헤리티지 이미지/ 스칼라 사진.
Giovanni Bellini, *St Francis in the Desert*, 1476~1478. Oil on panel, 124.1×140.5cm. The Frick collection, New York. Henry Clay Frick Bequest. Photo 2019 Fine Art Images/ Heritage Images/ Scala, Florence.

6 폴 세잔, *커다란 소나무와 생트 빅투아르 산*, 1887년. 캔버스에 유채, 66.8×92.3cm. 런던 코톨드 갤러리.
Paul Cézanne, *Montagne Sainte Victoire with Large Pine*, 1887. Oil on canvas, 66.8×92.3cm. The Courtauld Gallery, London.

7 클로드 모네, *수련 연작: 구름*, 1915~1926년, 캔버스에 유채, 200×1275cm. 파리 오랑주리 미술관. RMN-그랑 팔레(오랑주리 미술관)/ 미셸 우르타도 사진.
Claude Monet, *Water Lilies: The Clouds*, 1915~26. Oil on canvas, 200×1275cm. Musée de l'orangerie, Paris. Photo RMN-Grand Palais(Musée du Louvre)/ Michel Urtado.

8 제임스 애벗 맥닐 휘슬러, *검은색과 금색의 녹턴: 떨어지는 불꽃*, 1875년. 패널에 유채, 60.3×46.6cm. 디트로이트 미술관 소장. 덱스터 M. 페리 주니어 기증.
James Abbott McNeill Whistler, *Nocturne in Black and Gold, the Falling Rocket*, 1875. Oil on panel, 60.3×46.6cm. Detroit Institute of Arts. Gift of Dexter M. Ferry, Jr.

9 제임스 애벗 맥닐 휘슬러, *녹턴: 푸른색과 은색-첼시*, 1871년. 나무에 유채, 50.2×60.8cm. 런던 테이트 갤러리 소장. 1972년에 레이철과 진 알렉산더 유산을 기증. 2019년 테이트 갤러리 사진.
James Abbott McNeill Whistler, *Nocturne: Blue and Silver-Chelsea*, 1871. Oil on wood, 50.2×60.8cm. Tate, London. Bequeathed by Miss Rachel and Miss Jean Alexander 1972. Photo 2019 Tate, London.

국내 번역 출간

- 존 버거, 《다른 방식으로 보기》

 Berger, John, *Ways of Seeing*, London, 1972

- 앤서니 블런트, 《이탈리아 르네상스 미술론》

 Blunt, Anthony, *Artistic Theory in Italy 1450~1600*, Oxford, 1963

- 로라 커밍, 《자화상의 비밀-예술가가 세상에 내놓은 얼굴》

 Cumming, Laura, *A Face to the World: On Self Portraits*, London, 2010

- 크리스토퍼 델, 《명작이란 무엇인가?》

 Dell, Christopher, *What Makes a Masterpiece?*, London and New York, 2010

- 에른스트 H. 곰브리치, 《서양미술사》

 Gombrich, E. H., *The Story of Art*, London, 2006

- 리즈 리딜, 《그림이 보인다-그림이 어려운 당신을 위한 감상의 기술》

 Rideal, Liz, *How to Read Paintings: A Crash Course in Meaning and Method*, London, 2014

- 조르조 바사리, 《르네상스 미술가 평전》

 Vasari, Giorgio, *The Lives of the Artists*, Oxford, 1991

- 오시안 워드, 《T A B U L A: 현대미술의 여섯 가지 키워드》

 Ward, Ossian, *Ways of Looking: How to Experience Contemporary Art*, London, 2014

그 외 도서

- 마셜 베커 등, 《미술의 역사 3만 년: 시간과 공간을 넘나드는 인간의 창조성 이야기》, 2007
 Marshall Becker, et. at., *30,000 Years of Art: The Story of Human Creativity Across Time and Space*, London, 2007

- 틸 홀거 보셔트, 《반 에이크에서 뒤러까지: *네덜란드 초기 르네상스 그림이 유럽 미술에 끼친 영향*》, 2010
 Borchert, Till Holger, *Van Eyck to Dürer: The Influence of Early Netherlandish Painting on European Art*, London and New York, 2010

- 세이비어 브레이 등, 〈고야: 초상화들〉, 전시 카탈로그, 내셔널갤러리, 2015
 Bray, Xavier, et. al., *Goya: The Portraits*, exh. cat., National Gallery, London, 2015

- 세이비어 브레이 등, 〈실제 모습의 성인聖人: 1600~1700 스페인 회화와 조각〉, 전시 카탈로그, 내셔널갤러리, 2009
 Bray, Xavier, et. al., *The Sacred Made Real: Spanish Painting and Sculpture 1600~1700*, exh. cat., National Gallery, London, 2009

- 케네스 클라크, 《걸작이란 무엇인가?》, 1992
 Clark, Kenneth, *What is a Masterpiece?*, London and New York, 1992

- T. J. 클락, 《죽음의 광경》, 2006
 Clark, T. J., *The Sight of Death*, London and New Haven, 2006

- 알렉스 댄체브, 《세잔: 생애》, 2013
 Danchev, Alex, *Cézanne: A Life*, London, 2013

- 토머스 도맨디, 《옛 거장들: 고전 미술의 위대한 작가들》, 2000
 Dormandy, Thomas, *Old Masters: Great Artists in Old Age*, New York, 2000

- 움베르토 에코, 《아름다움에 관해: 서구 사상의 역사》, 2010
 Eco, Umberto, *On Beauty: A History of a Western Idea*, London, 2010

- 마이클 프리드, 《또 다른 빛: 자크 루이 다비드에서 토마스 디만트까지》, 2014
 Fried, Michael, *Another Light: Jacques Louis David to Thomas Demand*, London and New Have, 2014

- 로제 마리 하겐, 《명작 100점 자세히 보기》, 2015
 Hagen, Rose Marie, *100 Masterpieces in Detail*, Cologne, 2015

- 프란시스 하스켈, 《역사와 이미지: 옛 미술의 해석》, 1993
 Haskell, Francis, *History and its Images: Art and the Interpretation of the Past*, London and New Have, 1993

- 데니스 헤이, 《르네상스 시대》, 1967
 Hay, Denys, *The Age of the Renaissance*, London and New York, 1967

- 그레첸 A. 허샤우어 등, 〈피에로 디 코지모: 피렌체 르네상스의 시와 같은 그림〉, 전시 카탈로그, 워싱턴 국립미술관, 2015
 Hirschauer, Gretchen A., et. al., *Piero Di Cosimo: The Poetry of Painting in Renaissance Florence*, exh. cat., National Gallery of Art, Washington, DC, 2015

- 마테이스 일싱크, 〈히에로니무스 보쉬: 천재의 상상력〉, 전시 카탈로그, 노르트브라반트 미술관, 2016
 Ilsink, Matthijs, *Hieronymus Bosch: Visions of Genius*, exh. cat., Noordbrabants Museum, 's-Hertogenbosch, 2016

- 장 레이마리, 〈네덜란드 회화〉, 1956
 Leymarie, Jean, *Dutch Painting*, Lausanne, 1956

- 호세 알바레즈 로페라, 《엘 그레코: 정체성과 변화》, 1999
 Lopera, JoséÁlvarez, *El Greco: Identity and Transformation*, Lausanne, 1999

- 파트릭 데 링크, 《그림 읽기: 고전 미술을 해독하고, 이해하고, 즐기기》, 2004
 Rynck, Patrick de, *How to Read a Painting: Decoding, Understanding and Enjoying the Old Masters*, London and New York, 2004

- 노버트 린튼 등, 《속속들이 들여다보는 그림》, 1985
 Lynton, Norbert, et. al., *Looking into Painting*, London, 1985

- 사이먼 샤마, 《풍경과 기억》, 2004
 Schama, Simon, *Landscape and Memory*, London, 2004

- 사이먼 샤마, 《미술의 힘》, 2006
 Schama, Simon, *The Power of Art*, London, 2006

- 제니 어글로, 《윌리엄 호가스: 생애와 작품 세계》, 2002
 Uglow, Jenny, *William Hogarth: A Life and a World*, London, 2002

- 오트루트 베스타이더와 마이클 필립, 〈터너 작품의 요소들〉, 전시 카탈로그, 터너 컨템퍼러리, 2011
 Westheider, Ortrud, and Michael Philipp, *Turner and the Elements*, exh. cat., Turner Contemporary, Margate, 2011

- 줄리엣 윌슨 바로, 〈고야: 개인 화첩의 드로잉들〉, 전시 카탈로그, 헤이워드 갤러리, 2001
 Wilson Bareau, Juliet, *Goya: Drawings from his Private Albums*, exh. cat., Hayward Gallery, London, 2001

- 마이클 우드, 《서양 미술: 고대 그리스부터 포스트모더니즘까지》, 1989
 Wood, Michael, *Art of the Western World: From Ancient Greece to Post Modernism*, New York, 1989

- 프랑크 칠너, 《보티첼리, 사랑과 봄의 이미지》, 2007
 Zöllner, Frank, *Botticelli, Images of Love And Spring*, New York, 2007

- 프랑크 칠너와 요하네스 나탄, 《레오나르도 다 빈치: 드로잉과 회화》, 2015
 Zöllner, Frank, and Johannes Nathan, Leonardo da Vinci: *The Complete Drawings and Paintings*, Cologne, 2015

- 프랑크 칠너 등, 《미켈란젤로: 완성 작품들》, 2007
 Zöllner, Frank, et. al., *Michelangelo: Complete Works*, Cologne, 2007

혼자 보는
미술관

1판 1쇄 발행 2019년 11월 8일
1판 3쇄 발행 2020년 5월 20일

지은이 오시안 워드
옮긴이 이선주

발행인 양원석
편집장 최두은
디자인 박진영, 김미선
영업마케팅 양정길, 강효경
펴낸 곳 ㈜알에이치코리아
주소 서울시 금천구 가산디지털2로 53, 20층 (가산동, 한라시그마밸리)
편집문의 02-6443-8844 **도서문의** 02-6443-8838
홈페이지 http://rhk.co.kr **등록** 2004년 1월 15일 제2-3726호

ISBN 978-89-255-6789-1 (03600)